U0110772

大展好書　好書大展
品嘗好書　冠群可期

圍棋輕鬆學

16

妙談圍棋搏殺

馬世軍 編著

品冠文化出版社

前　言

　　本書是作者多年研究圍棋所悟之心得。選取國內外重大賽事中的一些經典對弈盤面，分14講來談圍棋搏殺。如斷開殺（一、二、三），空內殺（一、二），互相殺，棄子殺，分開殺（一、二），鬥氣殺，劫救殺，吃棋殺（一、二）和包圍殺等。

　　斷開殺內容豐富，有很多題目。對方被斷開，只好求活，這時己方正好痛下殺手……空內殺講的是在對方或己方的空內殺棋，結果都是對己方有利。互相殺雙方殺來殺去，哪一方出現錯誤立現死機，而不出錯誤才能很好地活下來。棄子殺要講究功力，怎麼個棄法……分開殺是用手筋之類的招數分開對方，將對方的眼位破除來殺。鬥氣殺講的是雙方的棋互鬥生死，只是在氣數上有差別，嚴重的只差一口氣。劫救殺講的是用打劫的方式來殺棋，利用劫材來殺棋，平凡中見不平凡。吃棋殺講的是吃了對方的棋，然後才殺對方的大龍。包圍殺有時是對方不會活棋而造成的，這一點很重要。

　　在本書面市之際，作者對董康輝、邱兆淇、李惠廣、黎榮佳、畢偉軍、唐向東、龔正勇、周威、龍超華等老師所給予的幫助，表示深深的感謝！受作者水準所限，書中難免存在不當和錯誤之處，或只是作者之管見，掛一漏萬，敬請廣大讀者批評。若讀者看完本書後能迅速提高棋力或有所啟迪，作者將不勝欣慰。

　　　　　　　　　　　　　　　　　　馬世軍

目　錄

一、斷開殺（一）

**第一型
抓住機會**

　　基本圖：白△靠下，黑當如何？選自汪見虹（黑）—芮乃偉（白）的對局。這給了黑棋一個機會，黑不舨下隨手棋。對方會白送子給你吃嗎？不會！不懷好意者居多。黑如抓住機會，白有可舨崩潰。

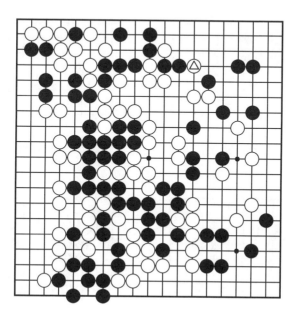

圖1-1-1　基本圖(黑先)

失敗圖：黑❶斷開白⊘與下邊二子的聯絡，但遭到了白方的強烈反擊，白②叫吃，這裏黑弱點多多，黑❸只好拐吃，如果棄子是不成立的，因為左邊一塊還未活淨。白④順手再打吃一下，白⑥、⑧、⑩一路叫吃，心情十分愉快，再回過頭來12位粘，黑大吃虧。

正解圖一：黑❶拐是要點，白②如果擋上，黑❸正好粘上，這樣黑獲取了巨大的空，比失敗圖好多了。

正解圖二：白②強硬地粘，那麼黑❸就毫不客氣地沖，白④扳時黑❺可以退一手，白由於斷點太多，不堪收拾。

正解圖三：白④是最強的抵抗，看起來黑很麻煩，但不經意間發現的妙手❺卻可以柳暗花明。

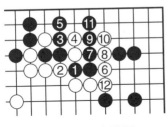

圖1-1-2　失敗圖

圖1-1-3　正解圖一

圖1-1-4　正解圖二

圖1-1-5　正解圖三

第二型
只差一路

基本圖：成功和失敗只差那麼一路，但也要找好地方，有了思想，然後才是落點的問題。黑棋存在什麼不好的地方嗎？

圖1-2-1　基本圖(白先)

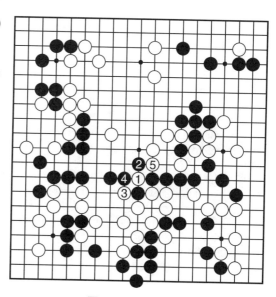

失敗圖：白①叫吃，從這裏斷開黑棋可以嗎？黑❷反叫吃，這是必須預見的一手，白③當然要提，如在4位長出，則更不妙。黑❹提子後白⑤斷，這樣這塊棋的聯絡形成了打劫，但正解不是打劫，而是乾淨地分斷，殺死黑棋。絕不給黑棋機會！

圖1-2-2　失敗圖

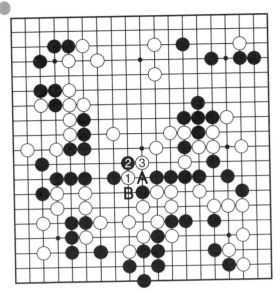

圖1-2-3　成功圖一

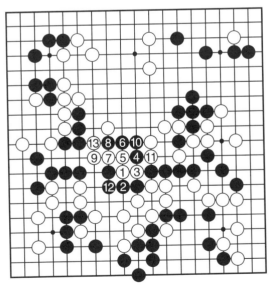

圖1-2-4　成功圖二

成功圖一：白①靠只與失敗圖相差一路，但意義迥然不同：可以成功地分斷了！

黑棋一旦被分為兩塊，那麼右邊一塊可以說是很難生還；左邊一塊同樣危險。且黑只能走一手，不能同時顧及兩塊，這對白而言太高興不過了。

黑❷如扳，白③連扳是好手，以下黑A白B，黑B白A，黑總不行。

成功圖二：黑❷併一手，白③毫不客氣地斷上去，白已算清這裏的變化。黑❹以下一直叫吃，然後黑❿粘，黑⓬做最後的頑抗，但白⑬沖後黑崩潰，黑還有其他

下法對付白③斷嗎？如果有，那對白打擊不小，白①就不成立了。

成功圖三：黑❹看似手筋，但似是而非。白⑤簡單的一團，即可破滅黑意圖聯絡的夢想，黑不行了。黑❻、❽、❿一直叫吃，也沒有用，至白⑪，黑⓬先顧及左邊一塊，但白⑬叫吃後，黑右邊又該怎麼辦呢？

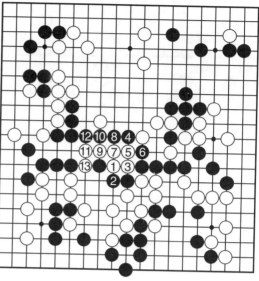

圖1-2-5　成功圖三

第三型
鬥　氣

基本圖：黑白雙方正在中上鬥氣，選自曹薰鉉（黑）——李昌鎬（白）的對局。黑的氣不長，白的氣也短，黑第一手有妙手，借助這一手，黑中上數子可以逃脫。

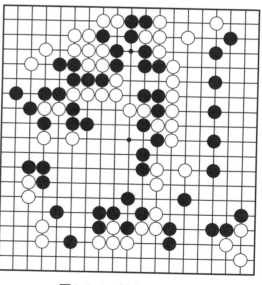

圖1-3-1　基本圖(黑先)

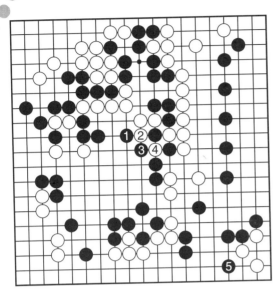

圖1-3-2　參考圖一

參考圖一：黑❶跳，期盼做劫，白②沒想多少就叫吃了，其實自身緊了一氣，這樣大事不妙，敗著！白④提劫時，黑❺要劫，這裏打劫對白不利，白的正確走法當如左圖。

要想進步，小地方也要注意。

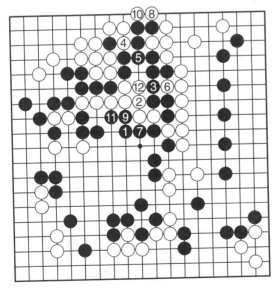

圖1-3-3　失敗圖一

失敗圖一：黑❶跳的時候白②圍是要點，這裏關係重大。這一下黑氣緊了，黑❸做最後的掙扎，白④提子的同時準備5位挖，緊黑的氣，黑❺粘也沒有用，以下雙方緊氣，最終白快一氣勝出。

不要按照對方設計好的套路去走，而是應算清變化，當然，如果不行，只能

打劫了。打劫是一種
本領，在不行的時候
弄出一個劫也好過沒
劫打。但如果能避開
就避開。

失敗圖二：黑❶
壓更加不行，白②扳
後黑有什麼辦法？黑
❸跟著扳？白④可以
叫吃，再6位打出，
白粘上後氣數更長
了。黑一塌糊塗。

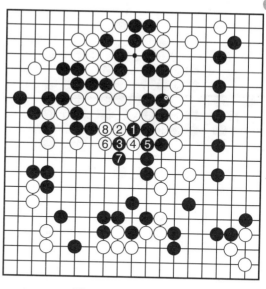

圖1-3-4　失敗圖二

如果黑就這樣放
棄了，那實在令人痛
心，可以想的點你都
考慮到了嗎？此處是
一手定乾坤。

成功圖一：黑❶
是妙不可言的一手，
不易發覺的就是奇
手。白該怎麼辦？如
圖②粘，這樣黑❸貼
後白氣意外的緊，以
下鬥氣白不行。

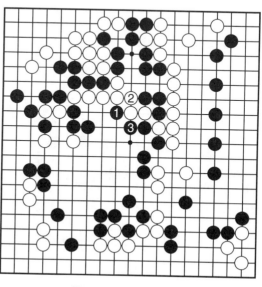

圖1-3-5　成功圖一

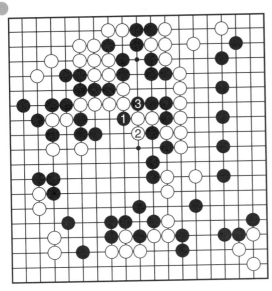

圖1-3-6　成功圖二

圖1-4-1　基本圖(黑先)

成功圖二：白②拐下又當如何？黑❸斷緊要，這樣白更為苦不堪言，錯。由於存在白②三子要被叫吃，而白氣僅有兩口，公氣一口，無論如何也鬥不過黑棋了。

第四型
迷　人

基本圖：黑右中一片混亂，黑現在有一迷人的妙手可以解決問題。在哪裏呢？黑想吃白中腹三子又吃不到，黑應當何去何從!?

正解圖一：黑❶扳，要害，也是妙手，白②如果叫吃，這種下法很直接，是最簡單的一手。黑❸當然要粘上，這裏被白提就沒戲了。絕對沒有讀者想準備棄子吧？白④防止黑❶一子逃出，外邊的白三子很薄，不補是不行的，詳見右圖。黑爭得寶貴的先手在5位擋住，這樣白三子被吃下，黑透過棄子取得了成功。

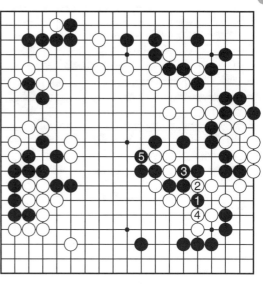

圖1-4-2　正解圖一

正解圖二：白④不將黑❶一子吃下，而在4位長出，這樣黑更好辦，5位叫吃，白⑥總要長出來吧？黑❼再叫吃，黑接連叫吃兩手，然後黑❾一口氣征吃至❶⑤，白得不償失。

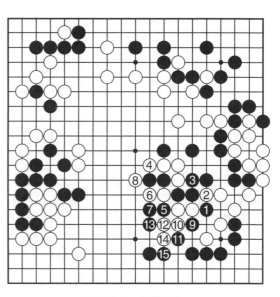

圖1-4-3　正解圖二

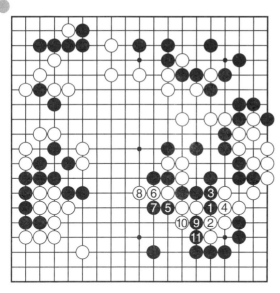

圖1-4-4　正解圖三

正解圖三：白②不叫吃而擋會如何？黑❸一定要粘，白④亦粘，這時黑在5位叫吃是好手，白⑧長後黑❾再在這裏叫吃，白⑩拐出後黑⓫連，白⑩等三子僅有二氣，殺不過黑。

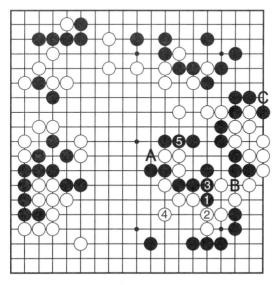

圖1-4-5　正解圖四

正解圖四：白④虎上也是一步妙棋，對此黑❺以「妙」應妙，白有A、B、C的弱點，仍然不行。

第五型
一子不棄

基本圖： 現在要點又在哪兒？右邊的黑空很大，舷破壞它嗎？一顆子的威力當然不大，但如連接起來使對方棋形出現弱點，則一顆子也可發揮巨大的威力。

圖1-5-1　基本圖(白先)

正解圖一： 白①接上很大，黑❷當然要擋，這裏不能被白再佔據了，白③扳進，黑❹也是要斷的。白⑤壓一手，保持與白①數子的聯絡，黑❻不願被白吃下二子，但這同時也為白創造了條件。白⑦拐打是整個計劃的開始，黑❽拐仍然沒想到白的兇猛著法：白⑨再叫吃，黑這時

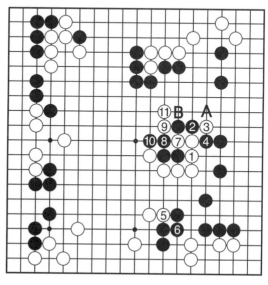

圖1-5-2　正解圖一

圖1-5-3　失敗圖　　❾＝△

棄子還來得及，但黑❿拐出了，白⑪長出，黑這一下為難了，以下黑有A、B兩種下法，分別講解。

失敗圖：黑在A位叫吃，即本圖❶是也。白②叫吃是整個計劃的繼續，此時白④枷恰到好處，黑❺只有叫吃下邊一子。白⑥、⑧叫吃後黑僅有三氣，但整個計劃的失敗是白⑩，這一手不好，黑⑪向中腹長出後已很難捕捉。

正解圖二：白①應該在左邊扳，因為中腹的發展空間大，而下邊是白的勢力範圍，將敵人往己方的勢力範圍內趕，才好攻殺。黑❷如果反

圖1-5-4　正解圖二

扳，白③是一定要叫
吃的，白⑤扳恰好，
黑一團被打成餅樣，
很難再繼續下去。

正解圖三：黑❶
向下長，必須考慮到
黑的這一手，否則，
只能說思考不夠全
面。白②貼是很妙的
一手，這樣黑拿白沒
辦法。抓機會走A、
C的叫吃，以後再有
機會可走E跳，黑上
中部麻煩。

圖1-5-5　正解圖三　　D＝⨂

參考圖：黑下B
位則變化直接，搏殺
簡化，白②、④、⑥
一路打下去，黑❼立
了一手，這樣白⑧可
以繼續沖，黑❾已毫
無退路，只好擋上，
白⑩斷打正確，如在
12位斷則獲利不夠
大。黑⓫提後白⑫、

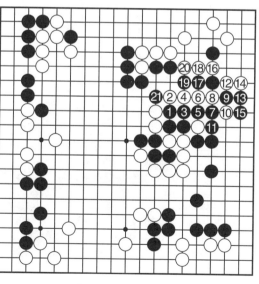

圖1-5-6　參考圖

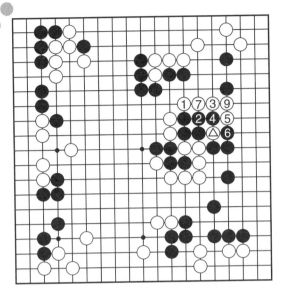

圖1-5-7　正解圖四　**8**=△

⑭都是先手，這全賴白⑩的功勞。黑**15**拐後，白⑯、⑱、⑳叫吃，計算準確，黑接不歸，但黑**21**叫吃後總給人破空不夠的感覺。

正解圖四：白③枷是好手，以下變化簡單，白成功破了黑的大空。

圖1-6-1　基本圖（黑先）

第六型
一子生輝

基本圖：黑可以吃住白棋嗎？中上方黑四子彷彿已在白的泥潭陣中，但白方也存在著右邊十子僅有三氣的弱點，棋淡斷處生，本型是一個極好的例子。

參考圖一：黑❶扳，白②如果在這裏叫吃則大錯特錯了。稍懂計算的讀者都知道這樣下不行。黑❺立下，白⑥只能眼睜睜地擋上再談，黑❼立下，下一手要求C位跳出，白⑧阻止這一手段。但黑仍有棋下：這時黑❾跳是妙手，以下白A黑B，白B黑D，白②這樣的下法看來不行。

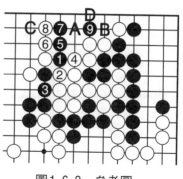

圖1-6-2　參考圖一

參考圖二：白②在這裏叫吃正確嗎？黑❸如著於4位，那就太差了，白9位叫吃，黑不行。沒有讀者會這麼下吧？但❸可以叫吃，以下黑❺叫吃，不失時機。❸當先下❺！黑❼跳下是好

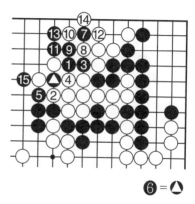

❻＝▲

圖1-6-2　參考圖二

手，白該怎麼辦？白⑧沖不好，黑❾正好擋住，白⑩只有再叫吃，沒有辦法嗎？不，此時還可棄子！黑⓫拐出時，白悔之已晚？如圖在12位叫吃，黑⓭叫吃是好手，白⑭只有提，這時黑⓯打吃是非常漂亮的一手，白仍不行。至此，白僅活了邊上七子，而②、④等15子被吃下，孰大孰小，很清楚。白有好幾個機會棄子的！捨小就大是棋訣。⑫可先⓯，但⑧五子呢？

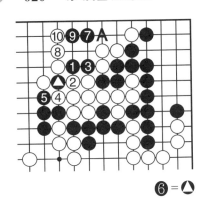

⑥ = ▲

圖1-6-4　參考圖三

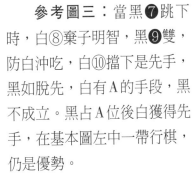

參考圖三：當黑❼跳下時，白⑧棄子明智，黑❾雙，防白沖吃，白⑩擋下是先手，黑如脫先，白有Ａ的手段，黑不成立。黑占Ａ位後白獲得先手，在基本圖左中一帶行棋，仍是優勢。

這能說明黑❶就是正解了嗎？

圖1-6-5　失敗圖一

失敗圖一：黑❶扳，看起來很難應付，但白②只要簡單地一粘，黑竟然什麼手段也沒有了。經過複雜的計算，才得出簡單的答案，這是勝利的果實。來得容易嗎？沒有前面的圖，又何來此一圖？

參考圖四：黑❶簡單地跳，白②如果跟著跳，則給了黑棋一個絕妙的機會：黑❸斷。白④叫吃，還沒認識到危險性，這樣太粗心大意了，黑❺叫吃，提起一子也很大。白⑥如提，黑❼斷，白數子被吃下。白⑥有機會在Ａ位立的，但仍不行。

參考圖五：黑❸斷時白④叫吃，黑❺反叫吃，白可以選擇在14位提，以下將介紹。如圖白⑥粘，你看行嗎？黑❼

擋上是絕好的一手，白⑧選擇立下，這一手有待研究。此時黑❾貼不依不饒，白⑩一看，不斷不行嗎？不，這時白應下 15 位。黑⓫叫吃，白這時應該棄去白⑩一子，但白⑫又粘了，這遭到了沉重的打擊。黑⓭叫吃，黑⓯再叫吃，黑⓱叫吃，方向正確，待白⑱立下時黑⓳擋，白僅有兩氣，不行。

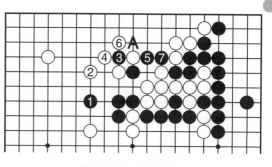

圖1-6-6　參考圖四

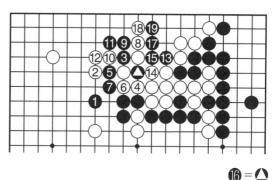

⓰ = △

圖1-6-7　參考圖五

參考圖六：白①提，稍好。黑❷叫吃操之過急，白③雙叫吃，白⑤抓住機會，正確，視野寬闊，如△打劫不好，因為黑劫材豐富，不怕開劫，一旦黑劫勝，不在△位粘，而白在 5 位又沒子，黑再在 7

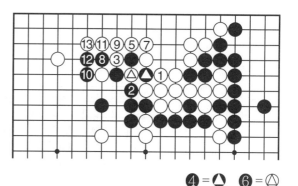

❹ = △　　❻ = △

圖1-6-8　參考圖六

位叫吃是令白頭疼的一手。黑❻只好△粘，白爭得先手7位粘，白⑪叫吃後⑬爬過，黑所得並不多。

　　參考圖七：黑❷應該上粘，白③如果敢斷，那麼黑❹一定要打上去！白⑤只好接回白③一子，黑❻扳好，白不敢粘劫，以下關係到白大塊的安危。白③斷的下法並不好，這個劫的份量對於白很重，不好下。黑連通後很難受攻，且白上圖的邊空沒有了。

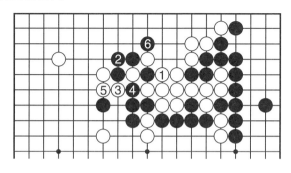

圖1-6-9　參考圖七

　　失敗圖二：黑❶跳時白不應跟著跳，在2位粘很好，黑幾子仍然處於飄浮不定的狀態。

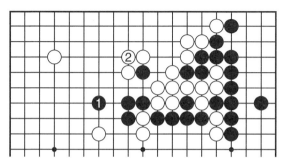

圖1-6-10　失圖敗二

正解圖一：黑❶斷，這裏才是妙處！白②退緊要，這裏絕不能被黑佔據了，白④長起不甘心被吃，白⑥連上後黑❼是紮實的一手，這樣不易受攻。黑早先看來孤單的四子轉眼變厚了！

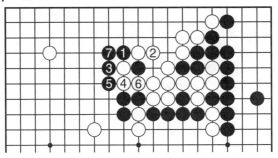

圖1-6-11　正解圖一

正解圖二：白②長起，黑的下法愈發精妙了。黑❸叫吃，看白捨不捨得這一子，白如不肯捨棄，向上長起，黑❺粘是好時機，不可錯過的一手。黑❼擋下，要求吃子：④二子與②二子！白⑧上扳，企圖顧及雙方。白⑩有幾種下法，一一介紹。如圖⑩粘是一種，黑⓫開始征吃，至黑⓯恰好可以。黑⓾粘目光短淺啊！那麼黑⓾還有什麼下法呢？

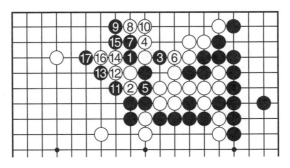

圖1-6-12　正解圖二

參考圖八：白①拐是一種下法，黑❷如果上粘則中招了：白③拐吃，黑中間數子形成沉重的包袱。

正解圖三：黑❷應該以拐應拐，以其人之道還治其人之身！白③叫吃則黑❹接，這裏沒有其他變化，白⑤粘上不好：黑❻叫吃，白⑦粘，黑❽擋上後白右邊大塊自然死亡，天啊！白⑤還有其他的下法嗎？

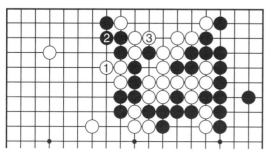

圖1-6-13　參考圖八

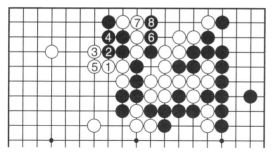

圖1-16-14　正解圖三

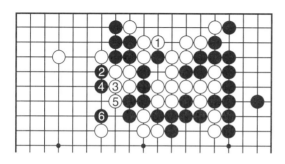

圖1-6-15　正解圖四

正解圖四：白①可以在這裏拐吃，這樣黑不能像上圖一樣吃下白上邊三子，但黑就沒辦法了嗎!?上邊五子肯定死不了，只是中腹六子怎麼辦？苦思冥想後終於有了一個辦法：黑❷叫吃，命令式，黑❹再叫吃，又是命令式！黑亮出最後一招：黑❻枷，這樣白

③、⑤五子逃不了了，黑剛好可以吃下白五子，如圖再妙不過了！

第七型
看 似 然

基本圖：看不出全盤有什麼地方可以搏殺，但白可以由試應手的方法看黑是否上當，如果上當，搏殺就此開始。

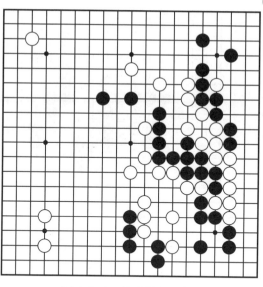

圖1-7-1　基本圖（白先）

失敗圖：白只考慮到自身的不安定，在1位出頭，但這錯過了一個千載難逢的好時機，錯過了一個馬上建立優勢，甚至是勝勢的機會，不能不令人感慨萬分！黑❷立刻將自己的弱點補好，這樣，勝負的道路還很漫長。

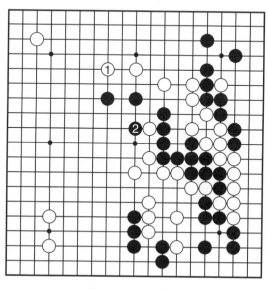

圖1-7-2　失敗圖

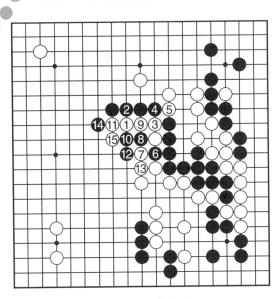

圖1-7-3　成功圖

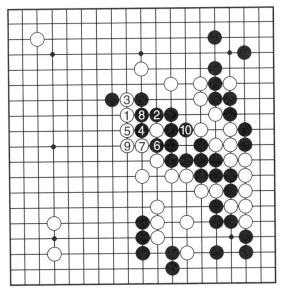

圖1-7-4　參考圖

成功圖： 白發現了黑這裏的漏洞，在1位刺一手，黑如毫不知情，認為只是一般的刺，那麼會在2位粘上。這給了白施展手段的舞臺，白沖斷，黑大塊被斷下，黑已毫無辦法，只有6位沖是唯一的出路，但這條路行得通嗎？白⑦擋住，白已經算清了這裏的變化。黑❽、❿叫吃後出現了12位叫吃的一線生機，但白⑬仍然藝高人膽大，粘！以下黑⓮征吃不成立，白⑮拐出後，黑只能投子認輸了。

參考圖： 黑察覺到了白的意圖。黑❷拐頭，白此時切不可手軟，在3位沖斷勢在必行，不要管以後

的變化。白沖斷後黑能怎麼樣呢？黑下4位或6位對白影響不大，反正白已準備棄去叫吃的一子。黑❻只好提起一子，白此時又施展強手，在7位擠。黑❽粘，在使假眼成為真眼的同時，準備9位叫吃出頭。白⑨粘是厚實的一手，這一手在白③上一路長出也可行。白呈優勢的局面，且是先手！

二、斷開殺（二）

圖2-1-1　基本圖（白先）

第一型
夠巨大

基本圖： 你發現黑的斷點了嗎？該怎樣好好利用這個斷點呢？如果利用得好，收穫將是豐厚的。斷開對方是常識，利用得好顯優勢。

　　失敗圖： 白①提子，這裏當然有一定價值，但還有更大的地方，黑❷立下，這一手價值很大，白③不得不補，否則黑叫吃白一子，有棋！黑❷連的同時也補好了A位的斷點，然後黑❹尖連回。黑棋就這樣逃脫了，白心裏應該很不是滋味吧？

　　白僅是提了一顆子，卻讓黑如此多子逃回去了，不能不

說是一種遺憾！白鼠
目寸光。

參考圖一：白①
尖，是一步好棋，但
接下來的白③遜色，
黑❹連上了，不讓白
斷開，白心裏不是滋
味呀，白⑤尖，準備
殺黑棋。黑顧不上斷
點了，黑❻開始做
眼，活棋要緊。白⑦
扳，當然？這一手如
在8團有爭議，黑可
7長進去，馬上眼位
就豐富了，但白A沖
斷黑。白⑦如擋，這
樣黑爭得8位叫吃的
先手，❿虎是做眼的
好棋，黑⓬團後⓮
併，成功做出了兩
眼。白⓯斷將黑斷
開，吃下黑五子，但
黑⓰跳後白所得有
限，黑⓰甚至可左一
路，白③下得不好。

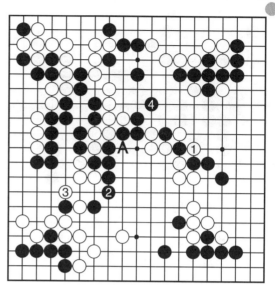

圖2-1-2　失敗圖

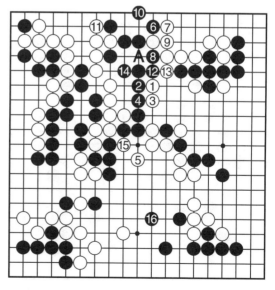

圖2-1-3　參考圖一

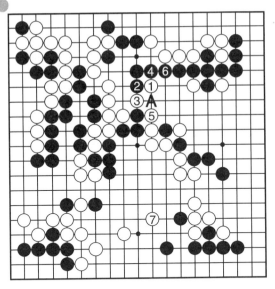

圖2-1-4　參考圖二

參考圖二：白③應該斷，將對方一分為二，是很好的殺棋方法。可以分開時，千萬不要錯過。黑❹如拐，白⑤虎上即可，你看到這一手了嗎？非常漂亮，妙啊！黑❻還要後手連回，白⑦佔據要津之後，白所得甚大。其中黑❹應當 A 位叫吃，白並不好辦。

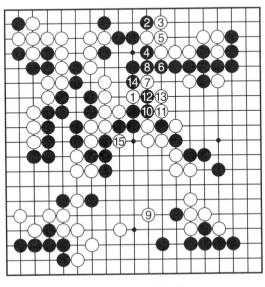

圖2-1-5　成功圖

成功圖：白①扳才是正當的斷開手法，黑❷扳是最強應手，白③扳，則黑❹、❻成虎口，白⑦刺及時，然後再9位佔據要津，黑❿以下想逃出是可以的，白⑮後還是白勝出。

第二型
扭　斷

基本圖：白四子聯絡不完全是肯定的，但正確地斷的方法卻只有一種，舷將對方斷開是一件再美不過的事！

圖2-2-1　基本圖(黑先)

失敗圖：黑❶點入，用這樣的方法殺白棋行嗎？看起來不錯!?白②擋上邊正確，白④仍擋，這些都是常識。黑❺夾，希望白在⑫位應，想6位叫吃，那就太便宜了。但白可6位穿下，黑頓時發現了自己的錯誤，黑❶、❸二子總不能被吃吧。只好7位連回，白⑧挖是先手，免得將來著急時黑A尖斷。黑❾不能在10位叫吃，只好從下邊渡回，這太可憐了！而且還要黑⓫虎回！白爭得先手在12位蓋住，黑把白走得很強，以後很不好攻，別談攻了！能有戲嗎？

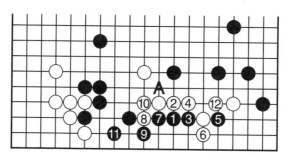

圖2-2-2　失敗圖

參考圖一：黑❶、❸尖斷好嗎？白④長出是好手，白⑥跳出後白兩邊都不好攻。

黑有更妙的切斷手法嗎？斷有多種方法。

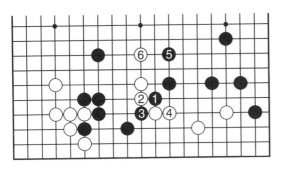

圖2-2-3　參考圖一

正解圖一：黑❶靠下，白②下扳時黑❸斷好。白瞬間被一分為二，白一看，還是顧子多的一邊吧，捨小就大乃棋訣！於是在4位立下，這樣黑❺叫吃，將這裏的「味道」走淨，得到的虛空很多，而且白要A補，否則黑B托，白也很不好辦。

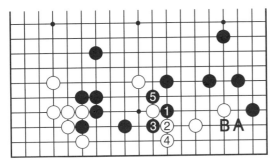

圖2-2-4　正解圖一

參考圖二：白④向左長出會怎麼樣？黑❺立下失手，黑如棄❶一子，則白大連通，

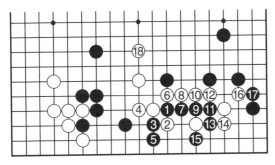

圖2-2-5　參考圖二

黑斷失去意義。如圖7位長出，以下白一路壓至⑫，白⑭擋後黑❺還要叫吃，白⑯先手虎後，白已連成一體。白⑱跳出後揚長而去。

正解圖二： 黑❺應該叫吃，白如在7位開劫則與之戰鬥，害怕打劫是提不高棋藝的！如圖白⑥立則黑便宜。不要小看一點便宜，積累下來就勝了。黑❼接上後白左右為難，如圖左邊⑧叫吃則黑❾先手擋下，將右邊占為己有。得一大角，何不爽快？

圖2-2-6　正解圖二

圖2-2-7　正解圖三

正解圖三： 白①如要右邊，那麼黑當然要2位擋住，白要後手補活，黑得到的多嗎？

圖2-3-1　基本圖(黑先)

第三型
不易察覺

基本圖：白有斷點？不少人會覺得奇怪，但白確實存在斷的地方，這涉及到計算力的問題，感覺一下，有棋嗎？在哪裏？

成功圖一：黑❶跨是妙手，黑白雙方都算不清這裏的變化，但黑感到這裏是有棋的，感覺是練出來的……白②下扳，力求聯絡，著於6位肯定不行，黑8位挖即可。黑❸斷了上去，白只好④、⑥叫吃後聯絡，但黑爭得黑❼的叫吃，然後❾沖，一下子就出棋

圖2-3-2　成功圖一

了。白⑩併，聯絡不得已，黑⓫叫吃後⓭擋上，白要顧及下邊的死活，黑⓱可以再嚴厲一點，在A位叫吃，這樣白上下兩塊都很危險。由於黑⓱的失誤，白下邊無事了，黑下得不好。白⑱併，開始經營中間一塊，黑⓳當23位退，有機會殺白。黑⓳點入時白⑳是有機會的，那就是在23位扳，但白執迷不悟，一子也不肯棄，導致黑㉓長出後白大龍憤恨而死。從黑⓫開始黑、白均有變化，大龍只是因為失誤而死!?

　　成功圖二：黑⓫叫吃時白⑫如果叫吃，黑⓭就粘，與白開劫，這個劫白重黑輕，黑並不怕，以後對殺時黑A叫吃。這裏白是一個假眼，也要注意。

　　黑還有更簡明的下法。

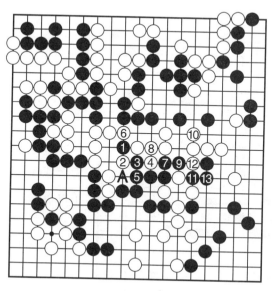

圖2-3-3　成功圖二

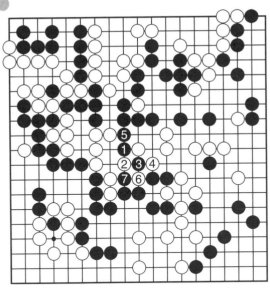

圖2-3-4　成功圖三

成功圖三：白④叫吃時黑冷靜地在5位連回，黑❼再叫吃，這就要看白有沒有打劫的念頭了，這一串也不小，相信白棋會開劫的。來吧，打劫吧！誰怕誰呢？

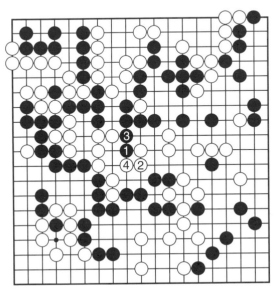

圖2-3-5　失敗圖

失敗圖：白②併，考驗黑計算力的時候到了，黑如算不清而在3位連回則給了白棋機會，白④愉快地將數子連回，本來到手的肥肉就這樣丟了。可惜！

成功圖四：白②
併時黑如時間急促，
可黑❸先叫吃一下爭
取時間，這裏的變化
併不複雜，黑❺也
並，這才是正確的一
手，白⑥沖時黑❼盡
可放心大膽地斷，白
數子是連不回去的，
不信可自行研究。你
喜歡自己推演嗎？這
對提高棋藝有益喔。

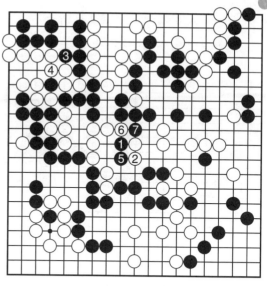

圖2-3-6　成功圖四

第四型
先下第三手

基本圖：直接斷開對方不行，
那麼先下第三手行嗎？不要小看這
小小的轉變，有時這就是成功的一
手。

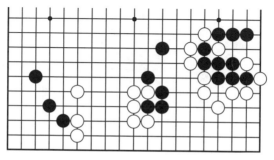

圖2-4-1　基本圖(白先)

失敗圖一：白①直接斷是不成立的，黑可以❷、❹、❻順勢叫吃，這些都是一本道，然後黑❽斷，白敢B位斷嗎？斷就要被征吃。考慮到白可以A斷，黑❽當下B位。

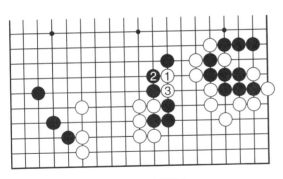

圖2-4-2　失敗圖一

正解圖一：白①托是妙手，對此黑有多種應手，以下一一講解。

如圖黑❷擋是最容易想到的，這樣白③輕鬆就可以斷開黑了。黑吃的虧大了！

圖2-4-3　正解圖一

失敗圖二：黑開始動腦筋了，在2位挖，白③如直接叫吃則中招了。黑會那麼好事粘上嗎？黑❹順勢打出，白⑤不長則黑在5位叫吃，以下白⑦也一樣。白③應該下在哪裏？

黑❽叫吃是最後的叫吃，白⑨長出後

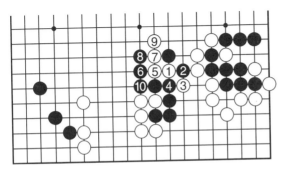

圖2-4-4　失敗圖二

黑❿粘，白無法吃下黑三子，這裏有虛空，價值很大。

白③應該怎麼下見正解圖三、四。

正解圖二：先來看一下黑❷粘會怎麼樣吧。白③沖出，這裏不能手軟，「軟一軟，天堂變地獄」。黑❹如在5位扳起是不成立的，白可4位斷，黑仍然出不了頭。以下白⑤壓時黑❻長出，認為可以鬆一口氣了，誰知道黑還有後招，真夠「黑」的！白⑦如12位罩是不成立的，但⑦壓多一手，出乎黑的意料，⑨罩就成立了！黑❿、❿沖也沒有用，白盡可擋上，白已算清了。黑⓮挖是最後的拼搏，但白在15位叫吃，黑鬧不出什麼事，黑輸了。悲慘嗎？

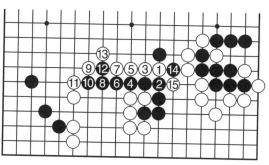

圖2-4-5　正解圖二

正解圖三：前面黑❷挖時白③應該冷靜地壓一手，這有質的區別！黑❹如果粘上，白⑤長出，這一下黑出汗了！黑有什麼辦法出頭呢？粘上則斷下，粘下則斷上。不可為了！不可為而為之，犧牲更大。

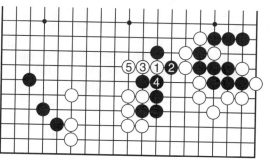

圖2-4-6　正解圖三

正解圖四：黑❹斷尋求變化，想吃下白二子，但白⑤「正好」可以叫吃，黑❻粘上想與白對殺，但白⑦征子後全部連通了，黑還是沒有辦法逃出來，反而多送了幾子。

先下第三手，就是這麼神通！

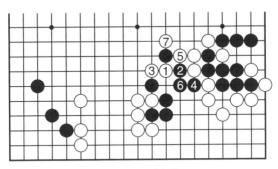

圖2-4-7　正解圖四

第五型
間接地斷

圖2-5-1　基本圖(白先)

基本圖：直接地斷對方不行嗎？如果行，那就太好了，可是現在不行那應該怎麼辦呢？間接地斷此時是一種妙方。直接不行來間接，此路不通轉方向；妙趣橫生在圍棋，熟舨生巧來方案。

失敗圖：白①斷，看上去不錯，將黑一分為二了，但黑有辦法應付這一手，黑❷只要叫吃就行了，白③長出以為可行，接下來的黑❹讓白感到了壓力，白知道自己下錯了。白⑤、⑦再長也沒有用處，黑❻、❽正好可以將白包圍，白僅有兩氣，徒勞無益。白直接斷看來是不行了。

圖2-5-2　失敗圖

成功圖一：白①刺，改變一下方向，不是直接斷而是間接來斷，黑頓時出現❷、③兩個斷點，本圖黑在2位接，那麼白③斷，絕不能被黑兩點都佔據，那就不妙了，黑四子不得不逃出，按照三子正中

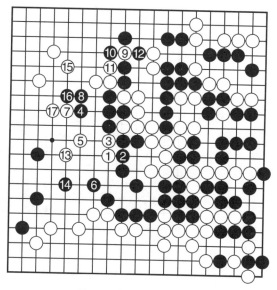

圖2-5-3　成功圖一

的下法，黑在4位跳出。白兩邊可攻，採用先走暢自身的下法可行！白⑤跳出，看黑顧哪一邊，黑❻如顧及下邊，白⑦托，攻擊黑上邊一塊，黑❽長出延氣，白此時施展手筋，在9位挖，妙！這樣爭得11位的先手，以後連通就可行了。

白接著在13位尖，瞄著14位斷開黑棋，黑⓮有自知之明，不言而喻，不跳不行啊。白轉身15位飛封，黑❹、❽數子已逃不了。真是「棋長不怕殺，棋短靠手筋。」

成功圖二：黑❷接上邊，那麼白③沖，製造另一個斷點，黑❹當然不會輕易讓白聯絡上，白⑤切斷後，黑❻、❽叫吃只是圖一時之快，白⑪粘上後黑斷點太多，最緊要的是黑⓬，得趕緊補，白⑬又斷，連施強手，黑⓮、⓰是必定要衝出來的，但白⑰斷後黑不行了。白如急於求成，A斷也

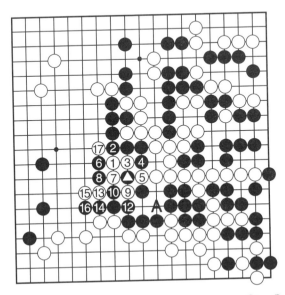

圖2-5-4 成功圖二 ⑪＝◬

可。但黑外邊太厚了，還是⑰斷好。

　　成功圖三：黑❻不叫吃，轉而接上，白又要經受考驗。白⑦長出後左右可行，不用怕！黑顧下邊，白⑨尖，捕捉黑上邊一塊，黑❿靠則白⑪扳，恰到好處，白⑬虎補的同時準備A、B、C的手段。黑只好用❶一手棋來補好下邊。相信本書的讀者都會看到A、B、C的手段。

　　白⑮轉而對付上邊，先刺一手使以後好行棋。白⑰虛罩一手，黑一看大事不妙，先在❶位沖，再❷壓出，希望白22位擋，這樣就可以雙叫吃了，白清楚地看到了這一點，在21位粘，黑❷沖出也逃不了，白⑮正好起作用，白㉓併後黑已逃不出來了。白由一連串有力的下法，斷而治之，取得大勝。

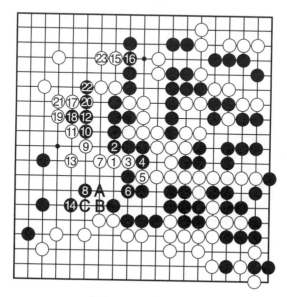

圖2-5-5　成功圖三

基本圖：白在目數上處於劣勢，怎樣才能吃住黑棋，一舉扭轉乾坤？要注意，黑能吃下白想斷的子嗎？一念之差，將改變勝負。如何斷開黑是首先要考慮的問題，妙手何在呢？

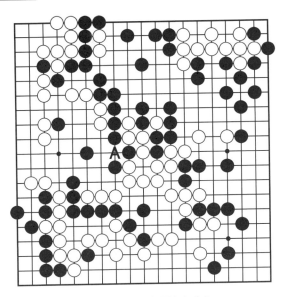

圖2-6-1　基本圖(白先)

成功圖一：白①頂是切斷的妙手。用頂來切斷對方很常見，沒棋下時，想一想哪裏可以頂。黑❷拐意圖與右上匯合，接下去白如一路追殺，則黑可以提起白三子，黑還能被切斷嗎？白⑦在基本圖A位提子，黑❽提起了三子，但白⑨又點入了，黑做不出第二隻眼。黑還有第二條路嗎？

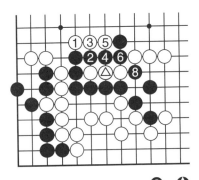

❾＝▲

圖2-6-2　成功圖一

參考圖一：白①夾，是不成熟的一手，黑❷如在上邊擋則正中白意，白③併兼沖，一子兩稱謂，圍棋中常見。白⑤咔嚓一聲切斷了黑棋，這樣就能說白棋可行嗎？請看下圖。

參考圖二：黑❷反夾是有力的反擊手段，黑❹擋上後白①、③二子還要逃回，黑❻叫吃後黑全體連回。白③應該在4位沖，這樣將形成一個劫，有劫總比沒劫好。白⑤如下A位，黑可B位應。白①夾不成立。

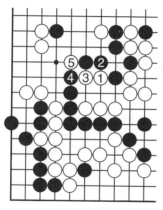

圖2-6-3　參考圖一

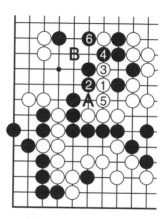

圖2-6-4　參考圖二

參考圖三：白①頂時黑❷擋上，黑改變下法，逼迫白③切斷，這條路是否可行？黑❹叫吃，然後黑❻包圍，白真陷入了包圍圈嗎？⑦如隨手一沖，則壞了大事，黑❽叫吃後可征子吃。

白究竟錯在哪裏呢？隨手一沖鑄大錯，空多一氣可勝利。⑦啊⑦！

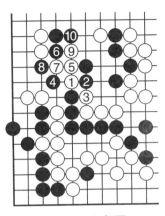

圖2-6-5 參考圖三

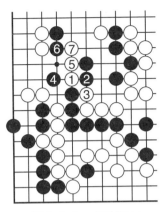

圖2-6-6 成功圖二

成功圖二：白⑦應該直接壓，由於少撞了一口氣，逃出成功了。黑一長串被斷了下來，黑已經無路可走了。頂，鑄就了輝煌！

圖2-7-1 基本圖(白先)

第七型
試　　探

基本圖：黑中腹一串看起來可以動手，究竟該從哪裏入手？白方自己有毛病嗎？如果不顧自己的毛病，而一味地想吃對方，結果可骯會反過來，下棋前請三思。

參考圖一：白①拐，想將黑棋一網打盡，但黑❷可以扳起，這是驕傲的一扳？黑❹不能8位反叫吃，因為白4位提子後可吃下黑下邊六子，這一點也要看到。不注意小處下不好圍棋。白⑤、⑦、⑨一路叫吃，將黑封鎖了，由於白外圍斷點太多，想將黑吃下並不容易。直接包圍行不通嗎？不，白⑪虎後白可行。

圖2-7-2　參考圖一

失敗圖：白①扳時黑❷粘上是妙手，妙在白一定要補斷處，黑❹扳出後黑可行。

圖2-7-3　失敗圖

　　參考圖二：白①尖，看黑捨不捨得不要上邊六子，試探一下，黑不肯，這一下慘了。於是白③爭到了寶貴的拐頭。由於有了白①，黑不可③上一路扳了，黑④只好斷，準備與白戰鬥，白⑤粘回二子，這是棋筋，不能被黑吃下，否則就沒有搏殺了。黑❻尖是相當厲害的一手，一點不捨有高招，試看高招管用嗎？白⑦直接叫吃沒有做好準備功夫，黑❽挖是黑❷不捨的原因，黑看到❽挖後白會被斷開，而自身氣數夠長，可以與之搏鬥。但誰又能將全部變化算清呢？白⑨、⑪也斷開黑棋，戰爭白熱化，白⑬與黑⑭交換後⑮飛出，黑⑯粘，不能不這麼辦麼？經常有這樣的事發生，令人感到圍棋變化少的一面。但白⑰斷送了大好局面，這一手應該在21位跳。黑⑱、⑳正好沖斷，白㉑、㉓叫吃於事無補，白㉕沖，尋求出路，黑❷⑥盡可放心大膽地擋上，㉗叫吃，似乎有了一線生機，但黑㉘提子後白要補，白㉙可 A 叫吃，成劫？㉙粘太著急了，黑大半仍可逃回。㉙當 A 叫吃，黑粘則提▲子。白⑰、㉙太大意了，大意失好局。

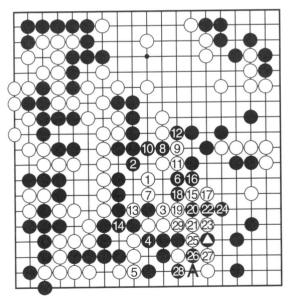

圖2-7-4　參考圖二

成功圖一：白⑦先點一下是妙手，有了這一手就好辦了。黑❽得應，否則白8沖下就出棋了，以下仍和失敗圖一樣，但多了白⑦一子，黑沖不斷白了，白⑲長出後可與右中聯繫上。黑完了。

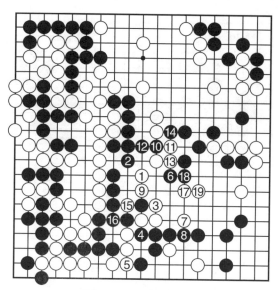

圖2-7-5　成功圖一

成功圖二：白⑦點時黑❽沖，不甘心被利用，以下和失敗圖一樣。但白⑰變了，不變也行，⑰轉而擋住黑❽一子，黑⑱只有斷上去了，看起來白以下不好走，但白⑲叫吃後白㉑併，既可兩眼成活又可向外跳出，黑大龍就這樣被殺死了！黑❷應當考慮脫先。

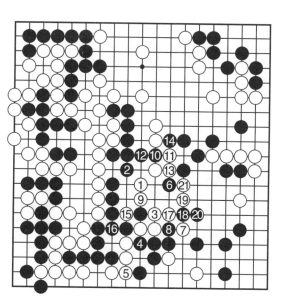

圖2-7-6　成功圖二

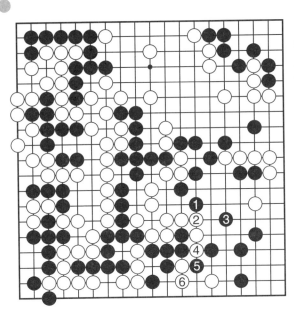

圖2-7-7 成功圖三

成功圖三：黑⑱一看風向不對，於是改在❶虎，寄期望黑❸可以封鎖成功，但白也有白的辦法，白④沖下來，黑❺叫吃也沒有用了，白⑥立下，黑左右必有一邊被吃。

成功圖一、二的黑❷還是棄子為妙。

第八型
斷開來救？

基本圖：中上的白十四子正處於黑的包圍圈中，白如何斷開黑棋來救出這些子？白真的飲躲過這一劫嗎？黑的弱點在哪裏？

圖2-8-1 基本圖(白先)

這太不容易了，白，只有在絕望中掙扎了！

　　失敗圖一：白①沖出，這條路能行嗎？黑❷虎是相當妙的一手，你來我往嘛！白③、⑤沖斷，準備6位斷。黑❻先防一手，先看到這裏的斷點，避免與白對殺。白只好另尋出路，白⑦叫吃後再9位挖，力圖打開局面，挖就一定是妙手嗎？有時候也不行喔！黑❿在11位叫吃明顯不行，會出現兩個斷點。於是改在左邊叫吃，白⑪只有粘上，十分可惜，但也沒有辦法。看黑以下如何行事，黑⓬接上後白⑬斷，就看這一手能不能行了！這一手斷後黑兩邊要顧，黑不能大意，黑⓮叫吃，然後黑⓰再叫吃，黑⓲壓，先保證中間一塊的活路，而且下一手可A位叫吃。白⑲拐頭，避免被吃，黑回過頭來顧下邊一塊，黑⓴立下，下一手可21位枷吃，白當然要㉑防，防守也是有用的，但此時防了也沒用喔!?黑㉒粘上後明顯可以做出兩隻眼。⓲可⓴。

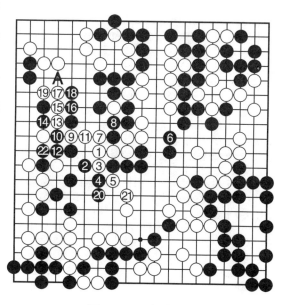

圖2-8-2　失敗圖一

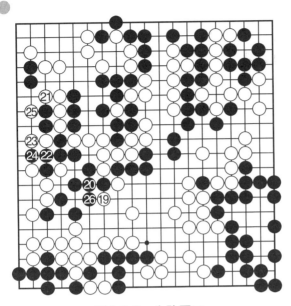

圖2-8-3　失敗圖二

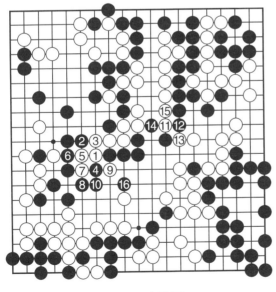

圖2-8-4　失敗圖三

失敗圖二： 上圖白⑲改為先叫吃，去黑的眼位，再21位拐下，但黑㉒叫吃後㉔沖下，仍可做出兩眼。白在此絞盡腦汁，仍無出路，是哪裏出了問題，抑或是白已徹底寒心？圍棋啊圍棋！

失敗圖三： 白①長出看來不行，那麼就扳出來吧，能有這樣的改變也不得了！黑❷不能斷，只好併一手，白③粘上，膽小怕事，黑❹扳佔據要津，白⑤、⑦到處沖，希望可以出現一絲生機，以下白⑪、⑬雖然斷開黑棋，但遲了一步，黑⓮打吃必要，如

被白14下一路叫吃，黑吃不消，黑❶⑥後白改變不了被吃的結局，不過好像有了苗頭。

　　實戰圖：白⑤長出，就讓你來斷！這樣黑被捲進來了。白⑦斷，非常漂亮，黑如上圖炮製，怎樣能延氣與白一鬥呢？黑❶⓪擋，白⑪立下，乾脆俐落，也僅此一手。黑❶⑫跳後看來氣很長，但白⑬叫吃後黑不行了，以下黑如A接，白B挖是要點，C叫吃時D扳，黑氣不夠六氣。實戰中當白⑬叫吃時黑就投降了。

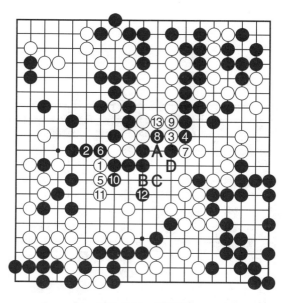

圖2-8-5　實戰圖

三、斷開殺（三）

第一型
看得見嗎？

　　基本圖：視覺與感覺密切相關，先有視覺，然後才有感覺，雖然整盤棋都在你的視覺之中，但你未必感覺到其中的每一個細節，一說到切斷，你當然會發現應該在哪裏行棋，但下棋時沒有人提醒你！

圖3-1-1　基本圖（白先）

參考圖一：白①扳進來，黑必須小心在意，像黑❷這樣的棋如果是快棋，很有可能出現。白③虎後黑一大串只能宣佈死亡，但黑❷有下圖的變化，白斷不開黑，棋下得太快也不好。

圖3-1-2　參考圖一

失敗圖：黑❷應該在這邊粘，先下對方的那一手，有時會起到意想不到的效果！白沖，繼續要求斷開，但這沒用。黑❹叫吃後6位粘上，兩邊可連，平安無事。白①的下法遭到了否決。

圖3-1-3　失敗圖

　　參考圖二：白要利用做劫來斷開對方，這才是正確的方向。白①先在下面挖，黑❷只有在右邊叫吃，如在左邊叫吃，白2位長後出現兩個斷點，這樣行不通。行不通就要另想辦法。白③如在4位退，黑佔領3位，也斷不開黑。沒有做劫的知識是不行的。白③斷後白⑤挖的想法雖然可行，但白①應先在5位挖，這有先提劫與後提劫的區別，不要小看這一點。以下黑❻叫吃必然，黑沒有其他辦法呀！黑提劫後到白去尋劫材。

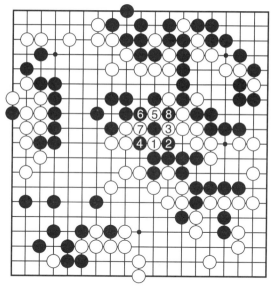

圖3-1-4　參考圖二

　　參考圖三：白①應該先在上面挖，這樣就可以先提劫了，少要一枚劫材，大家都知道厲害關係了吧！白③斷是正確的次序，這時白⑤再叫吃，黑只有6位連上，白⑦提回，到黑去尋劫材。但本圖仍不算成功，只成功了一半。

哪一方先提劫關係重大。一個劫材也能影響勝負。

圖3-1-5　參考圖三　　⑦＝①

成功圖：白⑤挖多一手才可行！黑❽提子後白提劫，這裏仍然是一個劫，白先提劫。白如劫敗A位又可多一枚劫材。白弄出了一個打劫斷，總比沒有斷強多了，如果白棋劫勝，那麼白可以說贏了，輸了呢？僅二三子而已，白太棒了！

圖3-1-6　成功圖(實戰圖)　　⑨＝①

圖3-2-1 基本圖(白先)

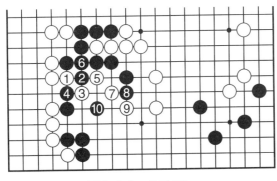

圖3-2-2 失敗圖一

第二型
成功地斷

基本圖：白從切斷哪裏的黑棋呢？表面上看來已聯絡的棋，深入一步思考後卻發現並非如此，感覺和計算完全是兩回事！先有思考，有觀察，然後才是計算力的問題！

失敗圖一：白①拐，想在這裏斷開，沒有道理。黑❷阻隔白棋，白③扳，這裏能弄出名堂來嗎？黑無論如何也要在4位斷，

白叫吃，黑就老老實實地粘上，白⑦虎時黑❽反而斷開白棋，白⑨扳露出了破綻，黑跳後白不能切斷黑，白的弱點被黑抓得很準！

參考圖一：白①點，要求2位擠入斷開，黑❷如果老實

地粘上則白③併一
手，小招數運用得
妙也很有用，黑棋
被斷開了，黑被斷
開後上下要忙，苦
不堪言！

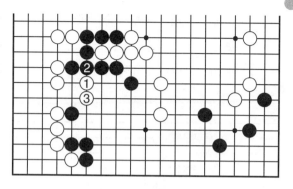

圖3-2-3　參考圖一

參考圖二：黑
❷應該沖斷白①與
左邊的聯絡，白③
挖，徒勞而已，毫
無作用，黑正好叫
吃，然後又並，白
斷不開黑。

白①的想法太
天真了，認為對方
不會反抗，而當對
方反抗時，才知道
不行了。一定要想
到對方的反抗，這
一點很重要！決不
能輕視！

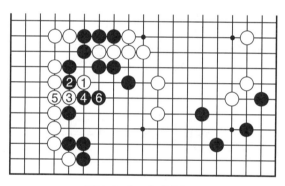

圖3-2-4　參考圖二

成功圖一：白
①扳又會怎麼樣
呢？黑❷跟著扳，

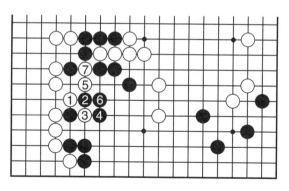

圖3-2-5　成功圖一

力求保持聯絡，黑❹叫吃不妙，給了白⑤叫吃的絕妙機會，黑❻是最後的失手，白⑦粘為正解。黑斷後上邊大龍做活困難得很，可以說是絕望。

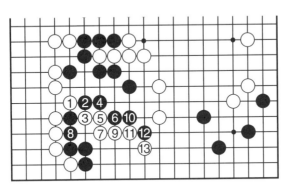

圖3-2-6　成功圖二

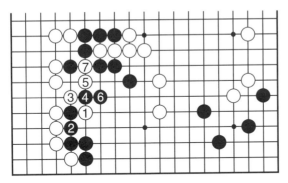

圖3-2-7　成功圖三

成功圖二：黑❹退，這樣較好。白⑤貼，想繼續分斷，黑能怎麼辦呢？如圖❻扳下，白⑦拐頭，這一手下在9位則不行。黑❽是大惡手，以下白爭得⑬扳後黑被分斷，黑❽等五子與上邊總有一處被吃。

成功圖三：白①夾會怎麼樣？黑❷下粘，上當之形。白①夾，嗅覺相當厲害！

白③頂後黑❹只有斷開，這一手好像應該下在5位。白⑤、⑦後又回到成功圖一。

黑這樣下不可行，黑❷、❹應當思考另外的下法。當然，白也有白的應法，誰勝誰負往往只是一念之差。

　　失敗圖二：黑❷長起，好手。白③與黑❹交換後白⑤沖出，勢不可擋，黑❻只好退一手再說，不行就退，這也是常識。黑❽要顧及大龍，白⑨、⑪是白的便宜，這裏不能討價還價，一口價！白⑬粘後黑❹跳，黑已處理好了自身的棋。

　　失敗的原因是白⑤，不該這樣下。

　　成功圖四：白⑤要貼起，這樣才有力量！黑❻只好聯絡，白⑦跳後黑被分斷。

　　本題有兩個正解：成功圖一的白①和成功圖三的白①。

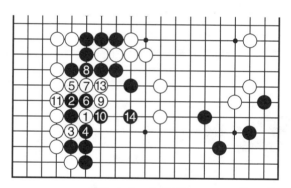

圖3-2-8　失敗圖二　　　　⑫＝❶

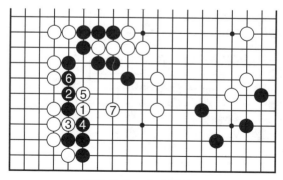

圖3-2-9　成功圖四

圖3-3-1　基本圖(黑先)

圖3-3-2　失敗圖一

<div>

**第三型
用拐斷**

　　基本圖：有的棋看起來似連又似非連，這時就要進行計算，如果你的計算證明不骱斷，但別人卻骱斷，那只骱說你的棋力不夠強。本型浪考計算力和第一手，只有第一手下對了，計算力才有用，如果找不到第一手，再深的計算也沒用。

　　失敗圖一：黑❶跨斷能成立嗎？不是說「跨有妙手」嗎？但格言也要看場合。白②只有沖斷，如在4位

</div>

扳是不行的，黑可②斷，白②聯絡後黑被切斷。黑❸是與❶相關聯的一手，但已無用。白④叫吃，這樣可以聯絡，又可以做眼。黑只好叫吃，但仍然沒用，白只需簡單地⑥粘即可，黑❼開始破眼，且可⑧粘斷開白。至白⑭，黑作戰失敗。這裏的變化簡單，就不一一談了。

失敗圖二：黑❶在這裏頂，試圖斷開對方，但頂也要看場合。白②尋求聯絡，黑❸斷了上去，但這是盲目的一手，誤以為以下只能是白⑤、黑❼、白④、黑❽。殊不知白④簡單地一跳，黑措手不及，黑❺沖，尋求突破，白必擋無疑，黑退回時白長出，黑❶、❺、❼三子已很難突圍，光榮犧牲了，就算能逃出，白仍可活出。

圖3-3-3　失敗圖二

圖3-3-4　參考圖一

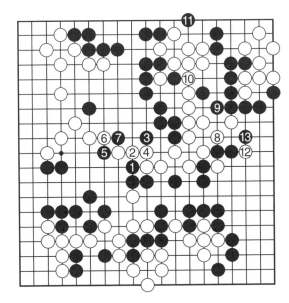

圖3-3-5　成功圖一

參考圖一：黑❶頂，看似手筋，白A黑B先交換，這是白的先手，隨時都可以走，但如黑❶、白②、黑❸、白④後黑占A位，則走不著了，什麼時候定型，要講究火候！如圖行至白④，白已做出兩眼。黑如❺、❼破眼，白可⑧做眼，以下可⑫渡回。黑❶頂斷也沒有用，難道真的沒有辦法了嗎？還是哪裏下的不好？

成功圖一：黑❶拐是不易察覺的妙手，白②直接擋上看似已聯絡上，黑❸刺，減少變化，黑❺頂是第二記妙手，白⑥擋上

後黑❼可斷，白⑧開始做眼，黑❾是必不可少的一手，又破眼又要斷！待白⑩連上後黑⓫飛，既破眼又要求聯絡，妙！白⑫托，看似手筋，但黑準備了黑⓭的妙手，哈哈，無事！

　　成功圖二：黑❶拐時白②跳，另謀出路，黑❸沖緊要，這一下白難辦了，⑩若不連則黑10位沖斷，白⑩連這裏又做不出眼來，⑩實在是一手沒用的棋，但又不能不走啊，實在令人尷尬！黑❼繼續飛，尋求出路的同時破眼，白只好在8位擋，黑❾並最佳，以下白⑩連，黑⓫沖後白不行。白大龍就這麼被屠了，黑❶拐抓住了白看似連上而非連的弱點。要點抓得很妙。

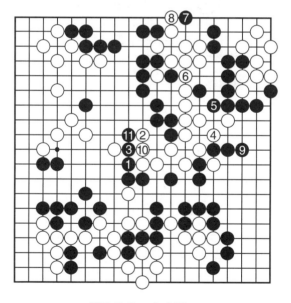

圖3-3-6　成功圖二

圖3-4-1　基本圖(黑先)

第四型
絕　妙

基本圖：左中的黑已經做不出兩隻眼了，旁邊的白棋又不存在斷點，黑該如何是好？這裏黑有絕妙的送子斷的手法，你猜得出嗎？送一顆子給白棋吃，但借此子與白鬥氣，甚至斷開白棋，是絕妙的一手！

正解圖：圖中黑❶的斷恐非常人所能想像，白雖然能吃下這一子，但黑透過棄子能得到更多，白如不吃這一子，這一子一旦連回，白大塊又不活，白不好辦，黑絕妙地斷，太絕妙了！

先來看白吃子的情況：

失敗圖：白①吃子，這個決定正確嗎？黑❷叫吃是極好的一手，但緊接著的黑❹太著急斷開了，白⑤雙叫吃後黑收穫不大，黑❹應當下另一個位置。

圖3-4-2　正解圖　　　　　　圖3-4-3　失敗圖

　　成功圖一：黑❹應當先粘，這樣白棋頓時出現兩個斷點，白占A位則黑占B位，白占B位則黑占A位，白總是聯絡不上。

　　白吃子不行，那麼不吃子又會如何？

　　成功圖二：白①叫吃，要在這裏做眼，黑❷併，冷靜，黑❹可以擠進去，白做不出兩隻眼。白⑤想吃住黑❷二子，但黑❻、❽後白抓不到黑。黑溜了，雙方開始鬥氣，黑又有了生機。白在這裏施展不了手段。

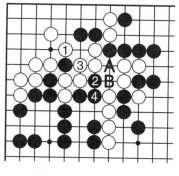

圖3-4-4　成功圖一

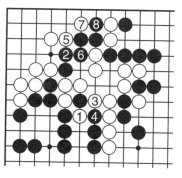

圖3-4-5　成功圖二

第五型
不可思議

基本圖：選自馬曉春（黑）—俞斌（白）的對局，黑下出了令人叫絕的妙手。焦點在左上，黑舷弄出什麼手段來？首先※湞沖斷白一子，然後才有妙手，斷開的棋不要急於連上，考慮一下別的想法也很好。

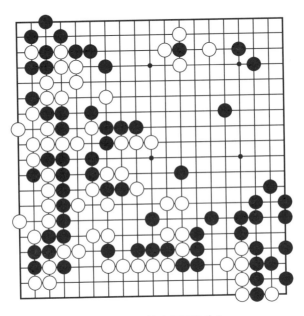

圖3-5-1　基本圖（黑先）

失敗圖：黑的大龍必須處理，如果被白A位罩過來，則大事不妙。黑如直接3位飛，又擔心白的沖斷，於是只好在1位跳。白②必須阻止黑在這裏聯絡，這樣黑爭得3位的飛，總算出頭了，但接下來白④分斷黑棋。黑棋雖然未必會死，但總得付出代價，右邊的大空恐怕很難圍成，黑沒有抓住白的弱點。

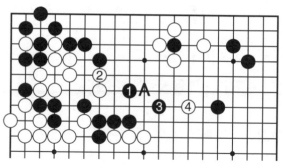

圖3-5-2　失敗圖

正解圖：黑選擇了明智的黑❶沖，如果能在局部解決問題，而不涉及右邊的大空，那是最妙不過。白②只好擋上，在3位退是不成立的，見下圖。白②擋後黑❸切斷，這樣的手段能成立嗎？

參考圖一：白②在3位退，計算不成立。黑❺恰好吃白接不歸，白②的下法不成立。

這是很簡單的計算，相信你能看出來吧。

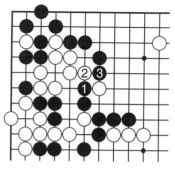

圖3-5-3　正解圖

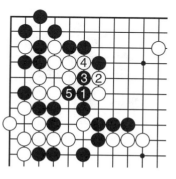

圖3-5-4　參考圖一

參考圖二：正解圖後白①長出，下一手要求2位斷開，黑❷接上為時尚早，還有其他的下法。白③跳後黑仍然如失敗圖一般要往大空方向行走嗎？不，有手段了，但不夠好。黑❷應該下在哪裏？黑❹後可吃接不歸。

成功圖一：黑❷頂，恐怕很少有人會想到這一手，這一手有什麼作用呢？緊對方的氣！能有這種想法，是基於妙手的思想。走重對方，使對方丟不下包袱。白在這裏沒有選擇的餘地，這一切早在黑的預料之中。接下來，黑❹接上了。這與參考圖二有什麼區別呢？請仔細體會一下。

一個是白方出頭在前，而另一個則是黑方阻斷了白方的出頭，現在輪到白方要治孤了。由於白方要治孤，當然，黑棋好走多了。而且，左邊的白棋存在著漏洞，黑可以說是阻斷成功。

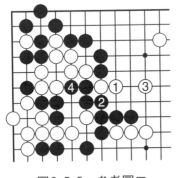

圖3-5-5　參考圖二

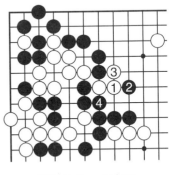

圖3-5-6　成功圖一

成功圖二：白①拐出，黑如硬要吃白子是相當困難的，不過，讓白逃出去也無所謂，以後有機會還可以B位攻擊！

黑❷擠是令白遭到損失的一手，這樣，白將出現接不歸。白只好撲入，這一手下在A位結果也差不多，總之，白不行了。黑叫吃後白由於接不歸，黑大龍成功與上方接軌。

成功圖三：白方看到了黑有吃接不歸的手段，於是在1位叫吃，這樣黑在左邊的手段消失，消失⋯⋯但是在右邊又生出手段來，那就是黑❷的飛，有了這一手，白三子被吃下。以下白如A跨，黑可以B斷，白三子氣緊。黑仍然成功了！

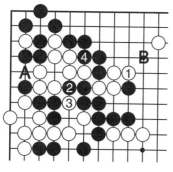

圖3-5-7　成功圖二

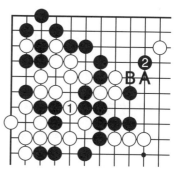

圖3-5-8　成功圖三

**第六型
意想不到**

基本圖：高手下出來的棋意味深長，本局選自阪田榮男九段執黑，錢宇平執白的對局。右下角是目前焦點所在。黑挺難處理的，既要顧及左邊，又要顧及右邊，但黑弈出了一步一子顧及兩邊的妙手，想要面面俱到，也不是不可能⋯⋯

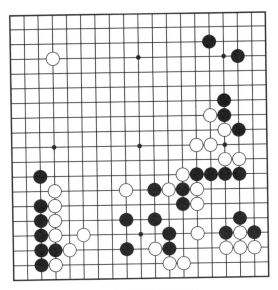

圖3-6-1 基本圖(黑先)

失敗圖一：黑❶叫吃，認為右邊數子太危險，白當然要粘，這裏被黑提通則黑兩塊棋變為一塊棋，甚難攻擊！黑❸要回頭補好斷點，白④壓是絕對的一手，黑尖出不可省略，否則這裏有可能被白包圍起來，那就大事不妙了。以下白可

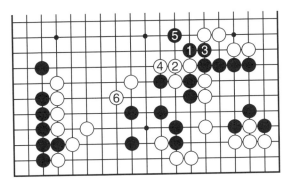

圖3-6-2 失敗圖一

以攻擊下邊的黑棋，如⑥之類，黑雖然不是易殺的形，但想活棋也不是輕易的事，圖3-6-2不夠妙。

正解圖：正解是黑❶挖，這不是產生了雙叫吃嗎？這一點下圖自有分曉。黑❶是苦心的一手，這一手兼顧著兩塊棋，是當前最妙的一手。

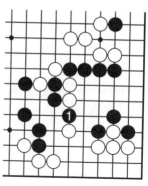

圖3-6-3　正解圖

成功圖一：白①雙叫吃，黑二子是棋筋，決不能被白吃下。白③要提子，否則黑在3位長出來，白二子被吃下，黑兩塊棋就連通了。己方連通是好事，對方連通是壞事！接下來黑❹叫吃，由於有了黑❷，當白粘時，黑可以枷吃。如果下成這樣，黑就太高興了！

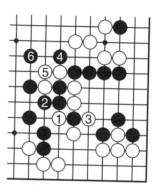

圖3-6-4　成功圖一

失敗圖二：白①在右邊叫吃則複雜一些，黑❷必須粘上，不粘的話見圖3-6-6。白③也要粘上，在16位虎也可行。黑❹斷，想吃下白①、③二子是不成立的。你應該計算得出來吧！白⑤拐吃，以下⑦、⑨、⑪滾包，爽！然後爭得先

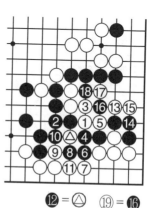

⑫＝△　⑲＝❶⑥

圖3-6-5　失敗圖二

手在13位叫吃，這樣黑沒有其他變化，黑⑯撲入緊氣也沒有用，以下進行至⑲，白三氣，黑二氣，白快一氣勝出，快一氣啊！一氣之差悲與喜，勝負之路又繼續!?

失敗圖三：白①叫吃時黑❷不粘則不好，如圖3-6-6在2位叫吃，這樣來逃出黑右邊一塊是不好的下法。黑❹粘上出頭，白方終於在5位提子了，黑本來在5位粘有許多利益，現在都沒了。黑拐頭防白提通，更為不妙。白壓後，黑左右兩塊要忙，是白好下的局面。

成功圖二：當白③粘上時，黑❹是一步妙手，妙上加妙！白⑤不得不斷，否則黑再下出失敗圖二來，由於有了黑❹，情況就不同了。以下黑❻叫吃，使這塊棋出頭順暢一些並有了眼位。黑❽二路扳後黑兩塊棋都得到了妥善處理。

圖3-6-6　失敗圖三

圖3-6-7　成功圖二

第七型
斷哪裏？

基本圖：右上
的白一條巨龍還沒
有確定的兩眼，白
應從何入手？黑中
上方數子還未活
淨，這對白相當有
利。白龍已做不出
兩眼了嗎？還是斷
黑好？如何斷開黑
棋殺出？

圖3-7-1　基本圖(白先)

參考圖一：白
①斷入，只能這樣
嗎？你真的只會這
一手？黑❷挖一
手，這一手還可以
下在其他地方嗎？

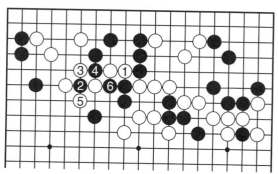

圖3-7-2　參考圖一

白③叫吃時黑❹斷，及時，這一手如在5位長出則不妙，見
右圖。白⑤提子正確嗎？不。應在6位粘嗎？黑5位長出後
白好下嗎？

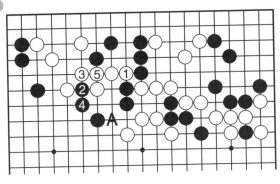

圖3-7-3　參考圖二

參考圖二：黑❹長出則白占得5位的粘，這一次黑難辦了，能不能做活上邊是個大問題，就算做活，白也可以在A位尖，吃下黑二子棋筋。

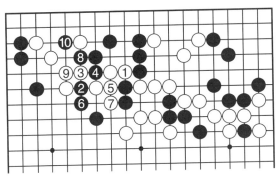

圖3-7-4　參考圖三

參考圖三：白⑤改在這裏粘一手，結果會怎麼樣？白⑦壓，吃下二子，黑搶得8位叫吃，黑❿扳下後白③、⑨一串求生困難。

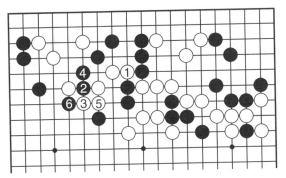

圖3-7-5　參考圖四

參考圖四：白③在下邊叫吃能成立嗎？黑❹向上長出後白⑤粘，但黑❻斷後白並不好下。左上的白四子可能被吞沒。

白①斷的下法不成立，巨龍雖不

致死，但黑也存在
弱點，這一點在哪
裏呢？

成功圖：白①
尖，這裏的黑聯絡
上有問題，白正好
抓住了這一點！黑
❷拐頭阻止白聯
絡，白擋是必然的
一手，這樣黑❷三
子必然靠黑❹連
上，白⑤點是致黑
喪命的一手，黑❻
立下企圖與白相
鬥，白⑦退回後黑
做不出兩眼，氣也
不夠長，只能……

圖3-7-6　成功圖

第八型
斷哪邊？

基本圖：白右
中的棋只有一個眼
位，現在出現了兩

圖3-8-1　基本圖(黑先)

圖3-8-2　失敗圖

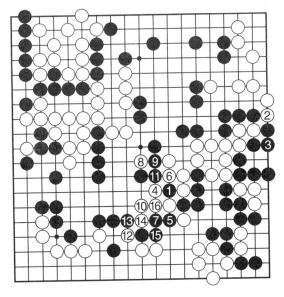

圖3-8-3　參考圖

個斷點，應該斷哪一個呢？這裏可不能舩亂來呀，請計算清楚。選自俞斌的對局。

失敗圖：黑❶斷下邊，白的聯絡被分開了，但這並不意味著白棋就被殺死了，白②尖，下一手A、B兩處總可占得一處，不是活棋，就是能連接上，黑未考慮到白②的妙解。

參考圖：黑❶斷上邊，正確，這需要一定的計算。白④叫吃時已不可與失敗圖相提並論。黑❺再從底下叫吃，白如⑯粘，黑⑪併，不讓白做出真眼，實戰中白

⑥提子了，黑❼長出，這是早已計算到的一手，這一手很關
鍵，關鍵！

白⑧跨，仍不死心，當然，白不會輕易放棄，輕易放棄
下不出妙手！白⑩尖也顯得妙，但黑已成竹在胸！白⑫是最
後的搏擊，黑⓭下得不妙，導致黑作戰失敗。黑⓭的正確下
法見圖3-8-4。

成功圖：黑⓭應當團，對殺是一件精準的事，一步走
錯，便走向失敗，不言而喻。黑⓯斷後產生了叫吃白⑩一子
接不歸的下法，又產生了 A 吃子的下法，白不行了，太妙
了。

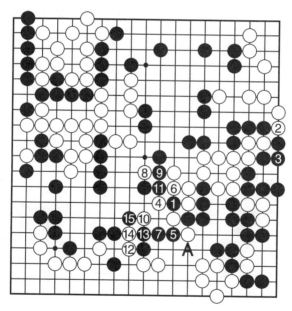

圖3-8-4　成功圖

四、空內殺（一）

<table>
<tr><td>第一型
從哪裏入手</td><td>**基本圖：**白角看起來已經無棋可下了，但黑應該花點心思，這裏是有棋的，只是看你的洞察力如何了，正解在哪裏？妙手何在？圍棋真的是很巧妙啊！</td></tr>
</table>

　　參考圖一：黑❶點入，這有送吃的意味嗎？黑❸托，考驗白棋的時候到了，白④扳，正好讓黑施展手段。白下得不妙。白④正確的下法見圖4-1-3。黑❾後斷下白五子，黑取得了巨大的成功。而這是白④的不當。

圖4-1-1　基本圖(黑先)

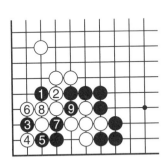

圖4-1-2　參考圖一

　　失敗圖：白④應該立下去，這樣角上的味道乾淨，黑擠則白扳，角上出不了什麼棋。上圖的白④正好給了對方機

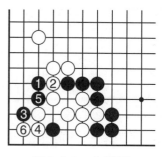

圖4-1-3　失敗圖

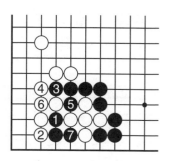

圖4-1-4　正解圖一

會，令人扼腕歎息。

　　正解圖一：黑❶擠入是不容
易發現的妙手，有了這一手，萬
事皆好辦。白②能怎麼樣？看來
選擇還蠻多，左擋見本圖：黑❸

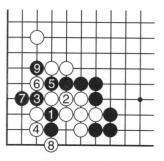

圖4-1-5　正解圖二

沖，這裏被黑衝破則白空大損，
白不會輕易放黑沖下！白④擋，
這樣黑就可以占得黑❺的叫吃了，然後黑再叫吃，將白五子
吃下，也不小了。白②左擋的下法不行了。

　　正解圖二：白不願犧牲五子，改在2位粘上。黑❸斷是
錦上添花的一手，馬上可以做活角部了，白不答應，但黑自
有辦法。黑❺沖，斷開白②數子與上邊的聯繫，黑❼立下後
白②數子僅有二氣，黑❾終於爭得叫吃，白空被破，黑大
勝。

　　參考圖二：白④改變方向，黑❺如直接沖則中了白計。

黑❾雖然將❶二子連回，但下到這樣能滿意嗎？如果滿意，則有失水準，黑其實可以下得更妙的。

正解圖三：黑❺繼續擋上才妙，這樣才能獲取最大利益。妙手只有一招不行，必須還有配合！白⑥不得已，否則黑4下一路夾，角上黑可做活，黑❼這時才沖斷，妙，絕，次序顯得重要。黑❾扳後白空被破。

這都歸功於正解圖一的黑❶。當然，正解圖二的❸和正解圖三的❺都有功勞。

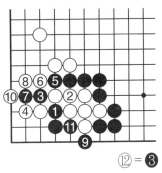

圖4-1-6　參考圖二

⑫＝❸

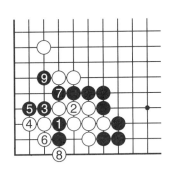

圖4-1-7　正解圖三

第二型
妙頂用

基本圖：黑二子已在對方陣中，黑如打出，雖可破白空，但總給人不滿意的感覺，哪裏能動動腦筋？妙手一出，一切都改變！

失敗圖一：黑❶叫吃是眼見的一手。黑❸沖，白不能擋，那麼就退吧！黑❼轉而在上邊接上，白⑧阻止黑繼續前進，黑❾立下，白二子雖然被吃下，但黑沒下出最妙的手

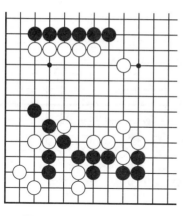

圖4-2-1　基本圖（黑先）

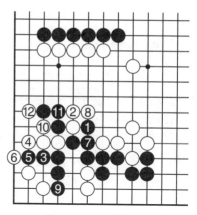

圖4-2-2　失敗圖一

段，令白鬆了一口氣。這是有關得失的一口氣。

成功圖一：黑❶頂是此型的破解妙手，你發現這一手了嗎？白②僅有三種下法，如圖下拐是一種下法。由於②於A叫吃不妙，不介紹了。

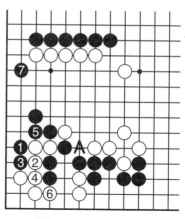

圖4-2-3　成功圖一

黑❸再貼一手，白④又有三種下法：可④可⑤可A。如④則黑占5位，白⑥不得不拐頭，不然黑6位擋下就角上出棋了，這很簡單。黑❼點，這一塊棋活棋不成問題。黑得到的很多，白失去的也很多。

成功圖二：白④叫吃對黑來說可接上可不接上，黑接後白⑥叫吃，此時黑在12位接上複雜，黑就走最簡明的下

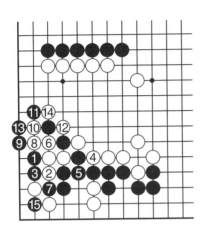

圖4-2-4　成功圖二

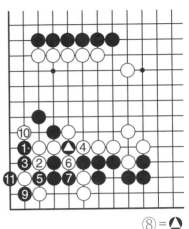

⑧＝⬤

圖4-2-5　成功圖三

法，一直叫吃，然後在15位叫吃，吃下整個白角，收穫也不算小了，比較失敗圖一好多了吧。

成功圖三：上圖黑❺直接接上的下法還有第二種下法，那就是棄去黑⬤一子，而改在5位叫吃，這樣下並不如上圖妙。白⑧可以

製造打劫的機會，就算不打劫，黑❾叫吃後白⑩扳下是成立的，看來還是上圖的妙。

圖4-2-6　成功圖四

成功圖四：白②改為叫吃，黑仍然可以採取簡明的下法，❸、❺、❼、❾一連串地叫吃，毫無變化，白方也沒有絲毫反抗的餘地，然後黑⑪粘牢，這樣也算成功了，不是

嗎？

失敗圖二：黑❸粘上行嗎？白④叫吃，這對黑是一個考驗，黑❺如輕率接上，則中了白的圈套。白⑥拐下後黑❸等三子做活困難，角上雖然還有點小棋，如❼、❾之類，但獲利不大，黑❺下得不好，應當如下圖。

成功圖五：黑❺棄去一子明智，改在本圖叫吃，白⑥肯定會長出。如急於提一子，則黑占6位叫吃，黑太佔便宜了。

黑❼仍點，由於有這裏的手段，白空才出棋，這一點不可輕視，黑❾虎後可以活棋。

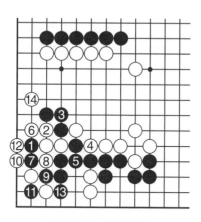

圖4-2-7　失敗圖二

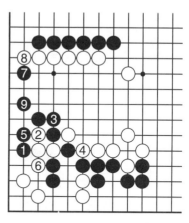

圖4-2-8　成功圖五

第三型
退一步海闊天空

基本圖：黑空內有手段嗎？白只有上邊跳入，有沒有棋，要看黑的應手，一子也不捨的人反而有棋。

參考圖一：白①靠，由於存在A沖的手段，黑❷不得不委屈地下扳。當白③退回時，黑❹如果也肯退，那就沒棋了，但在黑空內，黑真的會這麼下嗎？黑肯退嗎？先看一下上邊吧！

成功圖一：白①向黑空內長進去，黑❷如粘，則中了白的計謀了。白③扳出，而不是4位立下，黑❹只好斷，如果再被白在4位接上，黑空內肯定出棋：不是上邊四子被吃，就是左中的空被破。

圖4-3-1　基本圖(白先)

白⑤扳，這一手可以成立，但不夠精巧，黑叫吃，白③一子不能再要了。白⑦叫吃，黑❽在9位長出的情況以下會介紹。黑❽叫吃，以為白會粘上白⑤一子，但忽略了一個細節，那就是白⑨提子後黑不能叫吃白⑤一子，這樣的結果白應該很滿意。細節對圍棋很重要，越細越高超！

參考圖二：黑❽長出較好，黑❿拐，力爭將損失降到最小。白⑪拐，繼續搜刮黑棋，黑只有繼續擋住，但這樣的結果是因為白⑤下得不好。

成功圖二：白⑤應該跳，這樣黑空將蕩然無存，黑遭到

圖4-3-2　參考圖一

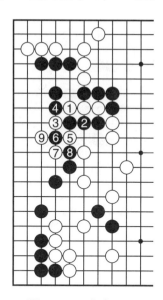

圖4-3-3　成功圖一

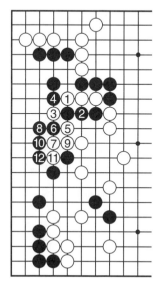

圖4-3-4　參考圖二

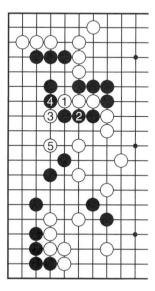

圖4-3-5　成功圖二

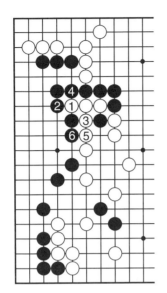

圖4-3-6　參考圖三

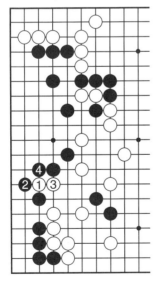

圖4-3-7　實戰圖一

巨大的損失，一手棋就能改變局面，這值得學習，也值得借鑒。

參考圖三：當初白①向黑空裏長的時候黑應該棄子，黑❷擋，以大局為重，「捨小就大」，棋訣之一。白③叫吃將黑一子吃下，這裏也可以暫時脫先不走。黑❹叫吃，避免外邊四子被斷開，黑❻剛好可以封鎖，這才是黑正確的下法。白雖然吃了一子，但黑也守住了自己的大空。

實戰圖一：黑❹沒有如參考圖一退，而是如圖在4位貼，一點虧也不肯吃，一子也不肯讓。這就給白創造了進入黑空的機會。這也是圍棋困難的地方。

參考圖四：白①沖，下一手馬上要進入黑空了，由於黑斷點太多，白③毫不客氣地扳了進來，黑❹忍無可忍，斷了上去，這就造成了戰鬥。白⑤斷，利用對方的斷點來作文章，黑❻只好叫吃嗎？還是這一手應該在7位粘？黑角可以活嗎？黑❻叫吃了，是很可惜的一手，黑❽提還是叫吃白⑦一子，這在下面會講到。如圖，白⑦斷開黑

後白⑨叫吃，黑⑩粘，下成這樣白
再在A位落子，那就成功破掉了黑
空。黑⑩還有一種下法，那就是做
劫，有一個劫總比沒有劫強。

　　實戰圖二：至黑❻與上圖完全
一樣，不同的是白⑦先貼一手，黑
❽是不肯讓白吃下黑❹等三子的，
這裏太大了。黑⑩仍有機會做劫，
黑⑫錯過了最後的機會，應該棄子
的。白⑬退回去後白連成一體，黑
⑭點只是看看有無鬥氣的可能，白
⑮接上，氣數很長。而外邊黑❷、
⑩等五子僅有三氣，黑⑯不沖不
行，沖了又會怎麼樣呢？

　　失敗圖：白③扳出時黑❹可以
考慮走4位跟著扳，白⑤如❻粘，
黑就⑤擋，白獲得的便宜也不大。
白⑤不甘心，決定向裏長，黑❻斷
已不可避免，雖然不知道結果會怎
樣，但對方太強了，自己總不能一
退再退吧。白⑨叫吃過於大意，這
一手應當下在10位，如圖，黑⑩
趕緊接了回來，白⑪如在12位
刺，黑就11位立下，白仍不行。
如圖，黑⑫要求破眼，白⑬粘是最
後的敗招，這一手當下在14位，

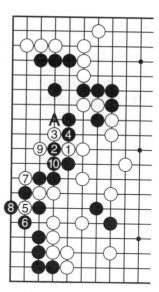

圖4-3-8　參考圖四

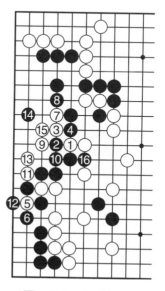

圖4-3-9　實戰圖二

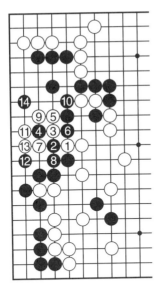

圖4-3-10　失敗圖

尚可做活，黑⓮飛下後白不行。

參考圖五：當白⑪叫吃時黑⓬反叫吃是儘量減少損失的下法，黑⓮向上長，這樣白三子就鬥不過黑了。黑有好幾個機會不讓白破空的。

續實戰圖二：白①拐是重要的一手，黑❷如4位粘，白就直接下5位。現在黑❷連上，白③叫吃，與黑❹交換後仍然可以占到5位，黑還能怎樣長氣呢？黑❻沖時白⑦可以頂住，鬥氣白勝。

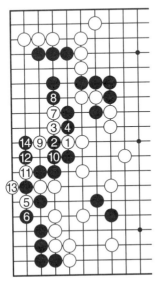

圖4-3-11　參考圖五

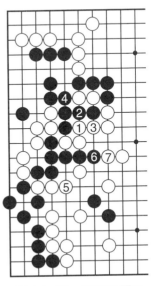

圖4-3-12　續實戰圖二

第四型
打入的搏殺

基本圖：左邊
被包圍的黑棋已鬥
不過白棋，那麼黑
棋該「發憤」了，
否則，只有認輸
了。上邊的白空正
是打入的大好時
機，不容錯過。

圖4-4-1　基本圖(黑先)

成功圖一：黑
❶打入是要害，雖
說是立三拆四，但
黑外部太強時就不
適用了。白②尖，
意圖圍殺黑❶，黑
無路可走了嗎？白
④扳，將黑❶、❸

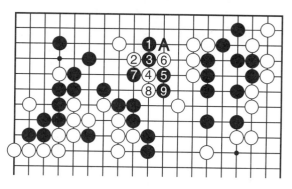

圖4-4-2　成功圖一

二子包圍了起來，黑❺扳是抗爭的一手，白⑥斷，但忽視了
白④一子在黑外部強大時氣很短，黑❼之前應A位叫吃。黑
❾貼，白④、⑧兩子僅有二氣，又延不出氣，只有犧牲了，
這樣黑破了白空。白⑥還有其他下法。

　　成功圖二：白⑥退，黑對此有何良策？黑❼點，下一手要求渡過。當白⑧立下時黑❾拐，抓住白⑧等五子與左下邊聯絡不完全的弱點。白⑫壓，下一手可以在13位斷，黑❸先粘上，這裏必須這麼下，白⑭叫吃，這裏有關雙方的氣數長短，不可不爭。接下來黑❺沖，抓住對方的破綻，白此時如放黑一條生路，在21位尖還來得及。但白與黑較上勁了，白⑯擋住，這不好，在明知自己不行時就應該收手，黑❼斷後，白兩邊氣都很短。

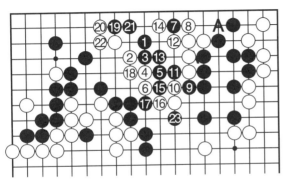

圖4-4-3　成功圖二

　　黑❾托，阻止白的聯絡，這時白可21位扳下，但白⑳漏看了，白⑳後，白已回天無力，只好眼睜睜地看著黑㉓將白三子吃下。

　　白⑧一串尚有A的手段，不會輕易犧牲，但白的損失已夠大了。

　　黑可行圖一：白⑥連扳的情形，對此黑早有準備。黑❼托是解決問題的妙手，白⑧扳則

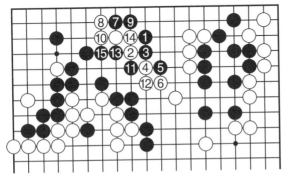

圖4-4-4　黑可行圖一

黑❾默默地退，黑⓯粘上後白明顯不行。

　　黑可行圖二：白⑩想製造兩個斷點，當白⑭斷時，黑⓯可以叫吃，白④、⑥二子被截下。

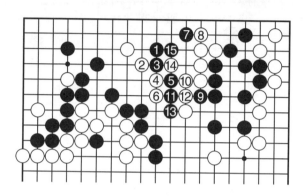

圖4-4-5　黑可行圖二

　　參考圖一：白②改為壓住，這樣黑不能如上面施展手段了。黑❸併一手，看白的態度，白④如果還是壓住，那麼黑❺扳，白⑥不可7位長，否則黑占6位，黑可以在上邊活出一塊來。白⑥右扳，黑❼叫吃，黑不好。

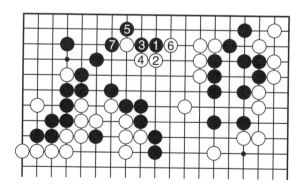

圖4-4-6　參考圖一

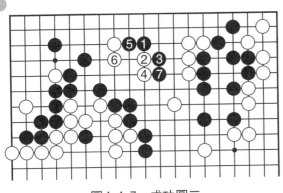

圖4-4-7　成功圖三

成功圖三：黑求變化，不然就要輸棋了，黑❸不併而扳下來，白④如退一手求平穩則不好，黑❺立刻頂了一手，這是角上定式的下法，但在邊上也適用，中腹能用嗎？照樣可以。白⑥也按定石下，看起來雙方都沒有錯。但當黑❼貼起的時候白難辦了，由於周圍的黑很強，白陷入困境。

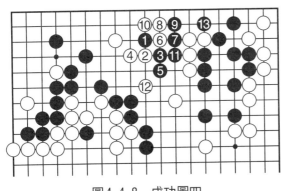

圖4-4-8　成功圖四

成功圖四：白一看，按定石下不行啊。這個定石不行，換一個定石行嗎？白選擇了④退的下法，黑❺長起，這也是定石的下法，這一手如在6位粘，白占5位，黑不行。黑❼、❾往下沖，這是隔斷白棋的下法。白⑫飛封只是一個樣子而已，黑⓭渡回後白並不好辦，有三個斷點。黑達到了目的。

參考圖二：黑⓭沖斷的下法也不是不能，問題是白有⓰擠的妙手，白⓴後順利連回，黑㉑還要後手將白⓬一子吃下。白㉒飛後可以說白好。

圖4-4-9　參考圖二

實戰進行圖一：白⓴不渡反斷，認為抓住了黑的弱點，但黑㉑叫吃，敦促白㉒連上，這樣白⓬、⓴、㉒三子僅有兩氣，白㉔又不捨得，釀成更大的錯誤，包袱越背越大。白⓴還是渡回的好，雖有一劫，但總比犧牲好。

黑㉕趕緊渡回，現在就看白怎樣處理這一大串了。

圖4-4-10　實戰進行圖一

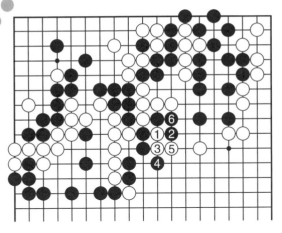

圖4-4-11　參考圖三

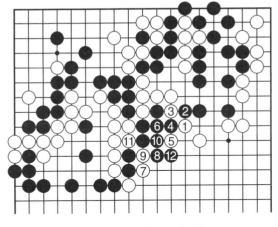

圖4-4-12　實戰進行圖二

參考圖三：白叫吃，黑❷如著於6位，白順勢打出。黑❷反叫吃，妙手，這樣白一大串出不了頭。白如6提子，黑占5位，白仍然逃不出來。小手段顯威力！

白③只好逃出，黑❹還要叫吃一下，否則白可叫吃①、③左邊的二子，黑二子呈接不歸狀態。白⑤拐出後黑❻可以粘上了，也必須粘上了，白一大串被黑吃下來了。激戰中沒有比這更愉快的了。

實戰進行圖二：白①採用飛出的下法，輪到黑施展拳腳的時候了，黑❷、❹沖斷是組合拳。白⑤叫吃，待黑粘上後白⑦扳，黑頓時陷入了困境，如一子不捨是不行的，反正左邊大塊鬥氣也鬥不過白，乾脆棄掉二子算了。黑❽尖出，以下黑爭得12位的叫吃，鬥氣可以勝利。

第五型
放 眼 光

基本圖：黑白兩條龍都沒有確定的兩眼，難道只有互相對殺嗎？黑能否用犀利的眼光發現哪裏有棋？真的有棋嗎？

圖4-5-1 基本圖(黑先)

參考圖一：黑❶虎，做眼，這是要與白對殺了。白②破眼緊要。黑❸扳是與❶相配合的手段，白④如扳則形成打劫，黑有❼等劫材，白有A、B之類的劫材，雙方都有顧忌。

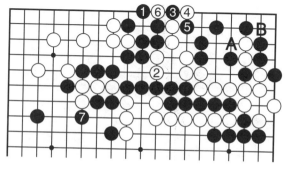

圖4-5-2 參考圖一

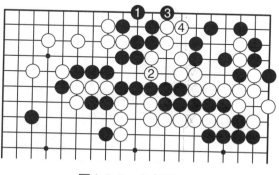

圖4-5-3 參考圖二

參考圖二：白④退，冷靜，這樣就沒有打劫了，雙方還是要鬥氣。

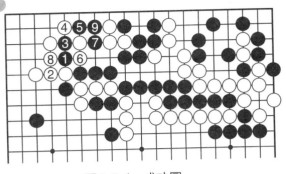

圖4-5-4　成功圖一

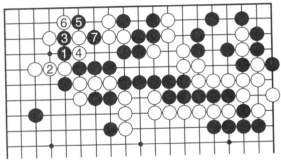

圖4-5-5　成功圖二

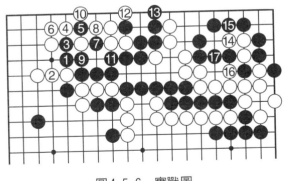

圖4-5-6　實戰圖

成功圖一：黑❶叫吃，白形看起來沒有毛病，但黑仍不死心。這也是成功人士能成功的原因。黑❸沖下，明顯是棄子，黑❺斷，棄子的意味更加明顯，白⑥如叫吃，則黑可以反叫吃，白提子後黑粘，白三子犧牲了，黑明顯成活了，免去了鬥氣之爭。

成功圖二：白④斷開也沒有用，黑❺仍然可以扳一手，正是有了這一手，黑❶、❸二子才大放光芒。以下形成和成功圖一完全相似的情形。

實戰圖：白⑥粘，想不讓黑借機成活，但又能如何？

黑❼仍然可以叫吃，白⑧也叫吃，這一手是雙叫吃，白意圖使黑在這裏形成一個打劫活，騰不出手來做出兩隻真眼。

　　白⑫叫吃，尋求打劫的機會，但黑❸立下是很妙的一手，這樣白很難堪。白⑭轉而拐出，但這也阻止不了黑成功的步伐。黑❼連上後既可渡回，又可做眼。

成功圖三：白⑥轉而在右邊叫吃，白這麼下則情況變得更為複雜。黑❼叫吃，白⑧如粘上則黑可以看到勝利。黑❶、❸一路沖下，勢不可擋，白棋出現了問題。

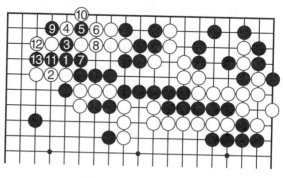

圖4-5-7　成功圖三

參考圖三：最為麻煩的是白⑧不粘而提，那麼黑❾沖下時白⑩可以擋上，黑只有❶叫吃後❸立下，這裏有

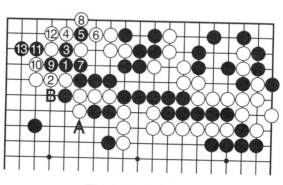

圖4-5-8　參考圖三

無手段很難說，黑有A、B等的先手。❸立之前應該A叫吃，白拐出後黑B長出，才有手段？

圖4-6-1　基本圖(白先)

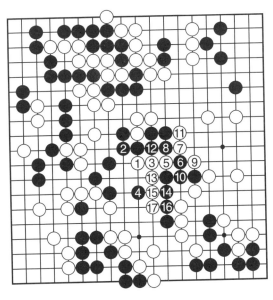

圖4-6-2　成功圖一

第六型
哪裏是要點

基本圖：黑中腹一塊尚無確定的眼位，白應從哪裏入手？如果殺得了這塊黑棋，那就太好了，如果不行，殺一半也可以。

成功圖一：白①夾是要點，這裏不容忽視，黑❷在左邊粘上，那麼白③可以在右邊長出，黑❹準備吃下白①、③二子，白⑤長出，這裏逃生的唯一之路。黑虎起，想吃子，白⑦必須扳出，不扳出不行，這裏搏殺之途。黑❽斷，看白怎麼辦，白在這裏輕鬆地處理好了問題：白⑨

叫吃，黑❿得粘吧？
⑪貼，馬上就要征吃
了，黑又得粘，真讓
人無奈。白⑬沖，黑
由於自身氣緊的原
因，已不能在15位
擋了，以下白⑮、⑰
一路沖出，黑遭到了
巨大的失敗。

成一變化圖一：
黑❽變招。白②、④
要先手走掉，這為以
後的作戰埋伏筆，白
⑥長出是唯一的一
手，黑❼無可奈何花
落去，白⑧長江長城
兩相對，黑❾不長？
白❿一氣之下全沒
了。

成一變化圖二：
黑⓬變招。白A至D
要先手走掉，白②叫
吃是經過計算的，黑
❸能下出第二手嗎？
還是乾脆棄了為算？
白④併頂擋，黑❺拐

圖4-6-3　成一變化圖一

圖4-6-4　成一變化圖二

出也沒有任何作用，白⑥頂後黑不行。黑⚫叫吃就⚪反叫吃。

白成功了。

成功圖二：黑❷反夾，這樣下不顧自身的缺點，黑❹如棄子，走哪裏好呢？這裏黑❹粘上了。

白⑤團，這裏當然不能讓黑將❶、❸二子分開，否則大事不妙。黑貼後做眼，這裏白有⑨飛入的妙手，形之所在。黑一看不能從11位沖，只能從10位沖，然後12位斷。白⑨已經要不回來了，白決定棄子，高明，一路沖出，⑮後下一手可以❶連回了，黑不能坐視不理。白⑰補一手很有必要，這樣黑就不能叫吃⑬、⑮二子了，也保持了與右邊的聯繫。而黑吃下白⑨只是一隻假眼，黑❶轉向上邊發展，白⑲叫吃，滅黑在此的眼位，以下黑想活棋很難，很難也。

圖4-6-5　成功圖二

實戰圖：黑❷扳了一手，這裏的變化很複雜，白③乾脆簡單地叫吃。黑❹叫吃，這時白如著於6位，黑的日子也不好過，但白⑤又如③一樣簡化，跳了一手，黑❻趕緊提起一子，白也如願以償地得到了7位靠的一著。以下黑雖奮力拼搏，但還是被殺了。此例是用簡單的手法處理複雜的問題。

白①夾抓住了黑的軟肋。

圖4-6-6　實戰圖

第七型
應　對

基本圖：白在黑空內的三顆子還能活過來嗎？黑白雙方在這裏又免不了一番廝

圖4-7-1　基本圖(白先)

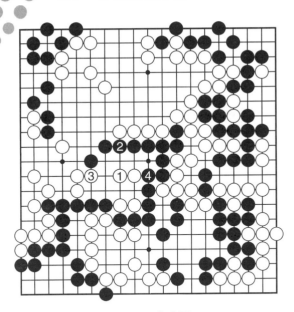

圖4-7-2　成功圖一

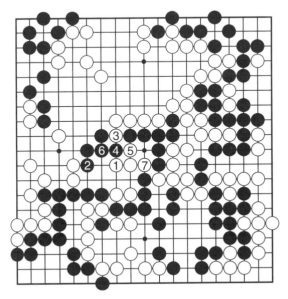

圖4-7-3　實戰圖

殺，雙方都不舨犯錯誤，誰犯了錯誤，就會遭到打擊。

成功圖一：白空內三顆子還能怎樣？白①併，試探黑的應手，黑❷趕忙粘了起來，但這一手下得並不好，白只要③拐，就輕鬆將白①四子聯接回來了。

黑還要4位後手連回，你對黑的下法感到滿意嗎？

實戰圖：實戰中黑❷貼了一手，正是這一手，導致了失敗。白③沖，黑頓時出現罕見的漏洞，黑❹斷沒有用，❻更成問題，白⑦斷後黑不行，黑究竟哪裏下錯了？

失敗圖一：黑❷應該圍，這是愚形之妙手。白③、⑤沖斷則黑❻粘，白以下想收氣吃黑，但下至❷手，白不成立。

　　那麼白在黑空內有別的下法嗎？

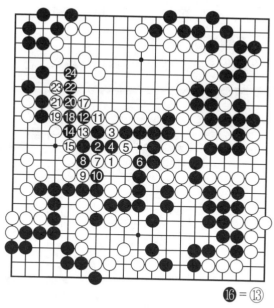

⑯＝⑬

圖4-7-4　失敗圖一

成功圖二：白①跳，黑❷挖入是疑問手，白③、⑤叫吃後⑦將黑二子斷開，也算成功了。

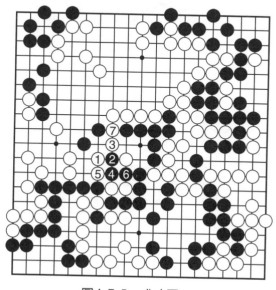

圖4-7-5　成功圖二

失敗圖二：這時黑❷應該沖了，白③也沖，以沖對沖，黑❹這時可以擋住了。白⑤併，力圖使黑出現兩個斷點，黑❻接左邊正確，白⑦斷則黑❽粘，白以下與失敗圖一相似，不再擺陣。

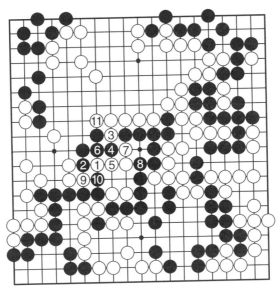

圖4-7-6　失敗圖二

五、空內殺（二）

**第一型
空小亦有棋**

　　基本圖：黑空已經很小了，這裏邊還有棋嗎？可說是藝高人膽大，白在裏邊竟然弄出了空來，不舨不佩服白方的舨力。

圖5-1-1　基本圖(白先)

圖5-1-2　實戰圖一

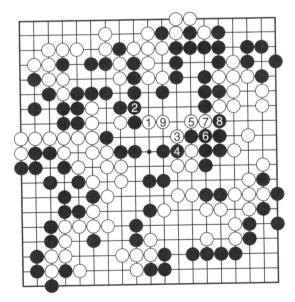

圖5-1-3　實戰圖二

實戰圖一：白①夾是相當妙的一手，本書介紹黑的幾種下法。黑❷粘，過於穩重嗎？不，這也是一手棋，防白沖後雙叫吃。白③扳出時黑怎麼辦都來不及了，黑❹硬著頭皮斷了上去。白這時怎樣利用①、③二子來大作文章呢？

實戰圖二：白⑤叫吃是好棋，這一手非叫吃不可。黑❻粘上又過於保守，此時在7位做劫好過粘上，黑❻沒有考慮到白最強的下法，但當白⑦沖時黑❽只好擋上了，其實黑❽可以叫吃白③的。白⑨併時黑悔之晚矣，

黑❻、❽一大串鬥
氣鬥不過白，光榮
犧牲了。

參考圖一：黑
❷準備做劫，白⑤
叫吃了，黑會開劫
嗎？黑❻叫吃，看
起來真是這樣，白
如9位提，黑❿叫
吃後白看起來不行
了。白⑦是妙手。

白⑪別出心
裁，棄去左邊幾
子，接著白⑬叫
吃，黑⓮唯有做劫
最強，以下形成劫
爭。

白⑦多叫吃一
手，起到起死回生
的妙用。

參考圖二：黑
❷併也是一種應
法，白③仍舊扳
出。當黑❹斷時，

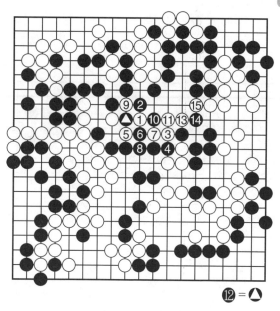

⑫＝△

圖5-1-4　參考圖一

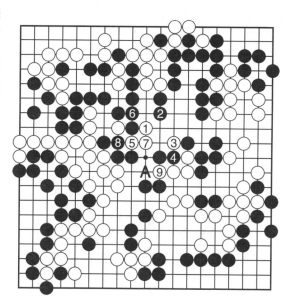

圖5-1-5　參考圖二

由於黑❷一子起到了緊氣的作用，用實戰圖的下法已經不靈驗了。白⑤在這裏叫吃，逼黑❻粘上。白⑦粘，逼黑❽叫吃，這兩逼無其他變化，接下來白⑨沖，絕妙，黑不是❹二子被吃，就是被白A沖斷黑下部與上邊的聯絡。

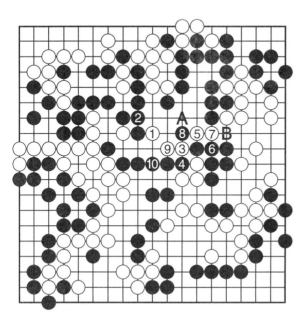

圖5-1-6　參考圖三

參考圖三：黑❽應當叫吃白③，黑❿穩妥，以後A、B兩點必得其一，是最安全的下法。

第二型
要　害

基本圖：在如此堅實的地方走出棋來，可謂不易，哪一點是白形之弱點，白又將如何反抗，有關計算的廣度、深度不是很難。

圖5-2-1　基本圖(黑先)

失敗圖一：黑❶點入，打中了要害，但接下來的黑❸則大失水準。黑❸急於想連回家，但白的形狀恰好可以應付了這一

手，黑❸欠缺考慮，步子邁得
太大反而不妙，那麼黑❸究竟
應該下在哪裏呢？下圖會介
紹。白④擋，唯一的一手，這
樣黑連不回家，黑❺併也沒什
麼太大的作用，白簡單地在6
位粘上即可。以下進行至白
⑩，黑鬥不過白。

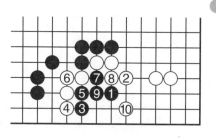

圖5-2-2　失敗圖一

　　圍棋並不是步子邁得越大
越好，堅實的棋更有作用，猜
一猜，黑❸應該下在哪裏？

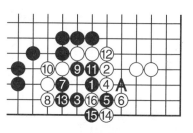

圖5-2-3　參考圖一

　　參考圖一：黑❸收一路，
在此小尖，這樣出現了A位跳
入的好點，8位托，渡過的手
段，7位斷開白的一點，作用
多矣。白④擋下，阻止黑A的
跳入，然後7位斷開白棋，白
⑧立下，阻斷黑在8位扳，黑
❾叫吃是有爭議的一手，應該
考慮一下在10位叫吃才好。

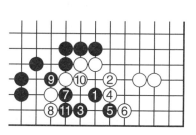

圖5-2-4　成功圖一

如圖形成一個劫活，這樣黑的負擔比白的負擔大嗎？不，雙
方負擔都很大。

　　成功圖一：黑❾在左邊叫吃才是正確的一手，白⑩毫無
變化，黑⓫擋下後對殺，白不行。黑❼下8位更妙。

　　成功圖二：白⑥團，力圖一手棋阻止黑⑮斷和14位托，這一手確實令黑為難。黑❼在右邊扳起，以下進行至白⑩，黑⓫擠入是好手，這樣既可以叫吃白②、④二子沖出去，又可以在15位斷開白。黑⓭繼續沖，白⑭無可奈何，黑⑮斷是殺掉白的好手，這樣黑成功。

　　失敗圖二：黑❸下扳時黑④退是令黑為難一陣子的一手，黑❺如果小尖則大錯特錯了，這一手沒有考慮到白的最強應手，白⑥尖頂，黑還能怎麼辦呢？黑❼如果斷，白⑩扳，令黑喘不過氣來，黑大失敗。黑❼下8位好一些。

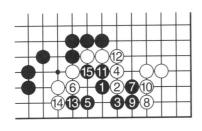

圖5-2-5　成功圖二

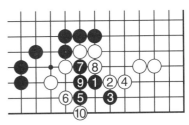

圖5-2-6　失敗圖二

　　失敗圖三：那麼白④改為夾又會如何？這一手虎住了斷點，黑❺粘沒有問題，問題是黑❼，這一手只顧眼前，造成了不必要的麻煩，黑❼的正確下法見下圖。

　　成功圖三：黑❼應該托，這是雙方必爭的要點。當你下了一手棋後，發現對方的下一手很厲害，可以考慮下對方的那一手，會起到意想不到的效果。

　　白對黑❼如在9位挖，那是沒有作用的，黑❶、❸、❺三子仍能連回家。白⑧決定扳下，黑⓫右扳是好手，這樣白大龍反而被捲了進來，黑⓭夾後白不行。

　　既然白⑥擋下不行，那麼白⑥還有其他下法嗎？

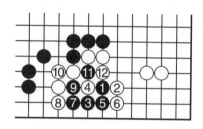

圖5-2-7　失敗圖三

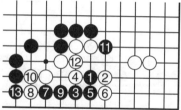

圖5-2-8　成功圖四

參考圖二：失敗了就要想另一種辦法，白⑥頂正是這樣的一手。黑仍舊如前圖一般進行，黑⑪爬長氣，但這一手當成劫材更好！黑⑪過早爬了，以下黑⑬叫吃，白⑭粘上後形成一個劫，這個劫對雙方都產生巨大的壓力。

成功圖四：其實很簡單，白②靠下時黑❸併就可以解決一切問題。白④如不團，黑可A托，黑❸這一手是不易得出的正解，是在失敗之後、痛定思痛下出的絕妙的一手，以下黑❺上扳是連貫妙手，白⑥防止黑在6位叫吃白②一子，黑爭得7位擋後已順利連回家。

下圍棋要得出成功的一手併不容易，只有屢敗屢戰才行啊。

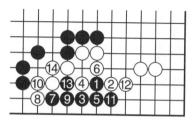

圖5-2-9　參考圖二

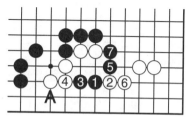

圖5-2-10　成功圖四

圖5-3-1　基本圖(白先)

第三型
一帆風順

基本圖：黑空哪裏有問題？平凡的手段綜合起來也能形成一個計劃。白先，如何才能吃住黑子，使黑受到打擊呢？

成功圖：當你看完正解圖，也許會覺得很簡單，但事先不告訴你，你能得出正解嗎？手段很簡單，黑中間的空有什麼問題嗎？請先思考。

白①叫吃，白③再叫吃，然後⑤斷是精華所在，黑❻仍然不以為然地虎，還沒有發現白

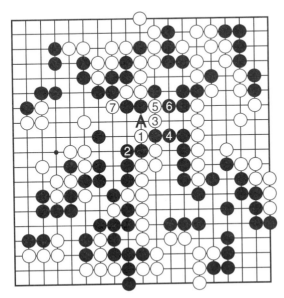

圖5-3-2　成功圖

的手段，白棋難道會白白地送子給你吃嗎？成功和失敗之間的差距就是看你能否發現對方的圖謀。黑在這裏看不到白⑦的一手，如果看出，黑❻應在A位叫吃，這樣白③、⑤二子固然可以逃回去，但黑損失沒有那麼大。白⑦斷後黑不是中間二子被吃，就是⑦上邊五子被吃，二者必失其一。亡羊補牢，為時已晚。

> ## 第四型
> ## 不 平 常

基本圖：黑大飛收官，白跳下，白角部已經很厚實了，在這狹小的地方還有什麼棋嗎？第一手很重要，成敗全看這一手了。

失敗圖：黑按普通的思路收官，這樣下太平常了，對要求不高的人而言，這樣已經滿足了，但對要求高的人而言，這是失敗的手段。

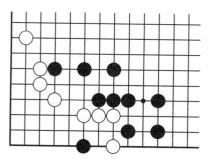

圖5-4-1　基本圖(黑先)

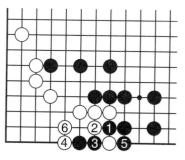

圖5-4-2　失敗圖

參考圖：黑❶尖是出棋的地方，妙，這是在仔細計算後發現的好手。如果直接點三·3，白在黑❶左一路跳下，黑沒

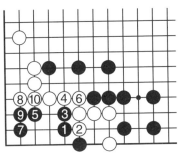

圖5-4-3 參考圖

有後續手段。白②拐阻止黑的聯絡，黑已經沒辦法與右邊聯絡了，但黑成竹在胸，黑❸沖是第一發炮彈，黑❺跳是早已想好的對策，第二發炮彈，白⑥只有粘上吧！在10位擋則黑❾位退，仍然要回頭粘上。

黑❼應該下在8位，才是成功之一，如圖下法活得太小。白⑧與黑❾交換後白⑩求穩妥。

成功圖一：黑❼應該往上尖，這才對。

成功圖二：白②壓又會怎麼樣呢？黑❸退是應該下的一手，黑❺尖三·3是成功的關鍵所在，三·3活棋是很常用的。白⑧點入，想殺黑角不成立，黑❾頂是妙手所在，此時黑⓫下C位成劫，如圖，黑⓫擠入後⓭團，白出現A、B兩個斷點，C位似可雙活，白已經不行了。不信可以驗證。⓫可D。

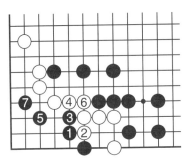

圖5-4-4 成功圖一

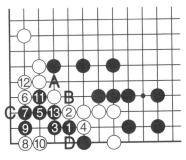

圖5-4-5 成功圖二

圖5-5-1　基本圖（白先）

基本圖：白二路叫吃當然也可以破壞黑空，但不是最佳的破壞手段，白在黑空內如何施展棄子手法，然後吃下黑左邊的二子？但真的是這樣嗎？

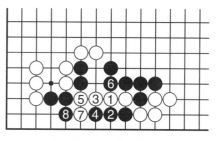

圖5-5-2　失敗圖一

失敗圖一：黑1長出有棋嗎？黑❷當然要爬，這裏不能被白再拐下來了。白③長出是無謀的一手，黑❹跟著推進即可，白子僅有三氣，鬥不過黑，白⑤斷也沒有用，白⑦拐下後

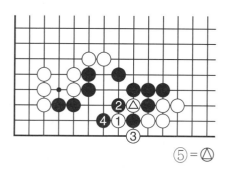

⑤＝△

圖5-5-3　參考圖

黑❽夾是漂亮的一手，白大塊僅有二氣，微不足道也！

參考圖：白①叫吃，是小手段，黑❷只有提，在3位立下是不成立的。本圖白雖然弄出了手段，但不是最善的手段？

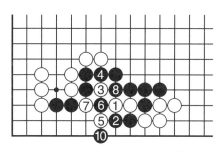

失敗圖二：白③是苦心的一手，黑不得不在4位阻擋，這樣白爭到了5位的扳下，看起來白是成功了，但真的如此嗎？實戰雖然是檢驗成功與否的標準，但有時並非如此。

圖5-4-4　失敗圖二　⑨＝❻

黑❻撲入，頓起波瀾，白⑦只有無可奈何地提子。此時白⑨粘是極為錯誤的一手，白白送多一子給黑棋吃。

實戰圖：白⑨扳是具有一定水準的一手，白⑪粘上後吃下黑左邊二子，達到了一定的效果。

糾正圖：黑❹應當叫吃，這樣損失最小。上圖沒有想到。

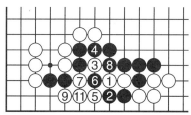

圖5-5-5　實戰圖　❿＝❻

圖5-5-6　糾正圖

第六型
寸步不讓

圖5-6-1　基本圖(白先)

基本圖：選自古代名手林符卿（白）—過伯齡（黑）的對局。黑中腹存在弱點是肯定的，白應如何對其進行搏殺，使黑方的損失達到最大？

成功圖一：白①扳出，看黑的態度，是斷還是不斷？黑❷斷了上去，但這是不成熟的一手。白③先叫吃一下，然後白⑤妙併一手，正是因為有白⑤這一手，黑❷才不成立。黑❻擋，作最頑強的抵抗，此時黑白雙

圖5-6-2　成功圖一

方各有各的想法，但黑的想法出現了錯誤，以為黑❿後白僅有三氣，而黑❻一串不止三氣。但白⑪撲是妙手，白⑬卡入後黑僅有二氣，由於黑沒有想到白⑪撲的手段，遭受失敗。白殺入了黑空，且吃了子。

　　成功圖二：黑❷不得不在左邊扳，讓白占得便宜，但白還不肯粘回白①一子，而是使出了強手：白③、⑤叫吃後白⑦再壓。這樣的手段還是成立的，這令黑十分苦惱，如黑❽在11位叫吃反擊，見圖5-6-5。本圖討論黑❽擋的下法，白⑨長出，黑右上角不得不補，不補見圖5-6-4。白⑪回頭將子粘牢，吃下黑三子，還帶虛空。

圖5-6-3　成功圖二

成功圖三：黑
❿如一定要救出黑
三子，而看不到右
上的死活，那麼白
占到了夢寐以求的
11位。以下是簡單
的對殺，黑明顯不
行。

圖5-6-4　成功圖三

成功圖四：黑
❽叫吃，白⑨也跟
著叫吃，黑❿提，
比下在黑❻下一路
強，否則將來又會
出現圖5-6-4吃子
的情況。白⑪粘上
後擊穿了黑空，以
下還可搜括，黑情
形不妙。白殺得很
漂亮。

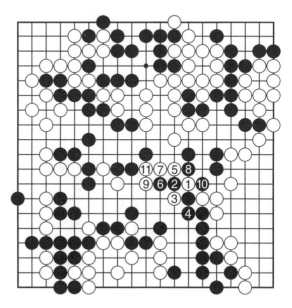

圖5-6-5　成功圖四

第七型
藝　高

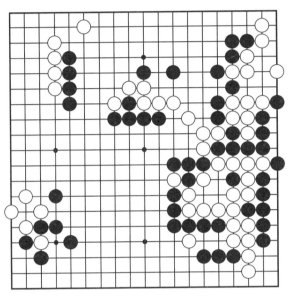

圖5-7-1　基本圖(白先)

基本圖：選自
橋本昌二（黑）—
加藤正夫（白）的
對局。黑在左中腹
圍出了一個大空，
加上黑、白各還有
一條大龍沒有活，
盤面應該說是黑佔
優勢，但白通過深
入敵後，反而扭轉
了局勢。

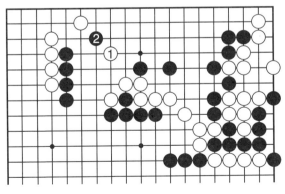

圖5-7-2　失敗圖

失敗圖：白①
飛，希望與左上的
白棋聯絡上，但黑
❷穿象眼後白的希
望破滅。上邊的黑
棋存在一定的弱
點，哪一點是呢？

實戰圖：白①深入敵後，左右逢源，黑❷尖不得已，否則白占2位，白就聯絡到一起了。白③夾，擊中黑早已存在的弱點，黑❹下扳頑抗，但被白輕易地化解了：白⑤向上長一手，黑❻捨不得二子，否則白可連通活，這樣白⑦左邊扳下。黑❽與白⑨交換使黑想做活不成。白爭得11位的叫吃，應該說白有希望吃下黑右邊了。黑⓬彎，想吃下白三子，但白會捨得這三子嗎？白⑬準備滾包，黑⓮不讓白進入黑大本營，白只好在15位補棋，這一手不補不行，否則黑A叫吃就將白三子吃下並與上邊聯絡上了。黑⓰粘改變不了失敗的步伐，白⑰緊氣後，黑⓰一串與白棋無論上邊還是下邊都殺不過。本實戰圖有兩個地方可以重新考慮：黑❻是否可以不粘，棄去二子，在7位聯絡嗎？黑⓰是否可在B位叫吃呢？這樣黑❻一串可以和左邊聯繫上。

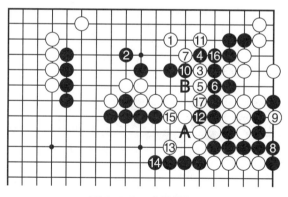

圖5-7-3　實戰圖

圖5-8-1　基本圖(白先)

基本圖：黑方哪裏存在弱點？白方殘子還能活動嗎？如能活動，又該如何行動呢？即使最後成了緩氣劫也好過沒有棋，反正都是死子了，又何必太在乎成敗呢！

圖5-8-2　實戰圖

實戰圖：白①跳，認為這裏有棋。黑❹提是不好的一手，這樣造就了白的成功，這一手應該下在哪裏？左圖自有介紹。白⑤粘上後黑空被破，這都是黑❹下得不好，隨手就提而不加以計算。

失敗圖：黑❹叫
吃，這樣白①跳就不
成立了。白⑤有提子
與6位粘兩種下法，
在6位粘的下法圖
5-8-4再做介紹。本
圖白⑤提，但遭到黑
❻的叫吃，白想做劫
是不成立的，這一點
可以自行驗證，黑A
接上後隨時可以B位
叫吃。

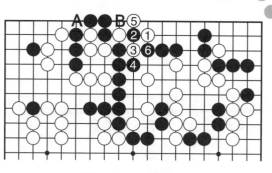

圖5-8-3　失敗圖

　　參考圖一：白在
上圖6位粘，黑必須
擋上，這一手沒有別
的變化，你說是嗎？
白⑦提子時黑❽，可
行嗎？以下雙方緊
氣，白⑮吃得三子，
且是先手。但黑⑯也
使得白所圖不能成
功。雙方各有所得。

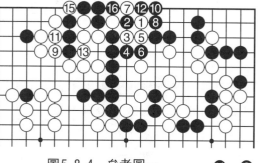

圖5-8-4　參考圖一　　⑭＝❷

　　參考圖二：黑❽
如粘上則負擔太重，

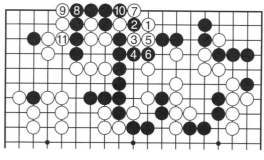

圖5-8-5　參考圖二

以下雙方緊氣，形成一個緩氣劫，這個劫黑重白輕，黑該下
哪個圖，應當好好思考一番。

白跳出的手段可以先手吃得六目，如吃下，不可謂不大。白還有其他的下法嗎？

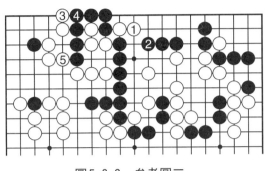

圖5-8-6　參考圖三

圖5-8-7　參考圖四

參考圖三：白①併一手的下法成立嗎？黑❷如果也併一手，則中招了。白③立下，馬上就要吃棋了，白⑤緊氣後黑少一氣，不行。那麼黑應如何對付白①呢？

參考圖四：黑❷尖頂是妙手，也是應付白①最妙的辦法，這樣白占不了便宜。白③彎出時黑❹決不能讓白聯絡上，白只好⑤、⑦吃下黑❷一子，黑❽緊緊地叫吃，黑❿沖後白殺不過黑。黑❷緊白氣的手段成立。

黑方的下法以參考圖一、二為正解。如照實戰則黑損失太大。

第九型
捨小就大也？

基本圖：是連上白三子就此罷手，還是準備在黑空內大鬧一場，右邊的白二子還有一定的活力，如何使之成為活棋？

圖5-9-1　基本圖(白先)

失敗圖一：白①將三子連回，這樣固然得了六目加一點虛空，但黑❷沖後白在黑空內已毫無手段。白①這一手棋要好好地反省一下。借助右邊白二子，能在黑空中鬧出點名堂嗎？

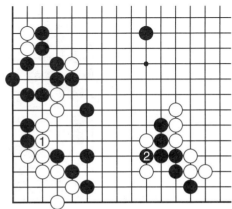

圖5-9-2　失敗圖一

成功圖一： 白①叫吃，黑❷不捨得被白提，這與失敗圖一相比，白太佔便宜了。但白①叫吃的目的就是要黑❷粘上，這樣才有了下文。白③刺是接下來的手段，你看到這裏黑的弱點了嗎？白⑤貼後白已有了騰挪和施展拳腳的地方。

失敗圖二： 黑❶斷，黑一氣之下將白四子吃下，同時也防止黑六子被吃。此時白②夾是不好的一手，黑❸立下後左邊有A點入的手段，白如B應，黑C立下，白角被殺；右邊有D尖的方法，白右邊也很難成活。

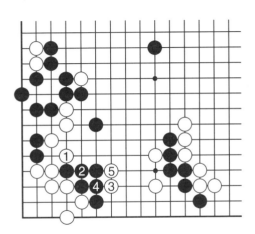

圖5-9-3　成功圖一

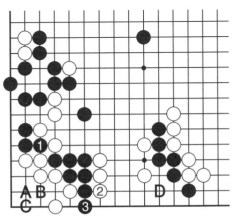

圖5-9-4　失敗圖二

　　黑❸後白左右為難，白的作戰明顯失敗。白②操之過急，不應盲目地夾，是沒考慮到後果的嚴重性。

　　成功圖二：黑❶斷時白②尖才是正確的下法，由於白再占到3位就逃脫了，黑❸粘不得已。白④做眼是好棋，由於黑右邊一串也不是很強，白做活大概不成問題。

　　成功圖三：黑❶如不斷而在本圖1位跳出，則白A應與黑B先交換，這對將來的對殺有好處。黑❸渡過是與❶關聯的一手。此時白④將黑六子封鎖，由於有了A、B的交換，黑六子已逃不了了。不信可自行驗證。

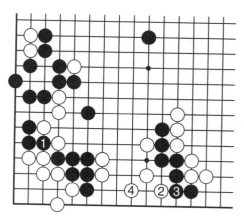

　　圖5-9-5　成功圖二

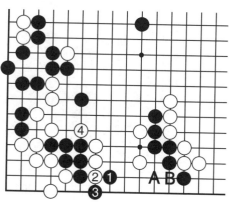

圖5-9-6　成功圖三

第十型
妙　啊！

基本圖：空裏有棋？有人不禁會問：哪個空？確實來說，右上空有棋，但此時白在右中出棋了！太妙了！

正解圖：白①點入是妙手，黑有A、B、C三種下法，以下一一介紹。

圖5-10-1　基本圖(白先)

圖5-10-2　正解圖

　　失敗圖一：黑占 A 位，白②沖下，黑❸苦於不能4位擋，只好拐下。黑❺叫吃也沒有用，大尾巴會被吃下，如圖立下也沒有用，白⑥、⑧沖斷後黑五子被吃下。

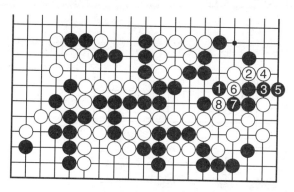

圖5-10-3　失敗圖一

　　參考圖一：黑實戰下在了 B 位，後面再說。現在看黑下 C 位的變化，白②如尖，那黑就太高興了，黑❺拐後活棋不成問題。

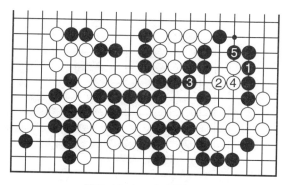

圖5-10-4　參考圖一

　　失敗圖二：白③斷一手，白⑤、⑦也不要保留，白⑨撞了一下，黑❿可說是最強應手，黑⓬如擋則中計了，白⑬叫吃後⑮尖，黑大塊被吃下。

　　失敗圖三：黑⓬阻止上圖的手段，白⑬立下，黑做不出兩眼。

　　實戰中黑看到A、C均不行，於是採用了B併的下法。

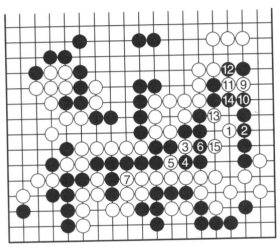

⑧＝③

圖5-10-5　失敗圖二

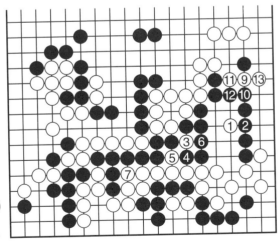

⑧＝③

圖5-10-6　失敗圖三

實戰圖一：黑❶併，白②、④仍然沖下，黑❺叫吃，期望打開局面。

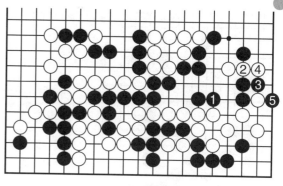

圖5-10-7　實戰圖一

參考圖二：白①、③立即斷也不錯，可惜白⑤下得不好，當下6位。以下白⑨雖然斷開，但黑❿提後再提白大龍危險，白①下得不好。

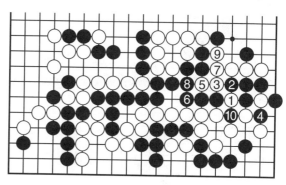

圖5-10-8　參考圖二

實戰圖二：白①先斷，妙，黑❷以此應對，黑❹不得不退，這樣白完全可以吃下尾巴了。

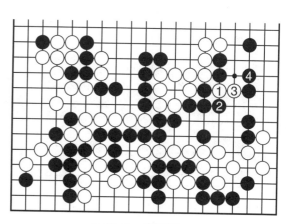

5-10-9　實戰圖二

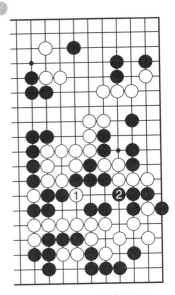

圖5-10-10　參考圖三

參考圖三：白①斷，黑四子完全沒有反抗能力，但黑❷可以吃下白五子。

白甘心這樣嗎？

續實戰圖二：白準備大胃口地吃下所有黑子，有這個必要嗎？白①托是妙手，黑❷虎下最強，白③連回後產生吃接不歸，黑❹粘上延氣，白⑤頂後雙方開始鬥氣。

續圖：黑❶扳，白以②、④應對，黑❺扳，白⑥點入，對此黑❼立下，看起來不錯。白⑧開始叫吃了，黑❾也毫不客氣地叫吃，白⑩提子，黑❶再接著叫吃，白⑫也叫吃，黑⑬只好提子，白⑭也提子，雙方都沒有錯誤，黑⑮叫吃後產生了一個巨大的劫。

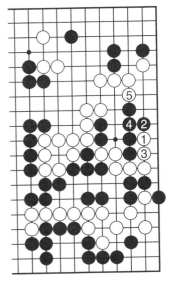

圖5-10-11　續實戰圖二

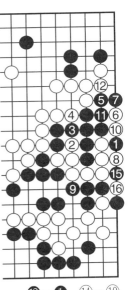

⑬ = ❶　⑭ = ⑩

圖5-10-12　續圖

第十一型
中招與不中招

基本圖：已經進入尾聲，白在這裏設計了一個小圈套，會不會上當就各自聽命吧。小圈套雖然小，但防不勝防，半途知道也好過中招，忍痛割愛吧。白棋先行，不看正解圖你如果知道正解，那就不得了。這裏有巧妙的招數。

圖5-11-1　基本圖(白先)

正解圖一：白①跳，黑❷不以為然地要將其斷下來，難道白真的是送吃嗎？黑真的應該好好思考一番，不應立刻擋上！中不中招就看這一下了！白③斷，凶相畢現，黑❹仍然不以為然地退一手，中招與否已來不及了！當然，損失大了。

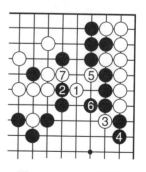

圖5-11-2　正解圖一

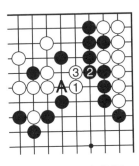

圖5-11-3　參考圖

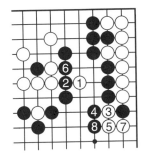

圖5-11-4　正解圖二

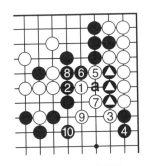

圖5-11-5　正解圖三

當看到白⑤斷時，黑❻只好委屈地彎一手，白⑦虎，切斷了黑上邊五子。這是白的理想圖，其中黑有多種變著使損失減小。

參考圖：黑❷接，看穿了白的用意，白由於存在黑A沖斷，③雙一手，這一手也可以暫時不走。

正解圖二：如果黑❷沖了，當看到白③斷時，還有一種補救的辦法，那就是在4位叫吃白③一子，這樣白暫時無計可施。這時黑切不可7位爬，一子不棄，否則又回到了正解圖一的白⑤斷，黑也不可先8位壓，又回到正解圖一，黑❻接上，恰到好處，白⑦只好將二路一子吃下，黑❽此時必須壓住，防止白8沖出。這比正解圖一損失小了。

正解圖三：當白⑤斷時，黑❻叫吃，寄希望於白a，黑下7位的變化是不成立的。白⑦可以形成一個倒撲，這樣黑△等三子被吃下，黑❽只好老實地接上，這樣白⑨繼續破黑空，黑❿封鎖，相比起前面的圖來說黑損失不算小。

　　黑損失最小的是參考圖。對方不會白白地讓你吃一子，除非對方水準很低。當對方送子給你吃的時候，應該考慮到、計算到對方的意圖，如果看穿了對方的意圖，就可以將損失減小到最小。如果看不穿，那只好蒙受損失，失敗了。在對殺的過程中若能看穿對方的意圖也可以降低一些損失。

第十二型
活 不 活

　　基本圖：黑中間十子尚處於飄浮狀態，如去占G位，遭到A、B、C的連扳，黑D只好退，以下白E點入黑穴道，這塊黑棋要謀活，十分辛苦嗎？但黑有一打入好點，點中後白處於不利地位。

圖5-12-1　基本圖(黑先)

正解圖一：黑在中腹未完全定形時銳利地打入，看白的應手來決定怎樣補好中腹大塊，或者與下邊聯繫上，黑❶打入恰如其分，以下白有A、B、C、D、E的應手，一一介紹。

正解圖二：白如①壓，黑可順水推舟，白③壓住，如在B位退，黑3位沖，白不好辦。如圖，白③壓住後黑❹扳是早有預謀的一手，白頓時出現A、B兩個斷點，白不行。黑大塊與黑打入之子聯繫上，省去補活或聯繫。

正解圖三：白如B位應。黑❷可以先沖一手，白③必須擋吧？這裏若給黑沖出則不行了。黑❹拐是一手，三·3一子立放光輝。黑❻扳後白存在A、B兩個斷點，不堪收拾。白未考慮到黑沖的嚴厲後續手段。黑❻之前A斷更為簡明。

正解圖四：白在C位應，黑❷可以貼一手，白三子頓時被截下，白③如拐，黑❹彎一手即可。黑❹如A應可以嗎？

參考圖一：黑❹如A應，希望白⑤斷，黑❻叫吃，白⑦只好粘，別無二手。黑❽扳後白不行。但有的人會想出下圖的下法。

參考圖二：征不了對方的子，但有時也是可行的。白想出了用征子來

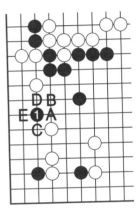

圖5-12-2　正解圖一

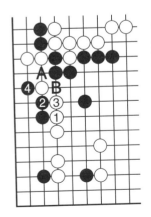

圖5-12-3　正解圖二

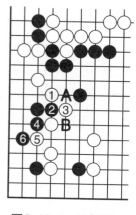

圖5-12-4　正解圖三

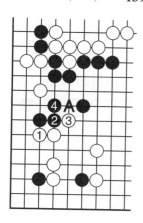

圖5-12-5　正解圖四

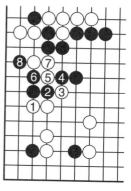

圖5-12-6　參考圖一

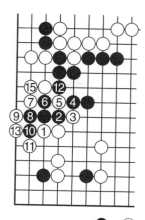

❹＝⑤

圖5-12-7　參考圖二

連通的方法，其中白⑨切忌在10位叫吃，那樣形成不了征
子，黑9位立下後白連不通。白這樣下很委屈，但上邊三子
沒被吃掉，也是不幸中的萬幸。但白並非最好，見參考圖
三。

參考圖三：白⑤扳是此時的好手，黑扳下不成立，這是二路的手筋。

正解圖五：白①擋，黑❷併看起來很凶，事實也是如此。白③扳遭到黑❹的下扳，白已經不行。其中黑❹扳之前如先在A沖一下，白更受不了。

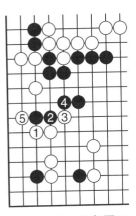

圖5-12-8　參考圖三

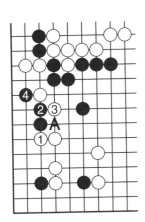

圖5-12-9　正解圖五

正解圖六：白①下D位。黑❷長出是正著，白除了③扳沒有別的棋可下。黑❹扳下防止白聯絡，黑在這裏如果要硬殺白棋是不成立的，白可以在6位斷，黑角沒有白①一串氣長，黑❻粘本手，這樣白⑦做活，但黑也爭到8位絕好的一手。

正解圖七：白①在E位托能成立嗎？如果能成立，那麼正解圖一的白①打入就不成立。請看一下以下的變化吧。黑❷扳下會如何？黑❹叫吃緊要，⑤貼，如白4退，黑前功盡棄，沒有讀者會這樣想吧？以下白只好⑤、⑦連壓兩手，但黑❽拐後白出現兩個斷點，不行。

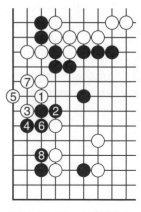

圖5-12-10　　正解圖六

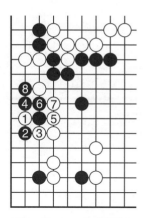

圖5-12-11　　正解圖七

參考圖四：黑❷上扳，這種變化行嗎？白③必斷，其他下法均不能考慮。黑❻一般會在A位粘，白2上一路叫吃，再△位虎，這樣下很有魄力，逼黑在基本圖上補左中大塊。白可C位先手吃角，但黑❻存在B位的強手，白對此不可不防。本圖不好，還是以圖5-12-11為正。

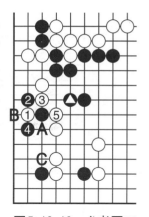

圖5-12-12　　參考圖四

在棋沒有完全定型時打入對方與此有關聯的棋，是一種膽識，是一種策略。由於對方棋形存在缺陷，而己方充分利用這種缺陷，達到儘量不補未活的棋而與打入的友軍聯絡上的目的。這要考慮到對方的各種應手，有一種不成立都不行。己方不能出錯。

六、互相殺

第一型
一路之差

基本圖：白中腹兩塊棋：上邊三子，下邊九子，還未聯絡上，正是黑分開它們並殺之的好時機，從哪裏入手分開它們才好呢？

圖6-1-1　基本圖(黑先)

參考圖一：黑❶最好只能小飛，白②靠的時候黑❸可以扳一手，白如不甘示弱來斷，黑❺向上長出是妙手，斷

點立現，白棋不
妙。黑❼長出後白
⑧、⑩用輕靈的手
法補棋，這有用
嗎？黑❶也許在
12 位拖出則更為
有力。如圖，黑❶
有幫白走棋的嫌
疑，黑❸托，對中
上的白棋進行攻
擊，黑❺後掌握主
動權，但說白棋已
死，為時早矣。

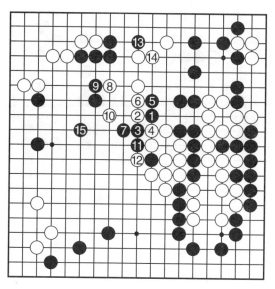

圖6-1-2　參考圖一

　　參考圖二：白
④退較好，讓自己
出頭順暢。黑❺粘
過於堅實，白⑥提
子後雙方可行。但
這樣下黑失去了中
腹搏殺的機會，你
說可惜嗎？

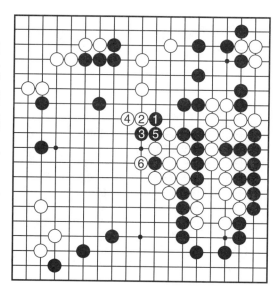

圖6-1-3　參考圖二

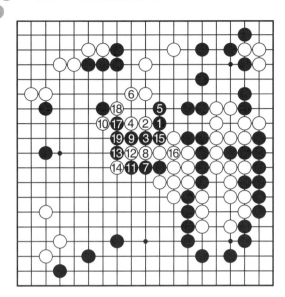

圖6-1-4　戰鬥圖

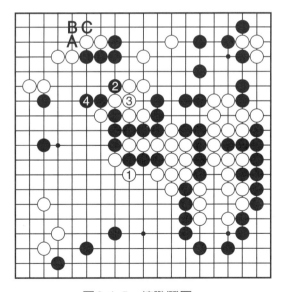

圖6-1-5　續戰鬥圖一

戰鬥圖：黑❺堅實起不了作用，乾脆還是長出，接下來黑❼拖出是極厲害的手法。白⑧沖，這裏的黑還有漏洞，白正試圖沖擊這一點。黑❾壓，對上邊的白施加壓力，當白⑩搭出的時候黑⓫終於如願以償地長出。白⑭斷，這裏黑的缺陷似乎給白抓得很牢，黑粘上後看白怎樣行棋。

續戰鬥圖一：白如選擇吃下黑三子，黑❷毫不留情地叫吃，然後4位退一手，白③等八子能不能活還是個問題，即便活了，黑仍佔優勢。❷之前黑A先斷，然後C叫吃，這樣更為

有利。白吃三子僅
得一眼。

續戰鬥圖二：
白①珍惜上邊，黑
❷拐出是一定要下
的，白③頂，是此
時白最好的一手，
只有如此啊！但白
⑦跟著扳不好，當
10位斷好行棋，黑
❽扳出，厲害，白
⑨、⑪雖然吃下黑
❽一子，但黑⑫叫
吃後白活棋相當困
難。

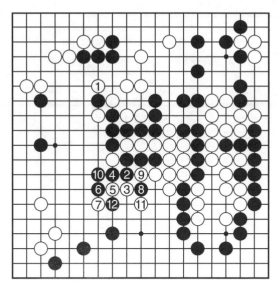

圖6-1-6　續戰鬥圖二

戰鬥變化圖：
如對續戰鬥圖一沒
有自信，黑❶在本
圖拐出也很有力！
有利！

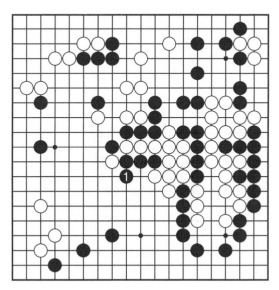

圖6-1-7　戰鬥變化圖

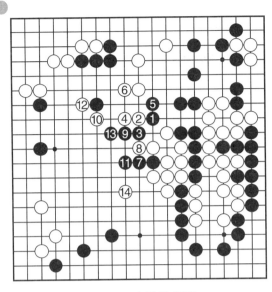

圖6-1-8　實戰進行圖一

實戰進行圖一：
白⑫選擇了扳，上邊黑四子被包圍了，黑暫時不理會上邊了。黑⑬長，補好與⑪的聯繫，白⑭飛出，白中腹一塊能逃走嗎？

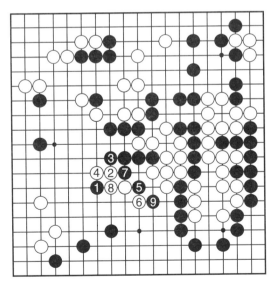

圖6-1-9　續實戰進行圖(1)

續實戰進行圖(1)： 接下來黑❶鎮，對白發動最強烈的攻勢，黑❸壓，既補好了自己，接下來又可4擋封鎖白棋，黑❺跨，這一回跨有妙手了，白⑥如下扳，黑❼是絕對先手，黑❾連扳在右邊四子配合下巧妙成功。

續實戰進行圖
(2)：白⑥改為沖斷，
白叫吃時黑亦叫吃，
白粘上後黑併，白很
難生存。

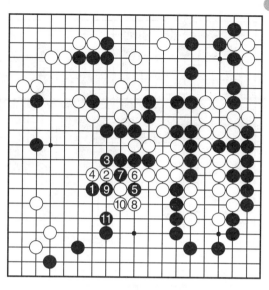

圖6-1-10　續實戰進行圖(2)

實戰進行圖二：
黑❶鎮時白②托，遭
到了黑❸的有力反
擊。黑❺退，看白如
何處置，白⑥、⑧連
拍兩手後轉而在 10
位粘，黑說：你不就
想包圍我❸、❼、❾
三子嗎，算了，我⓫
拐，免得被圍。白⑫
是很大的一手棋，黑
又脫先了。黑⓭轉身
處理左上一塊，雙方
的鬥爭告一段落。左
下黑三子尚有活力。

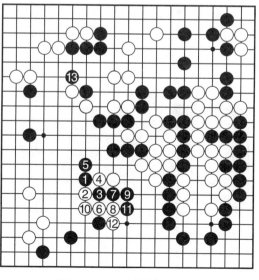

圖6-1-11　實戰進行圖二

圖6-2-1 基本圖(黑先)

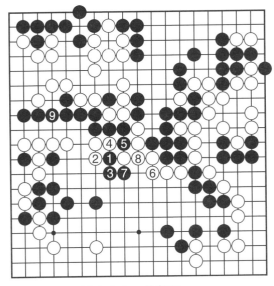

圖6-2-2 參考圖一

第二型
死 後 生

基本圖：黑左中九子深陷泥潭，如舷活出那真是奇蹟了，本局黑頑強拼搏，死了九子，但透過打劫，又將九子救回，不容易！很奇怪！很奇妙！

參考圖一：黑❶跨是唯一的出口，白②夾將形成對殺，白②下得不正確，哪有這樣下棋的？黑❺斷，白⑥如9位斷，黑8位下一路刺，白不行。白⑥如圖接不好，白⑥應該在7位擋，以下黑白雙方互相鬥氣長。

參考圖二：白②斷開黑❶與上方的聯繫，這才是正確的下法。黑❸挖，求變化。白⑥提子是很有問題的一手，黑⑬粘上後雙方又要鬥氣。出現鬥氣的場面是因為白下得不好。本圖比圖6-2-2更為不利。

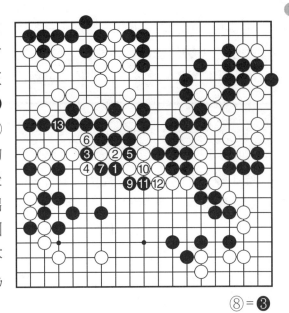

⑧＝❸

圖6-2-3　參考圖二

實戰圖一：白④送多一子，這樣黑就不能直接叫吃白二子了，寬了一氣。白⑧連上是正確的應手，黑❾長出，沒有辦法呀！黑⓫扳，寸步不讓，力求將白氣壓縮到最短。黑⓭不能連扳是黑痛苦的地方，只好退。白⑭貼時黑⓯可以考慮20位接上鬥氣

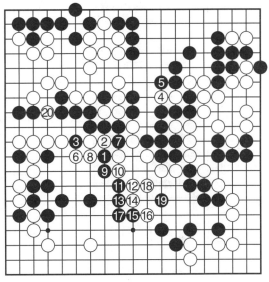

圖6-2-4　實戰圖一

嗎？不，不行，白可17位扳。黑⓯扳了，雙方互相扳貼了幾手。黑⓱粘上準備斷開白，白⓲看到了這一點，準備做活，黑⓳點時白⓴搶先一步挖，黑❼八子被斷開吃下了。

按理說，黑應該認輸了，但黑……又發現了目標。

參考圖三：黑發現了白右邊的棋沒活，繼續奮戰，黑❶點入，這是這塊棋的致命弱點。為了破眼黑❸送多一子，黑❺、❼著手破眼，白⑧提子希望右上角能做出一眼，黑可以❾、⓫連扳，這樣白⓬叫吃，形成一個劫，但這不是做劫的最好辦法。不要小看一個劫，該怎麼做也大有文章。

失敗圖：黑❶點入，看白的下一手，白②如貼，則正中黑意，這太好不過了，黑❸送吃後黑❺再送吃，白提子後黑❼立下，白連做劫的機會都沒有了。白⑥應該在7位做劫，

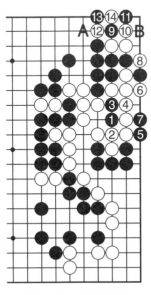

圖6-2-5　參考圖三

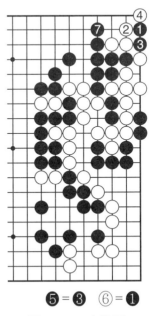

❺=❸　⑥=❶

圖6-2-6　失敗圖

下棋時不應匆忙落子，像白⑥就看
走眼了。⑥當下7位！

實戰圖二：實戰圖一後黑下了
參考圖三的❶至❼，形成如此局
面。黑❶點入，白②接上也是一種
打劫的辦法，黑❸扳，抓住白氣緊
的弱點，原來黑❶的妙味就在這裏
呀。白④沖兼叫吃，是唯一的辦
法，雙方在此展開劫爭。不知誰想
出一劫，提來提去又不許；古往今
來多規矩，變通在此出新棋。

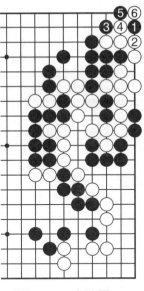

圖6-2-7　實戰圖二

實戰圖三：黑❶
要劫，由於白還有劫
材，於是在2位提
子，輪到白去尋劫，
白④粘，這裏有二、
三個劫，黑❺叫吃，
不然黑的殺棋計劃就
沒了。黑❼仍然在死
子上做文章，白⑩如
在❶粘可多一個劫
材，但要損失七子，
如圖⑩粘少一個劫
材，黑❸粘上，由於
全盤白已沒有劫材，
只好棄劫了。黑❼趕

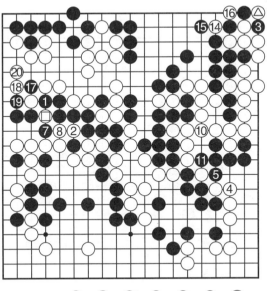

⑫＝⑥＝△　❾＝❸　❸＝□

圖6-2-8　實戰圖三

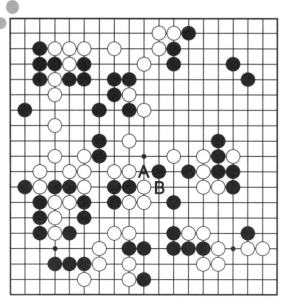

圖6-3-1　基本圖(黑先)

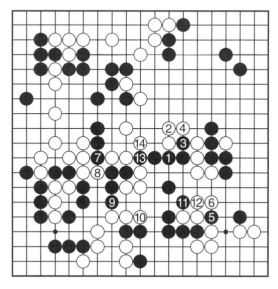

圖6-3-2　參考圖一

緊延氣，這樣原本死的棋透過打劫又活了，黑提子後殺氣黑勝。黑在不利的局面下通過打劫挽回了局面，贏得了勝利。劫呀劫！

第三型
尋缺口

基本圖：黑中下零亂十子不航A斷，否則白B沖，黑出現斷處，這樣下不行，那黑如何死裏逃生，或與白搏殺？

參考圖一：黑❶粘上，接下來就要衝出了，白②併，防守的要點在哪裏？黑❸又沖，這一手是可以不沖的，將來如鬥氣可多一氣，一氣也是很寶貴的。黑❺斷，

原來黑❸沖是為了與❺配合準備吃白，黑❾併，這與黑10位並的作用完全相同，都是為了避免沖斷被吃。黑⓫叫吃，這一手為什麼要走呢？是防黑被挖斷嗎？⓫不走也可以！黑⓭斷後雙方博殺已不可避免。

図6-3-3　失敗図

失敗図：白②連上也沒有錯，黑❸斷的時候白④併，黑❺不顧急所而脫先不妙，白⑥挖後黑中下部七子被吃下。這是黑最愚蠢的下法。愚！

糾正図：黑❺應當虎，這是先手，否則叫吃就沖出來了。黑❼沖的時候白⑧虎住，不讓黑逃出來。

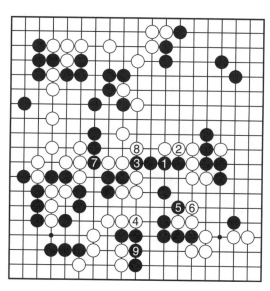

図6-3-4　糾正図

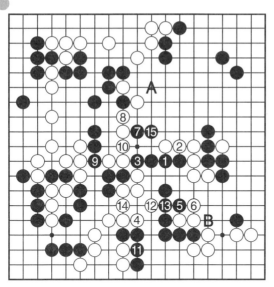

圖6-3-5　參考圖二

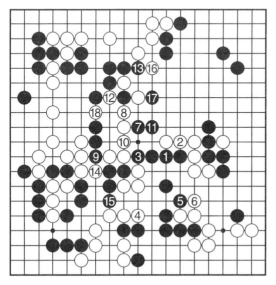

圖6-3-6　實戰圖

黑❾粘上後雙方又要
互相殺，不過能雙活
嗎？

參考圖二：黑❼
不沖而靠，白有幾種
應手，但以白⑧最
強，白⑩不能著於黑
❼下一路，黑可叫吃
沖出。黑⓫粘上後，
白⑫、⑭做活，黑也
⓯逃出。接下來黑主
動，白有A、B的弱
點。

實戰圖：黑⓫選
擇了出頭，白提子，
對黑髮動進攻，同時
也顧及⑧、⑩一串的
生死，是最妙的一
手。黑⓭出頭，與白
抗爭，白⑭妙手，黑
可能要不行了，黑⓯
硬著頭皮併了下來。
白⑯扳，黑❾、⓭一
大塊被圍，黑⓱也是

妙手，白⑱挖，吃下
黑❾等三子，避開白
⑧、⑩、⑫一塊被
吃。雙方可行，均妙。

　　黑勝圖：黑⓭改
為叫吃較好，黑⓯虛
枷一手後，黑好下。

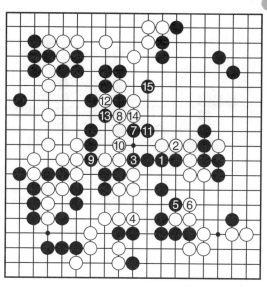

圖6-3-7　黑勝圖

第四型
要點在哪裏？

　　基本圖：黑中間
七子似乎已經被白包
圍，然而白右下角的
子與中腹的子也未完
全聯絡，黑有極好的
一手，可以瞬間改變
不利局面，爆發力極
強。

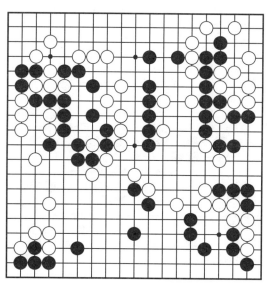

圖6-4-1　基本圖(黑先)

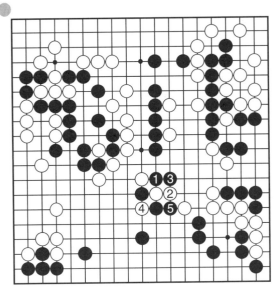

圖6-4-2　成功圖一

成功圖一：黑❶
叫吃是不可放過的要
點，黑❸壓，黑頓顯
生氣，妙！白④如叫
吃，那就太愚蠢了，
黑❺不可放過，這樣
下白不行。

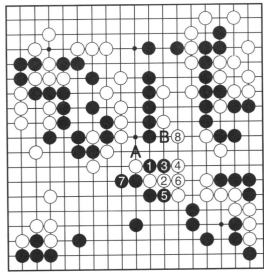

圖6-4-3　失敗圖

失敗圖：白④虎
才是要點，黑❼退，
防白在此出棋嗎？其
實這是不必要的一
手，白⑧之前白A黑
B應先交換掉，如單
下白⑧，黑A叫吃是
有棋的。

實戰進行圖一：
黑❼雙了一手，這一
手很見功力，在補好

自己的同時抓住了對
方的弱點。

　　白可行圖一：白
①拍一手，要黑長
出，好作戰。白③扳
一手，小巧，妙！這
裏白下得很細膩，白
③這一扳體現了棋手
的智慧。黑❹粘上如
本圖。

　　白⑤貼一手，這
樣白就有棋可下了，
黑❻如退見本圖，白
⑦以下抓住黑的弱點
大肆進攻，白⑨、
⑪、⑬無變。黑❶❹
尖，想活角，黑如活
了，那麼白就不行
了。白⑮立下是先
手，黑❶❻不得不應，
否則白A夾出棋。白
⑰擠，又是黑癥結所
在，黑❶❽粘上雖可活
角，白⑲斷後黑❷❿還
想破眼殺白，白㉑讓
黑徹底寒心。當初如

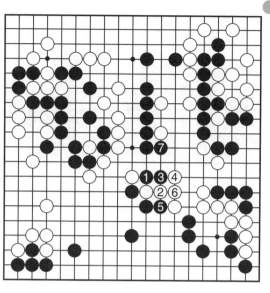

圖6-4-4　實戰進行圖一

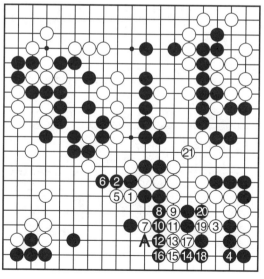

圖6-4-5　白可行圖一

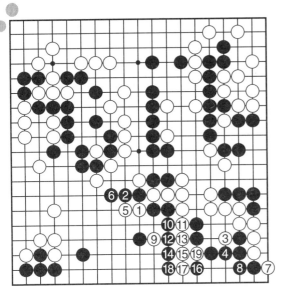

圖6-4-6　白活圖

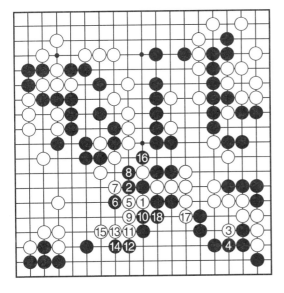

圖6-4-7　實戰進行圖二

果沒有白③扳，那麼白是不行的。白通過抓住對方氣緊長驅直入，活了出來。

白活圖：黑❹如連則見本圖。白⑦扳是要吃黑角一子成活，黑❽不讓，白如上圖後黑明顯不行。白始終抓住黑的弱點，不讓黑有其他巧妙的下法，一本道。

實戰進行圖二：黑❻變招，扳了下來，對此，白有何應對之策？白⑦不叫白不叫，下一手有機會走到❻，不得了。白⑨彎出頭，黑並不好辦，上邊有問題，右邊有問題，看來黑要不行了……黑❿擠，力求使白①、⑤、⑨三子氣短，先解決右邊。白⑪貼出，黑❿等四子毛病愈發顯

現，黑**⑫**拐，盡最大
努力將白氣壓到最
小，白**⑬**委屈求全，
被黑盡情利用，黑**⑭**
是最後的利用，白**⑰**
是敗著，**⑱**粘上後白
無棋可下。下了這麼
多，卻被白**⑰**給葬送
掉了，不能不令人反
思，反思，再反思。

　　鬥氣圖一：白**⑧**
應當叫吃，這是千載
難逢的好時機，然後
白**⑩**扳，看黑肯不肯
讓白活。如圖，黑**⑪**
粘，則白**⑫**、**⑭**、
⑯、**⑱**一直打下去，
接下來白**⑳**跳，黑**㉑**
如斷，還是不肯讓白
做活，白**㉒**擠一手是
鬥氣要點，**㉔**後鬥氣
白勝出。其實白**⑳**毫
無用處，在**㉑**粘上即
可。

　　鬥氣圖二：黑**❶**
提子。白**④**飛後白可

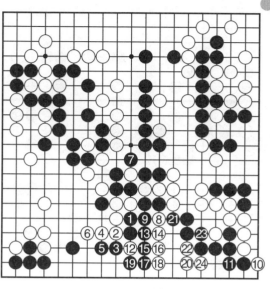

圖6-4-8　鬥氣圖一

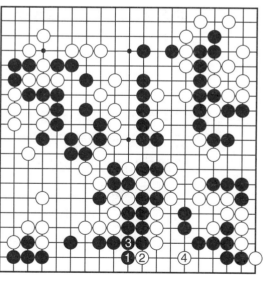

圖6-4-9　鬥氣圖二

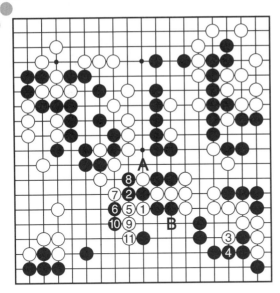

圖6-4-10　白可行圖二

白可行圖二：黑❿改在左邊貼，白⑪仍立下，以下A、B必得其一，黑不行。黑❿的下法錯嗎？

<div style="text-align:center">

第五型
說妙不妙？

</div>

基本圖：黑陣中白三子當如何運轉？

參考圖一：白①擋下，謀求眼位，③也一樣，但黑❹點後白不好下。只想做眼而不抓住對方弱點是不妙的。

參考圖二：白①飛，沒有擊中黑的要害，如果A位有白子那又不同。黑❷跳入後難解。

失敗圖一：白①下扳想打開局面，白③、⑤逃出二子，這一下給了黑棋機會，黑❽、❿壓後，黑⓬枷，白難逃此劫。

圖6-5-1　基本圖(白先)

圖6-5-2　參考圖一

圖6-5-3　參考圖二

圖6-5-4　失敗圖一

　　參考圖三：白⑤改為沖斷，這有了進步，白⑨飛是一子多用，但也不行。白⑪拐出後黑⑫壓，白仍不好辦。讓我們看一下實戰吧。

　　實戰圖一：黑❷考慮到上下敏感地退一手，基本功紮實。白③飛，頗有新意，黑❹、❻、❽提一子後白⑨飛，黑能讓白逃回嗎？頗令人擔心。

　　和平圖：黑❶叫吃，白②併逃回，黑❸叫吃時白可A可B，頗難選擇。

　　實戰圖二：黑❶跨，互殺已不可避免，白④從後果看來應右一路，雖然出現兩個斷點，但互殺時一氣也很重要。白⑩粘後黑頗難下。

　　參考圖四：黑❶跳下，那麼將形成一個劫，這對白非常有利。

圖6-5-5　參考圖三

圖6-5-6　實戰圖一

實戰圖三：黑❶拐是不易發現的鬥氣好手，白②苦於不能扳，黑❸立下後氣數長，白⑥扳有待探討，這一手有問

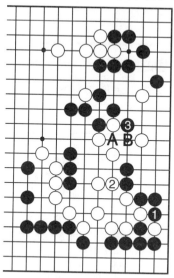

圖6-5-7　和平圖

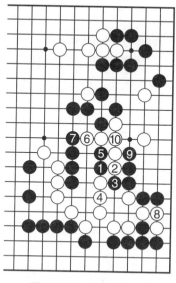

圖6-5-8　實戰圖二

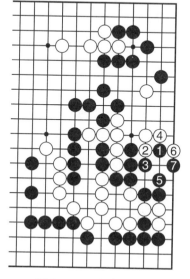

圖6-5-9　參考圖四

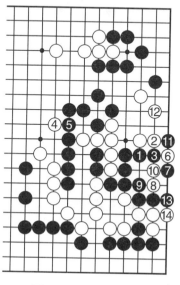

圖6-5-10　實戰圖三

題。黑提子立下後成大眼。但距離勝利有萬步之遙,因為邊的變化無窮呀。

參考圖五:白①可能應下這裏,這樣黑氣緊。但白⑥已經扳了,無法悔棋。

實戰圖四:黑採用了❶、❸、❺的緊氣法,白⑥、⑧、⑩想長氣也沒有用,黑⓭叫吃後⓯緊氣,黑最後勝定。

圖6-5-11　參考圖五

圖6-5-12　實戰圖四

第六型
小的妙

基本圖:白棋看起來很危險,但黑六子有借用之處,黑白互相殺,結果會如何?黑勝,白勝,還是黑白均活下來?

選擇圖:請在A、B、C、D中選擇下一手。

圖6-6-1　基本圖(白先)

圖6-6-2　選擇圖

　　失敗圖一：白選擇D位，黑❷不失時機地飛刺準備斷，白③跳下是常形，但不行，黑❹扳後白做不出兩眼，而黑已是活形，黑勝。

　　參考圖一：白①選擇C位，黑❷只有退，白③扳，黑❹

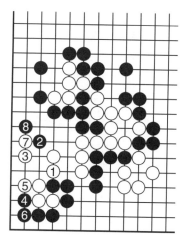

圖6-6-3　失敗圖一

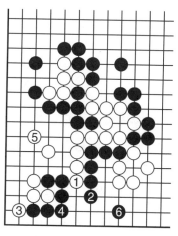

圖6-6-4　參考圖一

粘上。白⑤小小的一尖，白已經活了，黑❻大大的一飛，也
活了，黑白均活了。

　　黑若不滿意，追求夢想的效果，則見下圖。

　　失敗圖二： 黑❹變招，這一下白該怎麼辦呢？白⑨點也
沒有用，黑⓮連尖跳後白不行。

　　失敗圖三： 白⑦扳，對黑進行考驗。黑❽正確，白還是
要9斷，黑拔後白⑬仍然點入嗎？別無他途！白又一次不行
了。

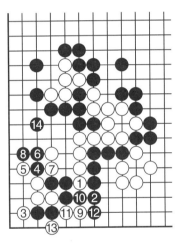

圖6-6-5　失敗圖二

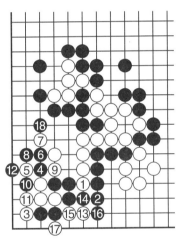

圖6-6-6　失敗圖三

　　參考圖二： 白選擇B位，黑❷如急於扳下則白大歡喜，
白③選斷，黑❹叫吃不得已，白⑤順手一打後白⑦扳出，白
已經活了。

　　參考圖三： 黑應該先在2位粘，白③扳想活棋時黑❹扳
下，有了❷後黑❻長出成立了。以下黑可以波瀾不驚地將白
吃下嗎？不，敗也，白快一氣。

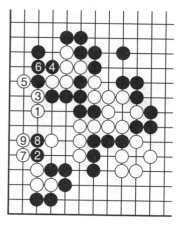

圖6-6-7　參考圖二

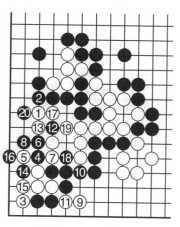

圖6-6-8　參考圖三

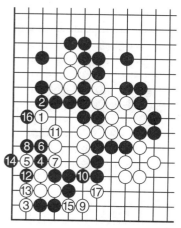

圖6-6-9　參考圖四

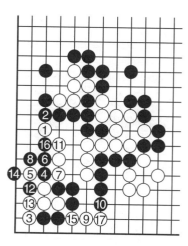

圖6-6-10　參考圖五

參考圖四：⑯扳也沒有用，黑仍不行。

參考圖五：黑⑩併，也無用，⑯擠，更不行。

失敗圖四：黑⑫在一路叫吃，這產生了質的變化，黑⑱
立下後白不行。

失敗圖五：白③選擇立下，黑④至⑫不失時機地提一

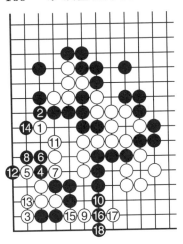

圖6-6-11 失敗圖四

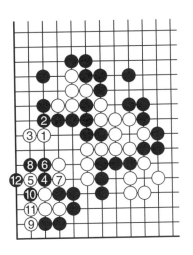

圖6-6-12 失敗圖五

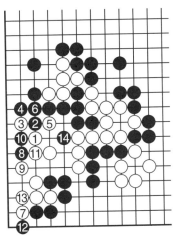

圖6-6-13 參考圖六

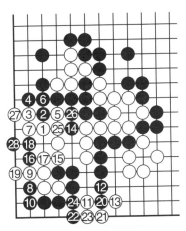

圖6-6-14 失敗圖六

子，這樣下白仍然不行。

難道白真的不行了嗎？請看選擇圖的A位。

參考圖六：棋越小越好。但白⑦又操之過急，黑❽點入，好手，黑⓮扳後白不行。

失敗圖六：白⑦結結實實地粘上，眼位貌似豐富，一路

差，一步差，都會造成辛酸的結局。白⑦不該這麼下，黑❽扳現在變成了要點，白⑪、⑬手法不錯，黑⓮開始破眼，白⑮雙後黑⓰又是要點，待白⑲立下後黑⓴以下手法正確。

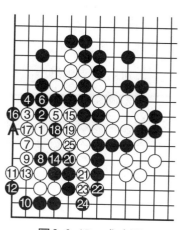

圖6-6-15　成功圖

　　成功圖：白⑦應該虎，黑❽、白⑨如上圖，白眼位豐富，黑❽求變，白⑨擋上後黑❿長進來，白⑪後左邊可做出一眼，黑⓮接上，否則白是有眼的，白⑮又開始做眼，黑⓰叫吃時白沒有必要開劫，黑⓲、⓴又想弄出一個假眼，但白準備了㉑、㉓的連沖，黑對此無力反抗，至㉔沒有變化，白㉕後白可兩眼成活。成功了！

第七型
非　書

　　基本圖：不是書上的連扳。黑❶、⓭這樣的扳是有研究的。白會掉入陷阱嗎？

圖6-7-1　基本圖(白先)

　　白勝利圖：白①斷打，黑❹如擋白則太開心了，白吃下黑四子。

　　黑可行圖：黑❹應該接在這裏。

　　黑妙圖：白①、③的下法是書上說的，接下來的白⑦不好，黑緊氣後❶扳叫吃，白不妙而黑妙。

　　白妙圖：白⑦應該在這裏叫吃，黑❽如立下則白大妙，⑨、⑪都是白的先手，接下來白可叫吃黑❷三子，棄去⑪二子，形成大厚勢。

圖6-7-2　白勝利圖

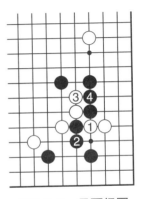

圖6-7-3　黑可行圖

⑬ = △

圖6-7-4　黑妙圖

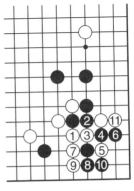

圖6-7-5　白妙圖

棄子圖：白⑨斷後將形成兩分的局面嗎？不，黑稍好。

實戰圖一：白⑨選擇了提子。

參考圖一：黑❶、❸想吃住白子，但白④、⑥等仍不依不饒，黑想殺角是不可能的，白⑯立下後可撲、可做眼。

實戰圖二：黑❾不急於對角動手，先接上，看白補不補角。

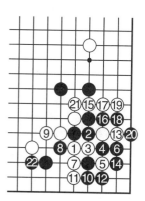

圖6-7-6　棄子圖

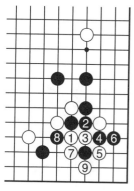

圖6-7-7　實戰圖一

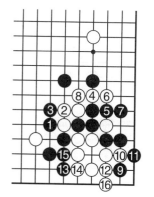

圖6-7-8　參考圖一

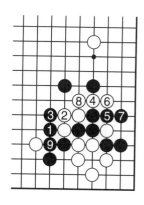

圖6-7-9　實戰圖二

黑勝圖一：白如補角則黑可以吃下白六子了。

參考圖二：白③叫吃，正確，白⑤拐可以逃出。

實戰圖三：但白沒有補角，白直接拐，反過來看黑的態度。

參考圖三：黑殺心立現，血氣方剛，黑⑪接上後，可雙活可成劫，雙方都要小心。

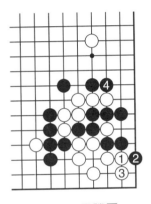

圖6-7-9　黑勝圖一

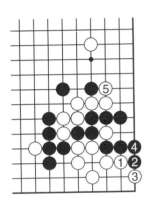

圖6-7-11　參考圖二

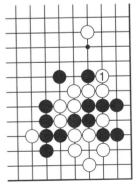

圖6-7-12　實戰圖三

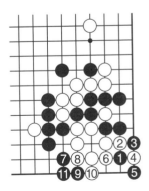

圖6-7-13　參考圖三

和平圖：黑方不殺棋則無味，但官子功夫深則可行。

實戰圖四：黑還是選擇了殺棋，但黑❾、⓫想殺掉外圍的白棋十分困難，殺棋本身就是一件困難的事，弄的不好會惹禍上身。

參考圖四：白如①沖後③跳出，妙！黑❹、白⑤當不交換，這樣白困苦嗎？不，白仍能掙脫。

實戰圖五：白預見到了參考圖四，考慮到黑❹、白⑤不交換，白①、③沖出後再⑤、⑦妙手出圍，殺了出來。

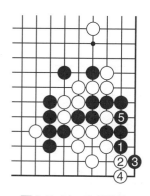

圖6-7-14　和平圖

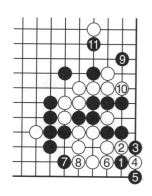

圖6-7-15　實戰圖四

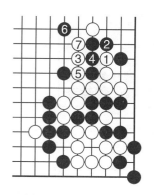

圖6-7-16　參考圖四

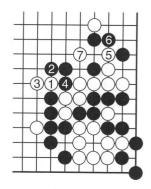

圖6-7-17　實戰圖五

七、棄子殺

<div>

第一型
味　道

</div>

基本圖：黑白雙方看起來都沒有棋可殺，但黑別出心裁，製造了一個陷阱，而白在這個陷阱中越陷越深，在可以避開時沒有躲開，大龍憤憤而死。

圖7-1-1　基本圖(黑先)

實戰進行圖：黑❶擋下，這不是送吃嗎？白開開心心地2位吃下黑子。黑❸挖，黑又送一子，白④叫吃，沒得話

說，不吃白不吃。黑
❺叫吃，這是足智多
謀的一手。然後❼
擠，白如被黑8斷開
肯定不行。黑❾拐，
準備接回下邊二子，
黑⓫懷著同樣的目
的。白⑩、⑫均有機
會打劫。黑⓭尖，白
仍未發現問題，黑
⓯、⓱做準備工作，
白⑯、⑱照應不誤，
還沒意識到大龍的危
險。黑⓳立，㉑叫
吃，白清醒了，但為
時已晚。白是直三，
僅有一隻眼，黑達到
了殺龍的目的嗎？白
糊裏糊塗的就犧牲了
嗎？實戰中白⑳擋後
黑就投降了，殊為可
惜。

參考圖：實戰圖
中黑⓯、⓱如不走，
直接❶、❸破眼，這
種下法經不起考驗。

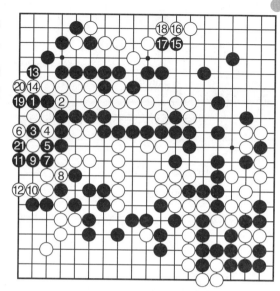

圖7-1-2　實戰進行圖

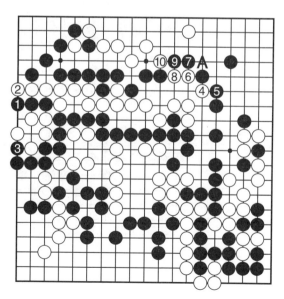

圖7-1-3　參考圖

白④尖，黑❺得應吧。白⑥扳，出棋了，黑❼扳時，白⑧如急於A位叫吃，黑❾退，白提一子，恐怕要與黑大龍對殺，但白氣少，多半不行。白⑧併，簡明，白⑩斷後黑產生兩處將被吃的情形。

黑⓯、⓱不下不行，但下的時候白應得不好。脫先會更好。

白活圖：當實戰圖中黑⓯在本圖1位尖時，白②可以提子，這是最後生還的機會，應當珍惜。黑對上邊的白棋並無威脅，黑❸尖，勢在必行，為破眼要點。白④提子，黑❺跳入時白⑥吃下二路一子，兩隻眼瞪得大大的。很可惜，白沒有下出本圖。

圖7-1-4　白話圖

第二型
捨不得金彈子，打不下金鳳凰

基本圖：黑右上一塊正與白對殺，右中黑五子應該如何處理？這些看起來浪簡單，但轉一個念頭，加上計算，會有意外的收穫。首先要有棄子的念頭。棄哪裏的子？該怎麼棄？

圖7-2-1　基本圖(黑先)

普通圖：黑五子僅考慮做活，是普通的想法。黑❶團，是活棋的開始，白在黑未活之前是不會輕易放棄三子的，黑爭得❺扳，然後❼做眼，這樣黑活了。活是活了，但白也好

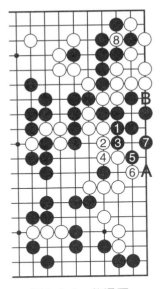

圖7-2-2 普通圖

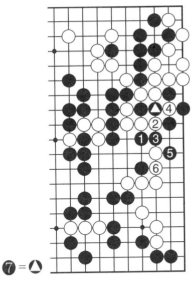

7 = ▲

圖7-2-3 非凡圖

下了呀。

白⑧開始提子，由於A、B都是白的劫材，白有利。

非凡圖：黑如有對形成上圖不滿的想法，水準則高矣。黑❶夾，難道黑下錯了嗎？不，黑決定棄子了。白②叫吃的時候黑❸也叫吃，雙方均沒有其他變化，白④提子後黑❺虎，這是棄子獲得的利益，黑要的就是這一點。白⑥接上一子，這一子看來還是不要的好，實戰就是這樣。黑❼防止白沖，那麼❶、❸、❺就被吃下了，黑❼後，既可攻上邊，又可攻下邊，二者必得其一。

參考圖一：白⑥扳下比接上好，黑❼選擇了吃一子，這樣白A沖的手段就不成立了。白⑧開始做劫求活，至⑩是對黑有利的局面。白弄出一塊打劫，活得很尷尬。

實戰進行圖一：與上圖不同，白⑧先點了一手，黑❾無

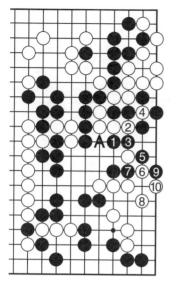

圖7-2-4　參考圖一

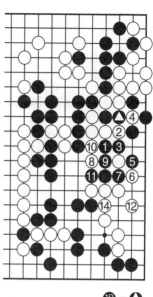

⑬ = ●

圖7-2-5　實戰進行圖一

法反抗，很令人惋惜。白⑩接上後
黑⑪不願叫吃白⑥一子，那樣白占
11位，白就連通了，黑也就無棋可
下了。黑⑪堅決阻斷，白⑫虎，又
準備開劫，黑⑬提子顯得不好，還
是叫吃白⑥的好，開劫好一些。白
⑭後白下邊已活，黑只能與上邊白
子搏鬥。

　　白好圖：接下來黑如❶叫吃，
顯得不夠精細，白劫敗後可A位
粘，現在當然要②先提。

　　黑❶究竟應該在哪裏開劫呢？

圖7-2-6　白好圖

圖7-2-7　參考圖二

㉑＝⑮＝❼＝△　⑱＝⑩＝②

圖7-2-8　實戰進行圖二

參考圖二：黑❶在本圖1位開劫，正確，這是上下手的區別。白②提子後黑❸又要劫開劫打劫。白④好像下得不好，在B位落子完全可以做活，沒必要打劫，白④一時下暈了頭。黑❺提子後白兩處必有一處要失去，白⑥叫吃只是無用的一招，黑❼粘上即可。白④如下B位，黑在這裏還有幾個劫，但總比出現循環劫要好。

實戰進行圖二：黑❼出乎意料，這麼多子不要了嗎？高手考慮得更遠更深。黑❼提回劫，白⑧拐，這一下生出幾個劫來，厲害！黑❾是不能讓白佔據的，白⑩又提回右上角的劫，黑⓫乾脆將白④拔

起，吃下左下角，白⑭也將黑左下角吃下，雙方得失相當。

　　問題又回到右上角，黑⓯再度提劫，白⑯挖入，黑總不能被吃吧。黑⓱應劫，白又提回右上角的劫，黑⓳要劫，白⓴只好應，這裏太大了，不能不要呀。黑㉑提回劫時白㉒失誤，被黑㉓提完劫後白失敗。

第三型 **不該有的失誤**

基本圖：白左下正在打劫，但白在要劫材後竟然對此視而不見，轉身在左上奮戰，由於黑一著失手，白大獲全勝。

　　普通圖：白①做眼，白準備開劫了。黑❷提子，白③團，既做眼又是劫材，不能錯過。黑❹只有長出，白提回

圖7-3-1　基本圖(白先)

圖7-3-2　普通圖

劫，以下A、C、E均是劫材，白應該不害怕打劫才對。

　　成功圖：白①到黑空內去落子尋事，黑❷如擔心白一子逃出而在2位枷則白成功，白③斷，一下子就將上圖打劫的差使結束了，這太美了！黑❹退，下5位也沒有用，白接上後黑上下為難。白⑤壓多一手，黑❹二子不能被吃，黑❻併一手防範，白⑦尖頂後黑中間二子被吃，白①原本準備棄子嗎？黑❷如下5位會怎樣？

　　實戰進行圖一：黑❷沒有選擇上圖的黑❺，擔心白在本圖黑❷上一路將殘子拖出。黑❷堅決不讓白一子活動起來！

　　可行圖：白偏偏就要活動起來，白①尖，試探黑，黑❷擋住，沒有錯誤。白③沖時黑❹也擋上，這樣白可以提起二子，但黑也保持了上下的聯絡。下邊白仍要打劫，黑不甘心被白得利，也許白⑨後對全局影響很大。

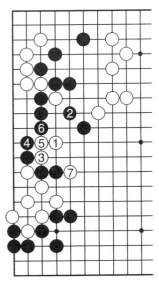

圖7-3-3　成功圖

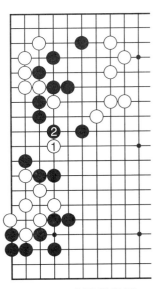

圖7-3-4　實戰進行圖一

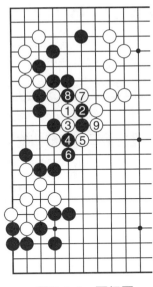

圖7-3-5　可行圖

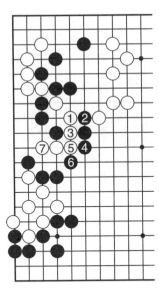

圖7-3-6　實戰進行圖二

實戰進行圖二：黑❹竟然不擋上，以為這樣可以吃住白子，但白⑤粘後⑦立一手，黑頓感為難。不該有的失誤指的就是這裏，難道黑❹時沒有想到白⑦？

白勝圖一：黑❶併的下法毫無用處，白②扳下就可以解決一切問題，白④爬後黑氣不足。

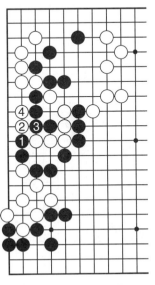

圖7-3-7　白勝圖一

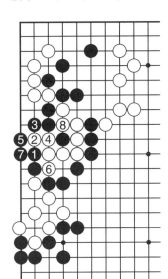

圖7-3-8　白勝圖二

白勝圖二：黑❸夾，稍為複雜，但仍然不行，白④粘上後黑❺只有渡過一條路，白⑥斷，要吃二子，白⑧提子後恰好有三氣，黑不行。

實戰進行圖三：黑❶叫吃，想吃白的念頭已不復存在了，白②扳，下一手就要連上了，黑❸不斷不行，白④斷，黑三子的處理並不輕鬆。

參考圖：白②如錙銖必較，一子不捨，那麼接下來黑B可以吃下白②等七子，黑B切不可走A位。

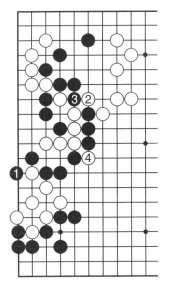

圖7-3-9　實戰進行圖三

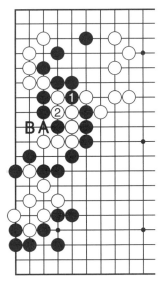

圖7-3-10　參考圖

　　白勝圖三：黑❶拐出，白②併，這一手妙不可言，下一手既可3位枷吃，又可4位連上，總之黑是不行的了。

　　實戰進行圖四：黑❸、❺乾脆棄子，黑❼尖，想活時白⑧飛，黑一大串就這樣泡湯了。

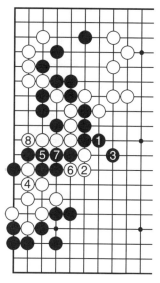

圖7-3-11　白勝圖三

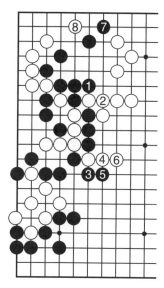

圖7-3-12　實戰進行圖四

7-4-1　基本圖(黑先)

基本圖：在一般人看來，黑中腹五子一定要逃出來才行，可是職業棋手他不這麼想，他要用這五子做釣餌，吊起一條大魚。

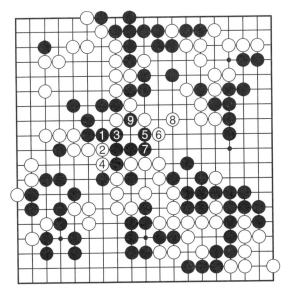

圖7-4-2　黑活圖

黑活圖：黑不願棄子，在1位拐出，這樣下危險性較大，白②、④斷開黑回家的路，黑❺虎，既要沖出又要撲入，白⑥擋上後黑❼、❾可以做劫活。黑如果這樣下，那形勢就對白有利了。

參考圖：黑❶
虎，簡明，黑數子
與家聯絡上了嗎？
白②、④形成一個
劫，妙不可言。此
劫黑重白輕，黑還
不如上圖好。

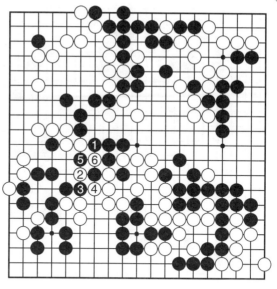

圖7-4-3　參考圖

實戰圖：黑❶
飛出，要白三子回
家，白②只有接
招。黑❸刺時白④
粘上不好，這是一
個大失誤，想一子
不丟是不好的，白
④下哪裏都比實戰
強。黑❺併時白⑥
將黑五子吃下，看
起來真的不小。黑
❼沖，白下中腹一
塊頓時陷入死亡之
區，哪裏大，哪裏
小，一望而知。白
⑥應該下7位，這
樣可連回去。

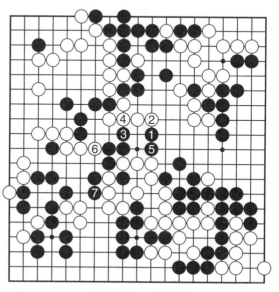

圖7-4-4　實戰圖

圖7-5-1　基本圖(黑先)

基本圖：黑右下角明顯沒活，要馬上動手活棋嗎，還是在什麼地方看一下白棋的態度？黑右中四子與右下六子該怎麼下？

雙方可行圖一：黑❶、❸扳粘，把角做活了再說。白④飛攻，這也是很好的一手棋，黑以❺應對，白⑥扳，繼續攻殺，黑恰好有❼虎的先手，否則真是不妙，黑❾扳後可以逃脫。白⑩在刺對方的同時補強己方，白⑫連扳，抓住黑的弱點，一點也不放過，這正是棋手的良好素質！黑⑬不得不叫吃，黑⑰也是恰好，下棋著急的時候有恰好的一手會令人愜意無比。能出現兩個「恰好」不容易。

　　本圖雙方可行。

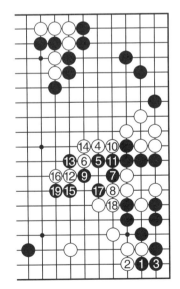

圖7-5-2　雙方可行圖一

黑好圖：黑❶飛，偵察白棋的動向，想兼顧上下，白②扳出，寸步不讓，黑也只有3位冲出一途。白④長出時黑❺強硬地斷了上去，白⑥扳，緊湊的一手，黑以❼、❾應對，然後⓫斷，白得到了一些外勢，黑則免去右下角做活的麻煩。

雙方可行圖二：白④拐頭，也是一種下法，黑❺扳，活角很大，白⑥飛出時黑❼跟著跳，白⑧也跳，雙方都可行。

雙方可行圖三：白②不攻了，先防守一著，黑❸活角時白④跳

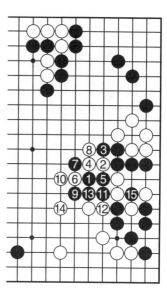

圖7-5-3　黑好圖

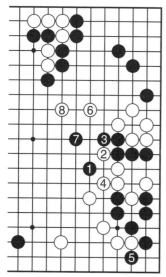

圖7-5-4　雙方可行圖二

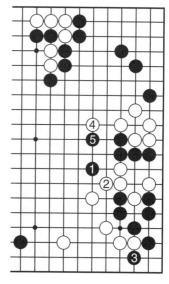

圖7-5-5　雙方可行圖三

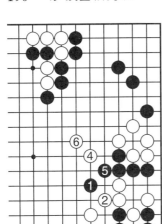

圖7-5-6　白好圖

起，以免白五子受攻，黑❺靠是形之要點。

白好圖：白④飛，抓住了黑的命脈，黑❺尷尬，白⑥飛後白形好。

雙方可行圖四：黑❸先不活角，紮好自己的馬步，白④飛，循規蹈矩。

黑❺活角後雙方可行。

實戰圖：白④以為吃下右下角很大，但這是黑❸設計好的圈套，黑❺尖後獲利遠不止此。棄子成功了，白下得不好。

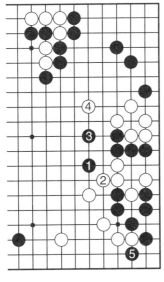

圖7-5-7　雙方可行圖四

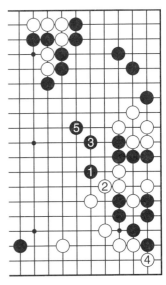

圖7-5-8　實戰圖

第六型
多　變

圖7-6-1　基本圖(白先)

基本圖：黑白雙方已無棋可下了嗎？在這即將結束的時刻，又該如何展開戰鬥呢？應該從哪裏入手呢？如能吃下幾顆黑子，那麼也算成功。白可以由棄子來切斷黑棋，捨小取大，勝利在望。

失敗圖一：白①認為這裏最大，確實，這一手很誘人。但黑❷很快就沖了一手，白③擋，是一種選擇，黑❹斷，也是一種選擇，人生，也有許多選擇。黑❻不甘示弱地逃了出

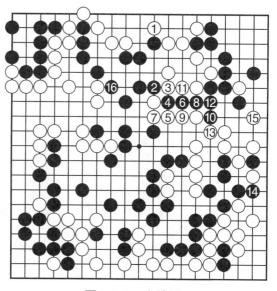

圖7-6-2　失敗圖一

來，這樣好嗎？白⑦接上後黑只好尋求聯絡，白⑪叫吃是先手的權利，黑⑫粘上後白⑬不可省略，否則黑13位沖，白出現兩處斷點，不行。黑⑭與白⑮雙方各得其一，黑⑯補後白感到滿意嗎？

　　失敗圖二：白⑤叫吃時黑❻選擇反叫吃，這樣可以爭得先手。黑❽尖是一步大棋，此時白⑨飛是好手，黑❿如拐頭，大意，不好辦也。如圖黑⑫擋上，但遭到白⑬的叫吃，這樣白⑮將黑❿三子吃下。黑❿當13位粘上。

　　參考圖一：白①挖會怎麼樣？這一手是棋嗎？黑❷在右邊叫吃，認為這是當然的一手，白③退，這一手好嗎？這裏可有玄機喔。黑❹粘上後雙方都認為是這樣子，那就大錯特

圖7-6-3　失敗圖二

錯了。白在這裏沒
有施展出手段，殊
為可惜。

　　參考圖二：白
①挖的時候黑如果
從左邊叫吃又會怎
樣？黑❹接下邊，
那麼白⑤斷上邊，
黑❻冲時認為白⑦
一定會擋上，現在
先說一下擋上會怎
樣，不擋的接著
說。黑❽斷是很好
的一手，這樣一
來，白就陷入困境
了，白一著不慎，
二子被吃。白⑨如
果叫吃，黑❿也叫
吃，這一下白沒有
辦法在 12 位粘，
否則全部被提起，
白⑪只好提黑❽一
子再談。這樣黑⓬
叫吃後黑勝利大逃
亡。白⑦不應擋，
應如何呢？

圖7-6-4　參考圖一

圖7-6-5　參考圖二

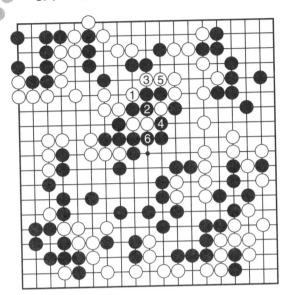

圖7-6-6　參考圖三

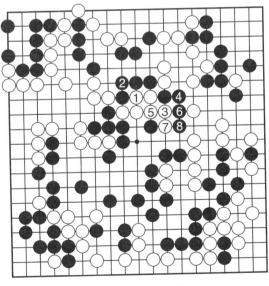

圖7-6-7　參考圖四

參考圖三：白⑨也可以在本圖1位叫吃，③，⑤皆是先手，這樣下，也是可行的。

參考圖四：上圖黑❽斷的情形。白①叫吃，這樣行嗎？白③叫吃，希望黑在5位叫吃，這樣白在4位提就好了。但黑❹可以長出來，這一下白又麻煩了，如著於6位，黑可5位叫吃，不行。白⑤只好粘上，但黑❻拐頭時白僅剩兩氣，白⑦拐是無用的掙扎，黑❽擋後白不行。白這種自撞氣的下法是無用的。

正解圖一：參考圖二中黑❻沖時白不應急於擋上，

白可以在7位退，黑還有什麼辦法呢？如果黑❽再沖，白⑨這一下可以擋住了。由於退多了一手，黑已經沒辦法了，白勝利，中盤勝，太美了！

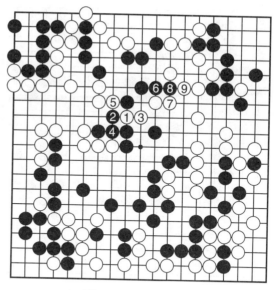

圖7-6-8　正解圖一

正解圖二：黑在下邊接不行，那麼上邊接行嗎？白⑤仍然是要斷的，黑❻沖的時候，白仍然在7位退，黑一樣不行。黑❷在右邊叫吃會行嗎？這邊不行就換另一邊。

白①挖的時候黑在左邊叫吃不行，在右邊叫吃時就一定形成參考圖一嗎？白③有其他下法嗎？

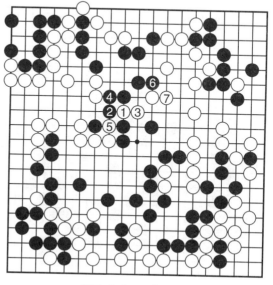

圖7-6-9　正解圖二

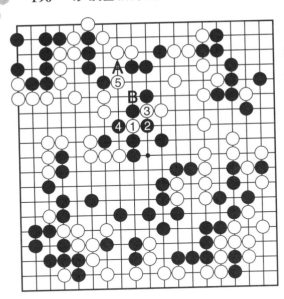

圖7-6-10　正解圖三

正解圖三： 黑❷在右邊叫吃時白靈機一動：在3位斷，此時白⑤扳下使黑出現了兩個斷點：A與B。黑如A連則白B恰好虎斷，黑如B雙則白A吃下黑四子。

再看一下黑的其他下法：

圖7-6-11　參考圖五

參考圖五： 黑❷團會怎麼樣？白③只有擋住，黑❹沖和白⑤退，這些都是必然的。黑❻沖時白⑦擋不好，黑❽斷，強烈，黑必須看到這一手，白⑨只好退一手。黑毫不客氣地一路叫吃，至黑⓲粘住，白⑤、⑪、⑬、⑮、⑰一串僅有兩氣，鬥不過黑

方，但其中白⑦有變。

正解圖四：白⑦應當退一手，圍棋中在擋不好時退一手往往會柳暗花明，必須牢記。黑❽如果再沖，白⑨必須擋住，否則黑占到9位則白大不妙也。白⑨後黑已無計可施，只有認負。

圖7-6-12　正解圖四

失敗圖三：正解圖三中白捨棄白①爭得5位使黑出現兩個斷點，白①改成先走5位行嗎？白①扳，黑❷擋是當然的一手，這時白③挖行嗎？黑❹叫吃，白⑤仍斷，黑❻這時不能提③一子，如提，

圖7-6-13　失敗圖三

白可❻右一路虎，黑不行，黑❻叫吃好，這樣黑可活可提，白①不能先下5位。這是最後得出的結論。

次序在圍棋中顯得重要，次序一旦下錯了，就不能收到應有的成效。次序下對了，才能給對方以打擊。

第七型
出　頭

基本圖：白中央七子不先動手行嗎？白右上的棋形不整。大小需要看分明，是否是棋筋也要分清楚。白七子先動手又該如何入手？怎樣下最好呢？

圖7-7-1　基本圖（白先）

正解圖一：白①、③連扳是不易得出的棄子手法。黑❻打吃不可省略，否則見下圖。這樣白爭得7位叫吃的先手，

再9位跳出，黑二
子由於氣緊，很難
對白發起攻擊。

　　白方由棄去一
子，卻換來了新天
地，黑方所得無
幾，而白方卻已溜
之大吉。能下出
①、③已經具有很
高的水準，一葉知
秋。

<div align="center">圖7-7-2 正解圖一</div>

正解圖二：黑
❻不打吃而在本圖
1位立。認為白方
最多只是②壓後7
位跳出，黑可6位
挖解決問題，計算
能行嗎？但白有④
跳出的手段，黑
❺、❼沖斷也沒有
用，白⑧、⑩恰到
好處地逃了出來，
白⑫粘上後黑❸一
串被吃下，本圖黑
不行。

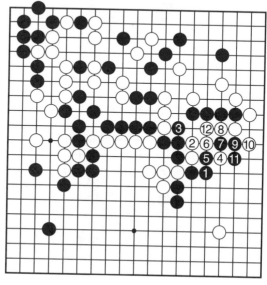

<div align="center">圖7-7-2　正解圖二</div>

基本圖：白△挖入時的情況，這裏變化頗複雜，一步也不能走錯，否則將帶來損失。黑白雙方的對殺一定要計算清楚。

參考圖一：白△為什麼挖呢？在1位斷不是很好嗎？這樣黑僅有三氣，非常危險，你注意到了黑❷沒有？正是因為有這一手，白①斷不成立，有了黑❷後，既可A位征吃，又可B位頂緊白的氣，所以白△只好挖一手，尋求變化。

失敗圖一：黑如不謹慎思考，隨手在1位叫吃，那白可就高興了。白②當然要拐出來，黑為了防止白3位叫吃，於是在3位提。這樣白爭得白④的先手，這時黑❺長已經不靈了，白⑥可以壓一手，黑❼只有長出，如下在A位，白可B征吃。白④等五子有三氣，白②、⑥等五子也有三氣，而白⑧緊氣後黑僅有二氣，殺不過白，白撿了個大便宜，當初白△挖的手段成立了。此過程中黑

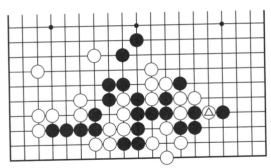

圖7-8-1　基本圖（黑先）

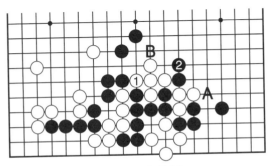

圖7-8-2　參考圖一

❸有下圖變化。

正解圖一：黑❸不要黑三子，捨小就大，在 3 位粘，正確，這樣才是分清大小的一手。白④只好將黑三子吃下，如在 6 位提，那麼黑 4 位提，黑更妙。接下來黑處理右下角，黑❺叫吃，白⑥提，如在 A 位提，見右圖變化。如圖，黑❼再叫吃，黑❾補，不可省，否則白 B 斷，黑很難應付。

正解圖二：白①提，這樣黑占不到上圖 7 位叫吃的一手，但多出了黑 A 長出的一手，可說是各有優劣。黑

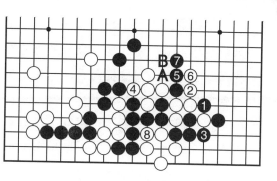

圖7-8-3　失敗圖一

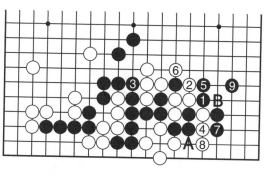

圖7-8-4　正解圖一

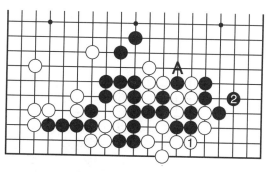

圖7-8-5　正解圖二

❷虎一手，這樣紮實。A 位暫時不能走，角部利益很大。

黑❶在基本圖中白△挖時除了雙叫吃還有別的下法嗎？

失敗圖二：白①挖時黑如急於2位粘吃下白數子，以為只能這樣下，那白③吃下來，黑的損失也不小。黑這樣下棋提高不了水準，想要提高水準，就更要注意小處，不能粗枝大葉。

正解圖三：黑❷這手棋你注意到了嗎？出現兩個正解也不奇怪。如果注意到了，你還是很小心的，有前途。白③又斷上來了，以為黑只能5位叫吃，這樣黑不行，前面已經講過了。但黑可以在4位叫吃，這是黑❷成立的原因，但黑可征吃白。白不妙。

正解圖四：白②接也是細膩的一手，不甘示弱。這樣黑可以爭到3位的貼，這步棋很重要，一面要角空，一面要威

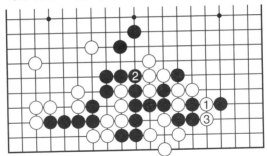

圖7-8-6　失敗圖二

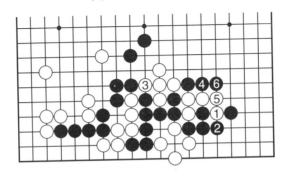

圖7-8-7　正解圖三

脅白②等四子，是此局面的佳著。白④叫吃，保護白②等五子。黑❺叫吃，不失時機，白⑥如斷是不成立的。黑❼、B都是劫材，白打不贏這個劫。這樣白⑥黑A提後△位連回，黑大勝。

正解圖五：黑❶叫吃時白②只能粘上。白④斷，這是白②粘時已看到的一手。黑如10位叫吃是不成立的，白可以9位長。黑棄去四子而占得大便宜：❺、❼連拍兩手；❾、⓫又是先手，再回頭在13位粘。誰說棄子不好？你喜歡棄子嗎？

黑❶叫吃是官子上的便宜，相比將來白占1位來說，便宜了。

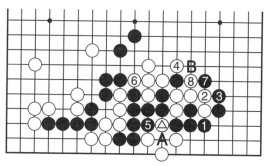

圖7-8-8　正解圖四

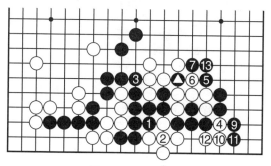

圖7-8-9　正解圖五

⑧＝△

圖7-9-1　基本圖(白先)

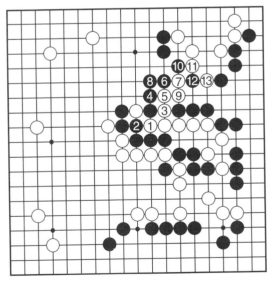

圖7-9-2　參考圖

第九型
大型棄子術

　　基本圖：選自本因坊秀榮（白）—田村保壽（黑）的對局。白七子已經被黑包圍住了，舫突圍而出嗎？或者，棄去這七子？如果要棄，又應該怎麼棄呢？左上角的配置與此密切相關。

　　參考圖：白①沖後再3位打出，黑❹如長出則正合白心意。白⑤再沖，黑❻扳，希望切斷白與上邊的聯絡，但白⑦可扳，這很明顯。黑❽防雙叫吃，白⑨接後黑已切不斷白，如圖，黑❿、⓬來斷，白⓭可吃接不歸。黑

想用緊湊的手法來切斷白的聯絡看來辦不到,那麼黑有其他的辦法嗎?

黑緊湊的下法正好給白借力,黑不應急於求成。

失敗圖:黑❹提子,不給白借力,白⑤只好長出來,黑❻飛,不急於切斷,而是補好自己的棋,這樣白不行:白A則黑B沖,白C則黑D沖,白均無法聯絡。

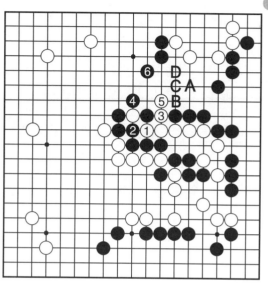

圖7-9-3　失敗圖

白大龍看來聯絡不上了,那麼白應如何處理這個尷尬的場面呢?能搏殺則搏殺,不能搏殺又該怎麼樣?只好改變戰略,不與之搏殺,選擇另一條路。

正解圖:白①斷,白下錯棋了嗎?

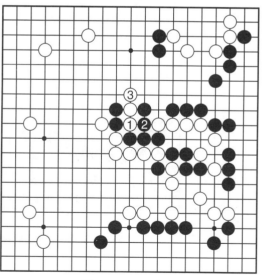

圖7-9-4　正解圖

沒有，白決定棄子了。由於救出白太難了，白想出了棄子
的辦法，在不行的時候選擇棄子，而棄子又可行，那也不
失為一種辦法。黑❷一定要走，白③長出，黑外邊二子動
彈不得，白左上成空的希望很大，以此來補回損失，勝負
之路還很漫長。

第十型
未卜知

基本圖：黑先要殺白棋，恐怕不
易，但黑真的有辦法，圍棋之大，無奇
不有；圍棋之小，三六一已。

圖7-10-1　基本圖(黑先)

失敗圖：黑❶
併，用這種平庸的
下法是斷不了白棋
的，白②就扳，黑
❸夾看似手筋，但
白④連上後黑❺不
得不斷，白⑥、⑧
後黑三棋子被吃，
攻擊失敗。

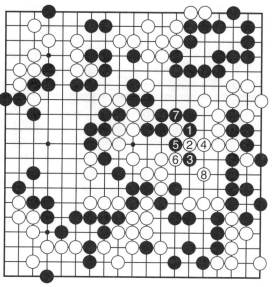

圖7-10-2　失敗圖

實戰圖一：在
序盤一路之差明
顯，在中盤一路之
差就不明顯了嗎？
黑❶正是這樣的殺
招。白以②、④應
付，由於黑存在斷
點，下一手看來不
易。

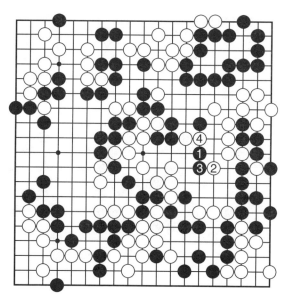

圖7-10-3　實戰圖一

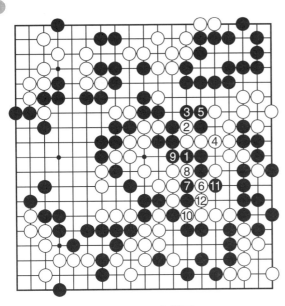

吃棋圖：黑❶
直接擋上的下法，
至白⑫，黑吃下白
右上邊棋。

圖7-10-4　吃棋圖

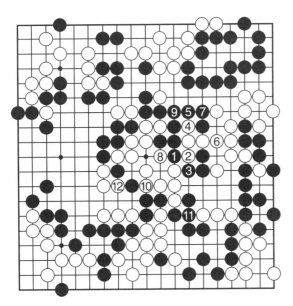

參考圖一：接
下來再看黑❶頂，
❸斷，白⑧、⑩如
做活，那麼黑可連
回來。

圖7-10-5　參考圖一

參考圖二：黑
❺粘也可行嗎？其
中白⑧不好，當A
位叫吃。

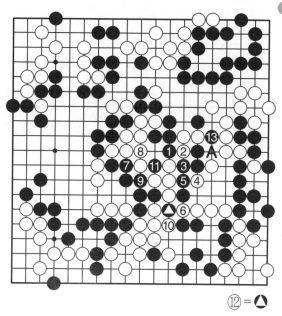

⑫＝⚫

圖7-10-6　參考圖二

實戰圖二：黑
❶擔心白棄子，先
緊一氣，這需要清
晰的算路。黑❸下
13位也一樣。白⑫
扳時由於有了黑
❶，白出現兩個斷
點。

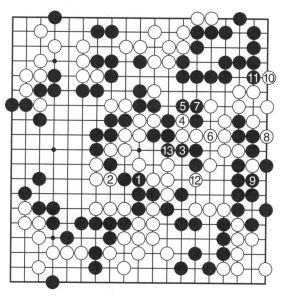

圖7-10-7　實戰圖二

八、分開殺(一)

第一型
不分則不妙

基本圖：白怎樣分開黑棋？勝負實在難料，但分開比不分開好！

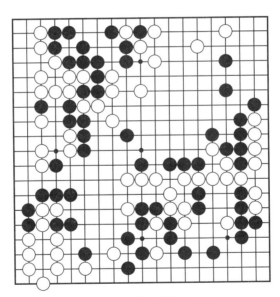

圖8-1-1　基本圖(白先)

實戰圖一：白
①扳，對此黑❷也
強硬地斷開白棋，
白此時應捨小就
大，這一點需牢記。

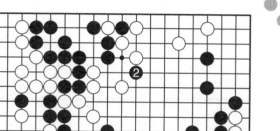
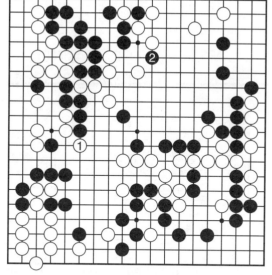

圖8-1-2　實戰圖一

思考圖：黑如
❶斷，❸頂的手法
值得考慮。但白②
可下A位！

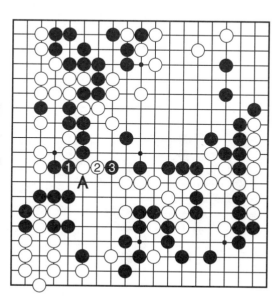

圖8-1-3　思考題

實戰圖二：白①扳，先利用一下，待黑②併後白③雙飛
燕嗎？雙飛呀！

研究圖一：接下來黑如❶叫吃，白②粘上行嗎？黑❸斷
後馬上出事了，白④如執迷不悟，黑❺、❼枷吃，白不行。

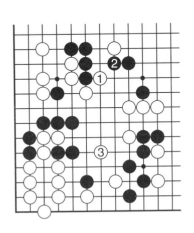

圖8-1-4　實戰圖二

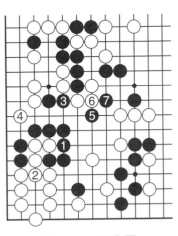

圖8-1-5　研究圖一

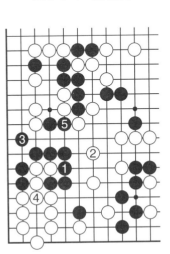

圖8-1-6　研究圖二

研究圖二：白②棄子嗎？黑
❸時白④不棄了，下棋時自相矛
盾也是有的。黑❺斷後黑有棋
嗎？

研究圖三：白②尖，妙，同
一手，不同時候不同妙！黑❸、
❺後難解。

實戰圖三：黑❶選擇了跳，
這一手太平常了，行不行得研究
一番了。

　　試活圖：白①強行封鎖，黑❷弱弱地一併，白③、⑤保持聯絡，對此黑❻做眼明智嗎？至❿，兩眼似乎做成，但黑❻當7位叫吃才對。

　　可活圖：黑❻叫吃，這樣可以活了。

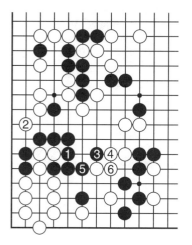

圖8-1-7　研究圖三

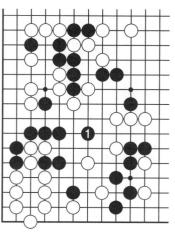

圖8-1-8　實戰圖三

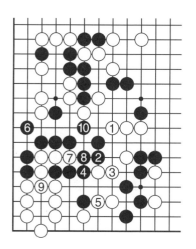

圖8-1-9　試活圖

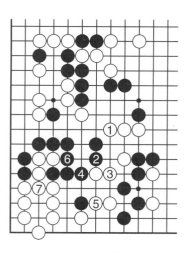

圖8-1-10　可活圖

仍活圖：白②併，護住下邊，黑❺斷，仍然可行，活了。

實戰圖四：白①敏感地一頂，黑❷不知下何處!?

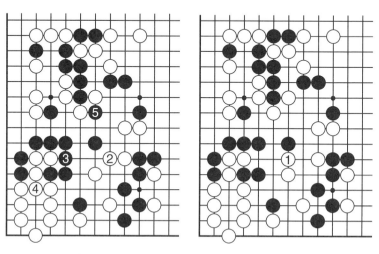

　　圖8-1-11　仍活圖　　　　　圖8-1-12　實戰圖四

參考圖：黑❶虎，難道真似老虎的一手？對此白②粘，以下黑A白B，黑B白C，黑看似不行，但黑A、白B黑C可行。

　　實戰圖四白一行，兩行黑鷺不知為。

實戰圖五：黑❶沖，白②虎，虎，看似簡單，實則不簡單。黑❸還戀幾子嗎？大龍不要了嗎？不記得捨小就大了嗎？白④連上，黑❺、❼奮力抗爭，接下來的黑❾帶有騙著的意味。

成功圖：白如只會①，那黑的騙著就得逞了。

實戰圖六：白①是破騙著的一記妙手。

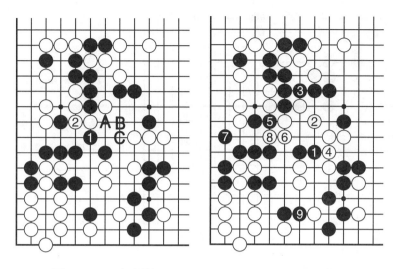

圖8-1-13　參考圖　　　　　圖8-1-14　實戰圖五

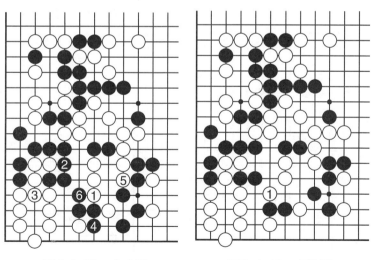

圖8-1-15　成功圖　　　　　圖8-1-16　實戰圖六

圖8-2-1　基本圖(白先)

圖8-2-2　正解圖

基本圖：黑左上角是厚勢還是負擔？白的下一手極為關鍵，如何使黑厚勢不完整的地方顯現出來？一著妙，著著絕！

正解圖：如何才能將黑分開攻殺？白①斷是極好的一手，黑頓時被分為兩處：上邊和右邊，而且兩邊都不好走，以下黑有A、B、C三種應法，哪一種最妥當呢？

成功圖一：黑❷下在A位的情況。白③長出，否則就沒棋了，你說是嗎？黑❹擋下是

強硬的一手，要求將白棋擋
住，只讓白棋在上邊活動，對
此白⑤立下也是以硬對硬，毫
不鬆懈。黑❻在下邊擋，這樣
白就不能從下邊逃出了。黑一
心只顧下邊，卻忽視了上邊黑
五子氣緊的問題。這給了白棋
機會，白⑦沖，這裏是突破
口，黑缺陷所在，視黑棋的應

⓰ ＝ ⑬

圖8-2-3　成功圖一

手決定下一手。黑❽擋是最差的下法，這樣黑五子只有死路
一條，黑❽還有別的下法，但白總能獲利。

　　白⑨斷，這樣黑❽等六子僅剩兩口氣，黑還能怎麼辦
呢？黑❿如叫吃後再黑⓬位擋住，接下來白⑬撲是妙手，有
此一手，黑❽數子就被吃下了。以下黑的掙扎完全無用，徒
勞已，至白⑲，黑被吃下了。其中黑⓬當改下 19 位，才
好。

　　成功圖二：黑❽在左邊扳，下一手就要吃白①、③、⑤
三子了，白如 A 拐是不好的
棋，黑可 B 跳，反而幫黑補
棋，下棋時應該多動一些腦
筋，看看自己走後對方是否有
妙棋下，如有，那就應放棄原
來的下法，如果沒有，那才是
應下的棋。本圖黑❽後白⑨是
妙手，黑五子已經逃不了了。

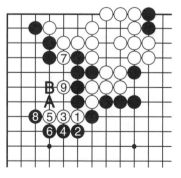

圖8-2-4　成功圖二

成功圖三：黑❽跳可以使得白吃不下黑五子，但相應地產生了白⑨挖的妙手，黑仍然處於困境。黑五子可以吃白三子而活，但角部必傷。

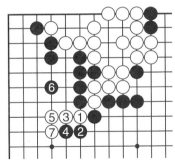

圖8-2-5　成功圖三

成功圖四：只好讓白往下邊發展，黑❻自補一手，這樣黑五子什麼毛病也沒有了。白轉而在7位拐，這裏是攻防急所，兵家必爭之地，活出一塊當然不成問題。

成功圖五：黑走B位，這樣左邊固然無事，但右邊卻成為孤棋了。黑❹長出是大棋，這裏若被白拐下來則有天壤之別，接下來白⑤長出，黑白進入對殺狀態，雙方都不可大意。

成功圖六：黑走C位的下法。白此時似乎陷入了困境，無棋可下，可白③妙頂解決了問

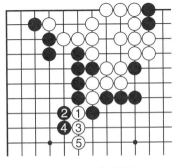

圖8-2-6　成功圖四

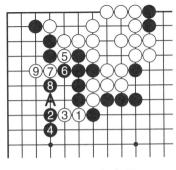

圖8-2-7　成功圖五　　　　圖8-2-8　成功圖六

題。

黑❹長出是不成立的，白⑤沖後黑又出現了氣緊的問題。白⑦斷後黑上邊與右邊總有一邊被吃，黑❽叫吃也無濟於事，白⑨立下後黑不行。黑❹急於攻擊，反而不美。

成功圖七：黑❹只好往裏收，以確保角部無事，但白爭得5位的叫吃，然後7位扳下，與黑開始作戰，黑白雙方均可行。本圖可說是黑最善的應手。在不能攻殺時應當防守。

成功圖八：黑❹緊緊地貼住，這樣白①、③二子氣緊，但白仍可如成功圖七行棋，產生了8位的要點。黑❽必補，這一點如被白佔據，黑又要死傷了。白⑨虎後雙方可行嗎？黑❹一手棋的價值似乎浪費了。

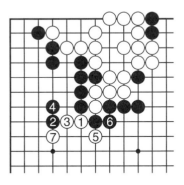

圖8-2-9　成功圖七

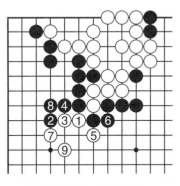

圖8-2-10　成功圖八

圖8-3-1　基本圖(黑先)

圖8-3-2　失敗圖一

第三型
靠手筋

基本圖：選自加藤正夫（黑）—聶衛平（白）的對局。黑白雙方正在互相攻防，戰鬥中有要害與非要害之分，下中要害則對方很難防守。

失敗圖一：黑❶直接沖是不好的下法，直接的下法不行時，應當考慮間接的下法，這樣才能提高棋藝。白②要扳住，再被黑沖進來就崩潰了，不得了。黑❸挖有用嗎？白④簡單地叫吃即可。接下來黑❼叫吃，看似兇狠，9位拖出貌似嚴厲，但白也有自己的手段，白⑩扳，逼黑⓫

拐頭，然後白⑫、⑭皆是先手，黑沒有其他辦法，只有在13、15位沖出。白⑯爭得先手跳下，可以說白成功。

失敗圖二：黑❶飛靠有棋嗎？能下出黑❶，也很不錯了。白②沖，要將黑❶一子與右邊分開，黑❸擋沒有問題，問題是白④叫吃時黑❺不應接上，這就造就了白⑥的妙手，白⑥後黑❶、❸二子棋筋被吃。黑❺另有下法。

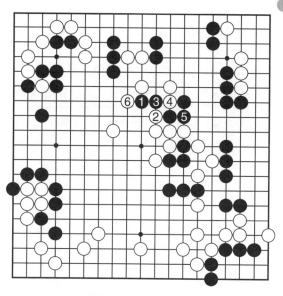

圖8-3-3 失敗圖二

成功圖一：黑❺應該直接沖，一步之差，卻是成功與失敗的分水嶺，不可不令人感慨。黑❺後白不能擋，否則雙叫吃，黑❺

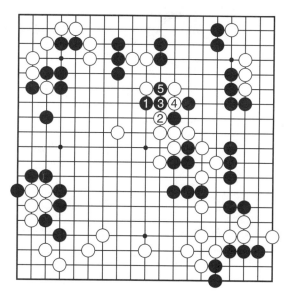

圖8-3-4 成功圖一

後白棋很難下。

　　成功圖二：白②改變方向來斷，黑❺長出，不能被對方嚇倒！白⑥沖時黑❼幸運地恰好擋上。白⑧叫吃後可以占一些便宜，但②、⑥等六子已救不回來，白只能選擇A或B跳下，以A為例，白A，黑C沖，白D擋，黑B斷後可產生E位吃白接不歸。

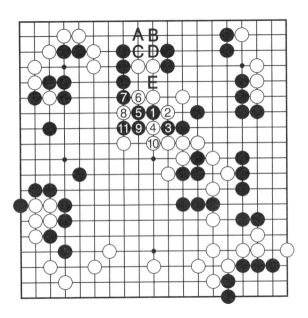

圖8-3-5　成功圖二

<table>
<tr><td>

第四型

嚴厲靠

</td><td>

　　基本圖：搏殺的焦點在左中下，被黑幾乎吃進去的白二子還能發揮什麼作用？不可忽視也。黑的連接是有問題的，現在的當務之急是分開它們，使黑出現兩塊孤棋，這對白極為有利，殺棋。

</td></tr>
</table>

圖8-4-1　基本圖(白先)

正解圖一：白①飛靠，是此型的正解，黑有A、B、C
三種應法。

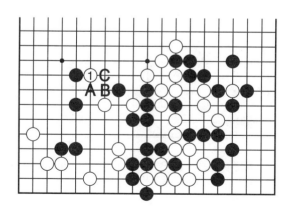

圖8-4-2　正解圖一

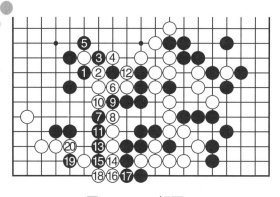

圖8-4-3　正解圖二

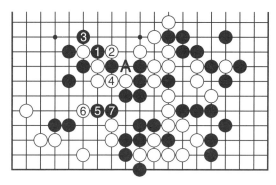

圖8-4-4　失敗圖

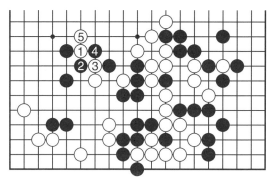

圖8-4-5　正解圖三

正解圖二：黑❶、❸虎斷，這種下法很有力嗎？不要右邊了嗎？白④叫吃，黑提子後白⑥叫吃，黑兩邊的聯繫被切斷了嗎？黑右邊數子危在旦夕嗎!?

黑❼飛出，做最後的努力，白該怎麼應付這一手，看起來很難，但仔細思量後會發現白⑧、⑩沖斷就可輕鬆處理。黑⓫沖下則白一路退，至⓲可以連回來。黑⓳夾，看似嚴厲，但白準備了⑳的手段。

失敗圖：白⑥靠左邊不好，黑❼退後白不行，白存在上邊A的斷點，這樣下，白獲勝沒有把握。

正解圖三：白對此還有另一種下法，白⑤長出，由於存在

可以叫吃黑❷、❹的兩手棋，白③二子被吃的危險很小！

正解圖四：黑❶沖，這一點黑必須考慮到，只有將對手的各種應法都考慮到，才能戰勝對手，如果有一手你沒考慮到，都有可能輸棋。白②必擋，再被黑佔據2位，則黑棋形太漂亮了。黑❸斷，考慮分斷白棋，與之搏殺，黑白雙方誰也不肯退讓，白④長下，黑也很麻煩，黑❺頂像是手筋，但白⑥右扳後黑仍不行。如圖，進行至⑭，以下白A、B兩點必得其一。

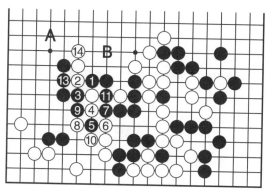

⑫＝❺

圖8-4-6　正解圖四

正解圖五：黑❶夾，白②退是很有韻味的一手，白④一拐後黑下邊三子也很可能被鯨吞。白④之前白 A、黑 B 應交換掉。

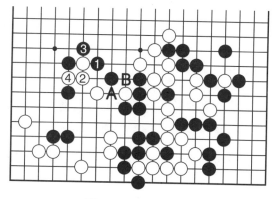

圖8-4-7　正解圖五

第五型
分則分

基本圖：白如一子不捨地下棋，水準是很難提高的，「捨小就大」是圍棋十訣之一，在本型尤為適用，捨去三路上的一子，而換來強烈的殺傷力，黑將面臨難題。

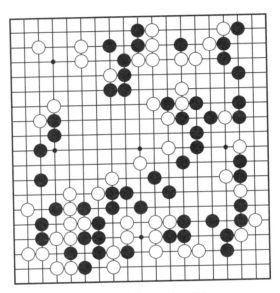

圖8-5-1　基本圖(白先)

失敗圖：白①接上，軟弱，過於戀子。白③又跟著對方的意圖走，此時在黑❷下一路斷是妙棋，黑❷的目的就是爭取使兩塊弱棋連在一起，白如看穿了黑的用意，那就不會下白③這樣的大惡手了。黑❹長後白已斷不開黑了，黑❻連上兩塊弱棋，白失去一個分開攻殺的機會，可惜。

圖8-5-2　失敗圖

正解圖：白①長是將黑一分為二的攻殺機會。黑兩塊棋已很難連在一起了。黑❷先顧及左邊一塊，白③順勢叫吃一下，然後白⑤跳，對上邊一塊發起攻殺，黑❻尖，想做眼時白⑦夾是漂亮的手法，黑這塊棋要做活不容易！

左邊存在白A、黑B、白C連扳的手段，也稍有麻煩。即使這樣，白也能有力地分開攻殺。

圖8-5-3　正解圖

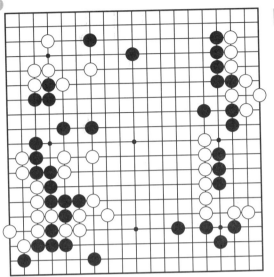

圖8-6-1 基本圖(黑先)

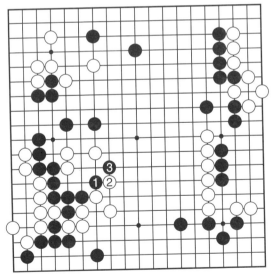

圖8-6-2 正解圖一

第六型
連 扳

基本圖：左中的黑還沒有安定，如何攻擊白方，而且，使得這一塊棋沒有後顧之憂呢？白左右雖然看上去有些呼應，但其實很難圍成空，白恐怕也不指望成空。

正解圖一：黑怎樣將白分開呢？黑❶、❸連扳！你想得到嗎？用這樣的俗手分開對方雖然不是很漂亮，但很有實用價值，不是嗎？

正解圖二：白當
然要斷開黑。太軟弱
了，不行!?白①叫
吃，然後再叫吃，再
5位壓，將黑包圍起
來，但黑也不是吃素
的，黑❻叫吃是反擊
的第一手，然後黑❽
飛下，第二手，白自
己反而陷入半包圍之
中，白這樣下不成
立。

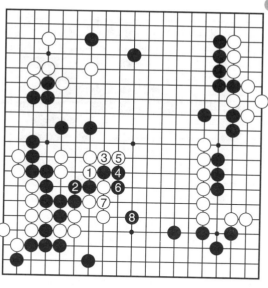

圖8-6-3　正解圖二

正解圖三：那麼
白③、⑤連續叫吃，
柔柔地棄子，但接下
來該怎麼辦呢？由於
存在斷點，而且上下
漏風，很難圍空。黑
❹、❻不僅吃了四
子，而且將原來左中
的弱子變強了，沒有
後顧之憂。

　　黑形勢不錯，
「俗手」的功勞。

圖8-6-4　正解圖三

圖8-7-1　基本圖(黑先)

第七型
看容易

基本圖：白中下四子如舨吃下，那麼也是很美的一件事，如果攻擊白會捨棄這四子嗎？應該不會，這四子也很大，且帶虛空，白上邊還有一塊孤棋，同時出現兩塊孤棋是很麻煩的事。

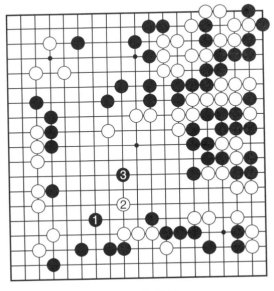

圖8-7-2　參考圖一

參考圖一：黑❶飛攻，白②跳出則正中黑的圈套，黑❸鎮頭，白上下被分開殺，苦不堪言，但白②另有下法。

參考圖二：白②
先利用一下，然後白
④猛烈地斷上去，黑
❺不可能下6位吧，
黑只有5位打出！接
下來，黑僅有❼、❾
聯絡了，白也爭得
⑧、⑩的好位置，聯
絡應該沒有問題吧，
是嗎？

　　由於白上下兩塊
連在了一起，黑要攻
殺就沒那麼容易了。
如果擔心黑❸脫先，
直接在4位斷即可。

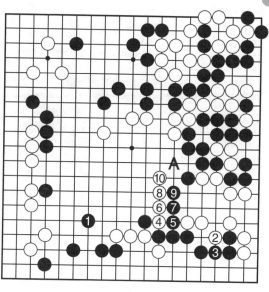

圖8-7-3　參考圖二

正解圖一：黑❶
飛攻才是要點，反正
白四子想要與左邊聯
絡還有一段距離，而
上邊白棋存在A位的
要害點，這樣是黑好
下的局面。找準攻擊
要點並不容易。

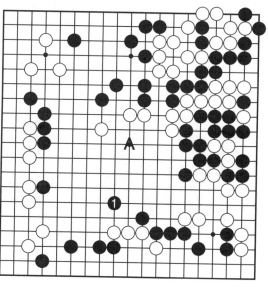

圖8-7-4　正解圖一

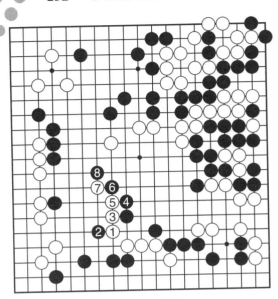

圖8-7-5　正解圖二

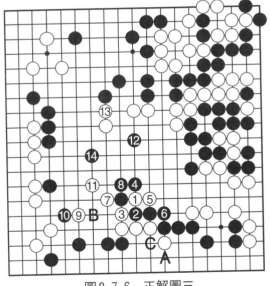

圖8-7-6　正解圖三

正解圖二：白①尖出則黑❷靠，逼白向上長出，以下黑❻、❽連扳，相當有力，白上下為難，白③又不得不走，黑❹長後白⑤雖然有別的選擇，但黑總有對策。

正解圖三：白①如跨，黑❷斷開，必要！白③斷時黑❹叫吃，右下角也要顧及，白叫吃後跟著白⑨飛，與左邊聯繫愈發明顯，黑❿靠上去白很難處理，如圖白⑪尖出。

黑⓬先刺一下，這一手正是白不妙的地方。白⑬防黑沖斷，黑⓮鎮後白上下被纏繞攻擊，黑佔優勢。

白⑤如下6位，黑提子後，黑有A夾、B飛、C斷的手段，那就是另一盤棋了，白③數子仍然很危險。

九、分開殺（二）

**第一型
不失機**

　　基本圖：白右中至中腹的一塊棋一隻眼也沒有，正是攻擊的好目標，左下的白二子間隔過大，也是打入的好時機，哪一方先動手都將迎來優勢。

圖9-1-1　基本圖(黑先)

圖9-1-2　成功圖一

成功圖一：黑❶鎮，封鎖白的出路，白②如拐則正中黑意，白在這裏應該反擊，黑❸接著再飛攻，雙方在此飛來飛去，像不像蝴蝶？④、❺、⑥皆是。黑回過頭來7位打入。無疑是黑優勢的局面，左邊白二子被分開，黑攻擊大有效果。白②可以考慮左一路，不要小看這小小的區別。

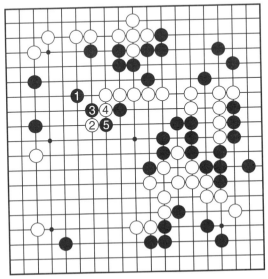

圖9-1-3　成功圖二

成功圖二：白②飛則黑❸、❺沖斷，白仍難辦。

失敗圖：黑如❶併，則是順水推舟，正好幫白棋的忙，白②輕快地跳，十分愜意。眼看著白就要與左上聯繫上了，黑不能不管，先是❸刺，然後❺跳，封鎖白上邊的出路，但白可以在下邊施展拳腳，白⑥大跳即是，黑一時也沒有好的辦法繼續進攻。成功和失敗的差別太大了，一念之差。

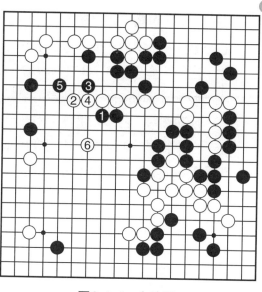

圖9-1-4　失敗圖

成功圖三：黑❶先夾攻，看白的下法，白如2位跳出，黑❸正好分開攻擊，接著黑❺繼續攻擊，白⑥不得不飛，否則黑下6位上一路，白大龍危險。

接下來黑❼刺，白如捨不得，白⑧只

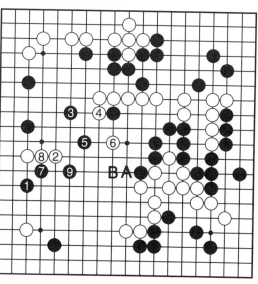

圖9-1-5　成功圖三

有粘上吧。黑❾正好封鎖，白②、⑧等三子活是能活，但勢必影響到左下白角一子，這一子有可能被鯨吞。而且黑外邊強了之後，產生了 A、B 之類繼續攻擊白上邊大龍的有力手段。形成這樣的局面，無疑是黑樂觀、佔優勢。

　　成功圖四：白②如壓住，那麼雙方就要在這裏鬥智鬥勇了。白不讓黑分開攻擊，黑可採用棄子戰術，在3位扳出，黑❺壓，開始棄子，棄子戰術是很有用的。白⑥叫吃後黑送多一子是常識，白⑧擋後，黑就可以用❶、❼二子大作文章了，黑❾先叫吃，然後⓫拐，又送多一子，以便使黑方⓭、⓯先手利用。白僅吃下黑方三顆子，而黑方卻得到了如此強的外勢，還是先手，黑沒有什麼不滿的。

　　做完這些準備工夫後，黑⓱小尖，對白大龍發動進攻，這樣進入激烈的生死戰。

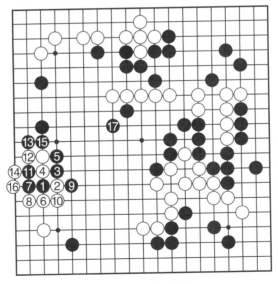

圖9-1-6　成功圖四

第二型
大　膽

基本圖：白先，
如何分開黑棋？分開
哪裏的黑棋？分開的
不是一顆子，而是一
塊棋，將黑分開後黑
左右要忙，自己快樂
無比。

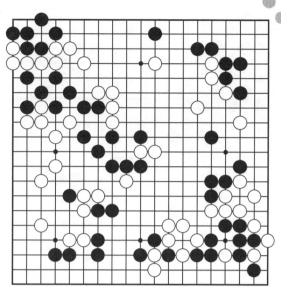

圖9-2-1　基本圖(白先)

參考圖一：白①
沖，去黑眼位，想一
舉消滅黑棋，但黑❷
可以向右邊延伸。白
③不敢在4位扳，擔
心黑在3位斷，只好
也向右邊長出。黑❹
再長，白一時阻止不
了黑兩邊的匯合，於
是改在5位切斷黑，
準備圍空，而且有這
一手之後還可以A位
叫吃，形成一個劫，
黑❻只好補好自己的

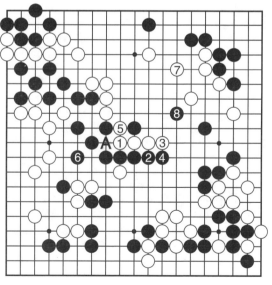

圖9-2-2　參考圖一

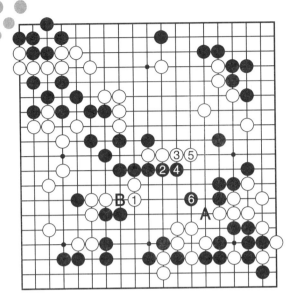

圖9-2-3　參考圖二

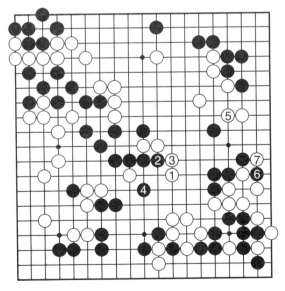

圖9-2-4　成功圖一

斷點，這個劫對黑負擔太重了。接下來白如7位圍空，黑有8位滲入的手段，白空也不好圍。白用這樣的下法行不通。

參考圖二：白①這樣來攻擊黑棋好嗎？黑❷、❹仍然與右邊聯絡，白⑤長出的時候黑❻可以聯絡上，而且準備A位斷開，這對白很不利。左邊還存在B位的沖斷，這是白不好下的局面。白仍未能找到解決問題的辦法。

成功圖一：白①飛下，將黑左右分開攻擊才是正確的著法，看黑顧及哪邊，白則攻另一邊。由於黑左邊負擔過重，黑決定顧左邊。黑❷沖

一手後❹跳，這是最簡明的下法，保證左邊的聯絡，這樣白爭得先手在5位攻擊，黑右邊被包圍起來了。白⑦反叫吃是當然的，因為左邊黑大塊存在許多劫材，黑打不贏這個劫。黑❷不行，換另外的下法行嗎？

　　成功圖二：黑❷拐，求聯絡，也是一種辦法。白③可以併一手，黑右邊五子受到很大的衝擊，恐怕是很難生存下去。

圖9-2-5　成功圖二

第三型
目光的問題

基本圖：在圍棋盤上目光的長短將左右你的棋力，高明的棋手目光長遠，而低水準的棋手則只顧眼前。下棋該大膽的時候不應怯懦，這樣才能控制局面。

圖9-3-1　基本圖(白先)

失敗圖：白看到下邊沒有兩隻眼，而且有可能被黑包圍，於是決定先安頓好這一塊，但這樣錯過了一個黃金般的機會。白①貼，這樣是可以和上邊聯繫上的，黑❷扳只是做做樣子，爭一個先手罷了，待白③扳時黑❹粘上，這一手在A位虎更好，下文會提及。白⑤長出後白這一塊沒事了。但黑得到了寶貴的先手，黑❻飛，對左上的白棋進行攻擊，白不敢大意，在⑦扳後⑨粘，保證這一塊棋的生存，但似乎下

得不夠好。白⑦可B位圍，這裏可以做出一隻先手眼嗎？可以。黑❿大飛，一下子多了許多目，現在可以看出 4 位比 A 位差了。白⑤是否可以脫先？白⑦可B位做先手眼，這些也不能小看。

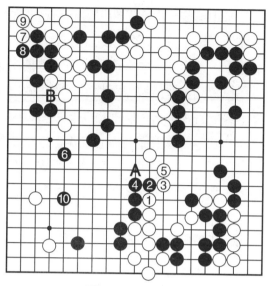

圖9-3-2　失敗圖

參考圖：白仍然和前面一樣，惦記著下邊的白棋，於1位飛出，黑❷也和前面一樣對左上白棋發動攻勢，但這回白棋下得好多了，白③團是絕對先手，白⑤尖，瞄著挖斷黑棋，白爭得先手在 7 位鎮，黑上圖圍成的地盤不見了。雙方你來我往，從中可見先手的重要性。

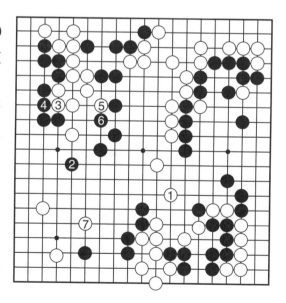

圖9-3-3　參考圖

正解圖一：白不能只看到自己的弱點，而無視對方的弱點，否則，是下不好棋的。白①大飛，對上下兩塊黑棋分開攻擊，這樣下，才是取勝之道。黑❷拐頭則白③將上邊一塊黑棋包圍，黑能做出兩眼嗎？即使做出，也是大費心血。白下邊還有A叫吃後C長出的逃脫手段，造成黑難下的局面。

圍棋的成敗僅在一念之差，這就要多學習了。如果你懂的比對方多，勝率自然就高。而學一些實用的知識，比如本書，那進步自然就快了。有王婆賣瓜的成分嗎？

正解圖二：黑❷對白包圍後沒有信心，在❷位尖出。白③大跳兼刺，對下邊的黑棋發起攻擊，白⑤將黑的出路封鎖，接下來白有精彩表現：白⑦叫吃，黑❽長出時白⑨頂是手筋，這也是一個有實用價值的下法。黑如10位長出不

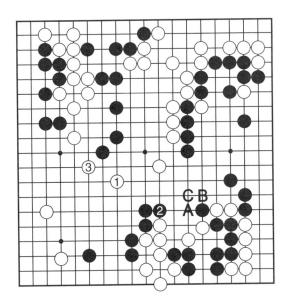

圖9-3-4　正解圖一

好，如圖黑⑫長出後白⑬壓，好手，黑反過來要被包圍了，黑⑭如在15位拐，白占14位，白仍先手斷開黑，如圖，黑⑭沖，以下白⑮，黑⑯斷開白，希望與白對殺，黑在外邊，氣數自然要多一些，白能怎麼辦呢？這裏白有必要看一下自身的死活，當看到白⑲可以爬，而黑下一手又不得不扳下時，白充滿了自信。

當然，白⑰叫吃不可省。

黑⑳只好扳下，否則白可做活，但白㉑早有準備，一下子，黑崩潰了。白用手筋使黑多下了幾子，借此封鎖了黑棋，手筋的作用很明顯。

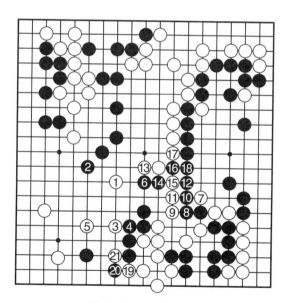

圖9-3-5　正解圖二

第四型

小　巧

基本圖：黑右中三子與中間的聯絡尚未完全，現在輪到白下，應該如何抓住這一點，使黑陷入困境呢？圍棋的變化實在是無窮無盡。

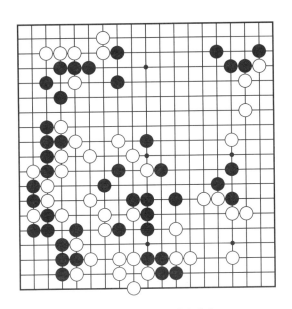

圖9-4-1　基本圖(白先)

失敗圖一：白①扳出，用這樣的方式來分開黑棋嗎？黑❷只要靜靜地退一手就可以了，接下來，黑❹扳，湊白步調，但這也無所謂，白⑤挖，看起來有了分開的苗頭，但黑❻上邊打吃後黑❽粘，沒有什麼不好的地方，白⑨斷，終於分開了黑棋，但這並沒有用，黑❿擠斷白①、⑨二子與白左邊的聯繫，白作戰失敗。白分不清哪裏是攻殺的要點，認為分開就行了，但等對方反抗時才發現不行了。

參考圖：白①拐，黑❷如果扳出則不妙，白③、⑤、⑦都是先手，黑❹、❻、❽不得不應。這回白⑨扳出就厲害了。黑❿斷，也起不了作用，這已不是前圖了。白⑪粘上後黑上下出現兩個斷點，如⓬叫吃，白⑨一子乾脆棄了也行，白⑬打後吃下黑下邊數子。白雖然吃下了黑，但這是黑❷的錯誤所致。

黑❷另有下法，不應順著白意走，如A位尖、B位托之類。

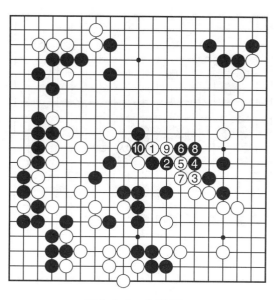

圖9-4-2　失敗圖一

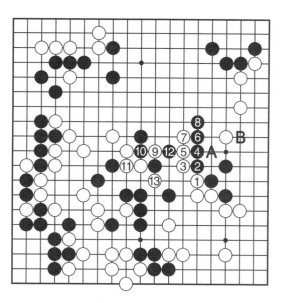

圖9-4-3　參考圖

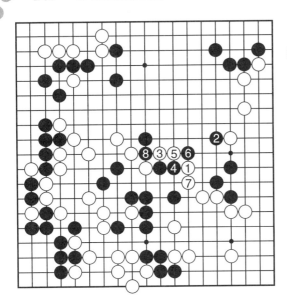

圖9-4-4　失敗圖二

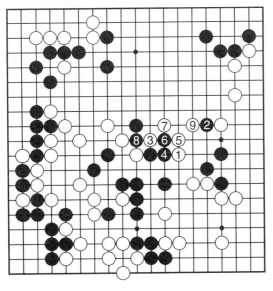

圖9-4-5　成功圖一

失敗圖二：白①飛出對兩塊棋採用分開攻擊是可行的，黑❷壓出，對此白③扳出，白⑤壓是不好的一手，白⑦要防黑在此吃通，黑❽斷後白仍不好下，進攻失敗。白究竟哪裏下錯了？

成功圖一：白⑤長多一手便是成功的一手，在不行時想多一招也很管用，管用！黑❻沖則白⑦擋上，這裏不能再退了。

黑兩邊出現問題，黑❽如顧及左邊，則白⑨夾將右邊吃下，黑的損失也不小。收拾對手不應過於著急，要看以後的變化會怎樣才行。

成功圖二：那麼黑❽扳，顧右邊，黑❿又不得不退一手，不然白❿位扳，仍可吃下黑幾子。黑❽扳，想獲先手，但白⑨不擋而立，黑得不到先手。

白不管右邊了，在11位粘，要吃黑左邊大龍，很可惜，白⑬沖時黑⓮不捨得下邊四子，否則還是有希望的。為什麼這麼捨不得，是戀子還是對對殺有信心？抑或是看重了A的作用？

白⑮連上後黑⓰跨出，對此白⑰不甘示弱，白⑲接上後黑還奮戰了幾手，但最終白成功將左邊大龍吃下。白透過分開對方，先手將對方包圍，在與對方搏殺時毫不手軟，實為攻殺範例。

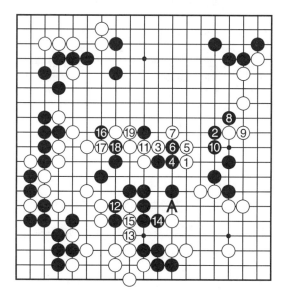

圖9-4-6　成功圖二

第五型
果　斷

基本圖：白聯絡似乎看不出有什麼不妥的地方，但認真研究起來，白還是有斷點的，這就要看你對手筋的掌握了。手筋，手筋，手上筋。

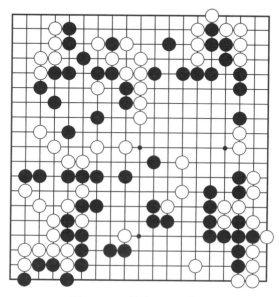

圖9-5-1　基本圖(黑先)

　　失敗圖：黑❶頂，這是常用的斷開手法，需要牢記，但怎麼頂也是有學問的。黑❸斷，堅決不讓白連成一體。白④只好從這邊沖出，黑❼擋，操之過急，黑❾不得不拐，以下白⑩、⑫接連叫吃，然後14位枒，兩塊棋又連在了一起。黑哪裏下得不好？黑的下法計算失敗，⓫可以下14位，⓭也可以下14位，黑過於大意了。

　　參考圖：黑❼繼續退，白只能沖出一邊，另一邊呢？它該怎麼辦？黑❾還必須退，否則白A是有棋出的。黑❾退後

圖9-5-2　失敗圖

白⑧一串與右邊聯繫還有缺陷，白⑩不得已。

上邊到了黑動手了，黑⑪立下是殺棋的好手嗎？白⑫漂亮，也有用。打劫已不可避免，這劫黑輕白重，且黑劫材豐富，相信白已不行。黑⑬可考慮下14位。

圖9-5-3　參考圖

圖9-5-4　實戰圖

實戰圖：黑❶頂，在這裏與前面大同小異嗎？白④不能下在5位，黑❼沖時白⑧扳了，這一手如在11位落子，黑仍是對上邊一塊動手。白⑧扳，稍為複雜，但黑⓫斷，勇敢、果斷、無忌，戰鬥就戰鬥吧，那有什麼好怕的。

最終黑成功了。

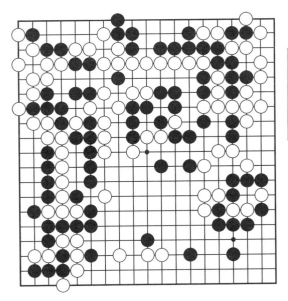

圖9-6-1　基本圖(白先)

第六型
非常分

基本圖：黑有兩塊未活。白先動手，第一手誰都知道吧，難說！

參考圖一：白①併斷打，黑❷刺時白③不好，黑❹後白⑤虎上也沒有用，黑❽後白有 A 的弱點，白不好，白③當如何？想一想再看下圖。

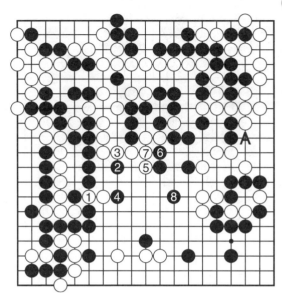

圖9-6-2　參考圖一

實戰圖一：白③尖是好手。

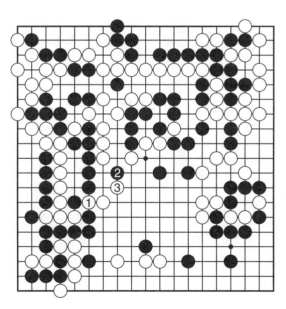

圖9-6-3　實戰圖一

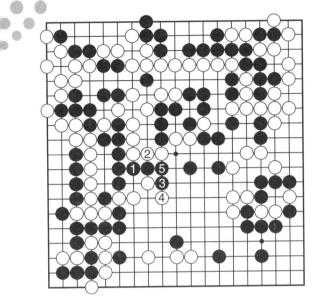

圖9-6-4　參考圖二

參考圖二：黑❶接回，5位沖出則白1沖斷，黑氣緊。黑不好下。

黑❸扳下時白④不好，給了黑❺機會，黑❺後白反而不好搏殺了，攻成了守，這在圍棋中常見。

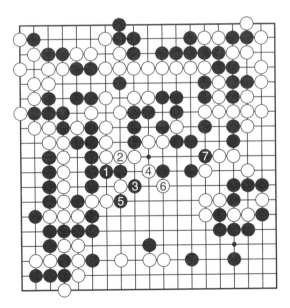

圖9-6-5　實戰圖二

實戰圖二：白④虎，棄子，高明呀！黑❺不能不吃，如被白虎上，黑出現兩個斷點，不行。白⑥扳，東方不亮西方亮。黑❼虎，以下白又該如何殺呢？

參考圖三：白如①封鎖，黑❷拐下，白難以收拾。

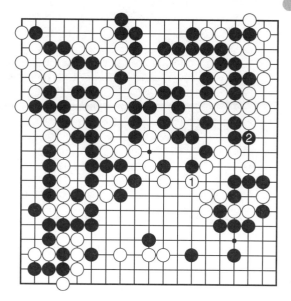

圖9-6-6　參考圖三

實戰圖三：白①拐出，在看起來不行的地方又出棋了，高手就是高手啊！黑❷提子，白⑤、⑦不依不饒。白⑪粘上是出乎意料的好手，以下進行至⓲，黑投降了。

要子有時非要子，時機不同不一樣。

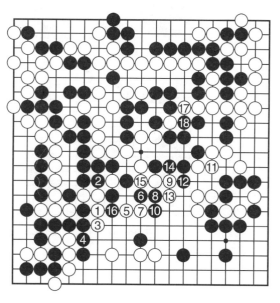

圖9-6-7　實戰圖三

十、鬥氣殺

第一型
不甘心

基本圖：黑哪裏存在漏洞？能否發現取決於你聰明的大腦。提示一下，白在哪裏能夾呢？看似無棋卻有棋，盤算一番則不同。

圖10-1-1　基本圖一（白先）

　　成功圖一：白①夾，看黑怎麼下。黑❷如擋住則要吃大虧，白③、⑤後，黑原有的地域一下子寸草不留，白取得很

大的成功，黑❷下得不好。

　　成功圖二：那麼黑❷向上長，這下總該行了吧!?黑❹不能在8位擋，那樣白又可以在二線叫吃了，黑只好退，黑❻如夾則白在此有手段，白⑦立下，黑❽只好斷開，否則白8位接，黑❻二子就被吃下了。白⑨二路拐，這一手在11位跳也可行嗎？不，11位跳不好。黑❿跳，這一手是有後著的，那就是黑⓬刺，然後⓮擋下，如果白⑮在16位沖則剛好中了黑的圈套。白⑮叫吃，正確得很，白⑰併後黑僅有三氣，而白有四氣，誰勝誰負很明顯。

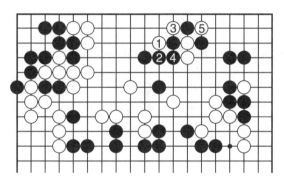

圖10-1-2　成功圖一

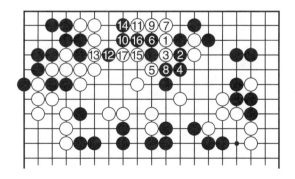

圖10-1-3　成功圖二

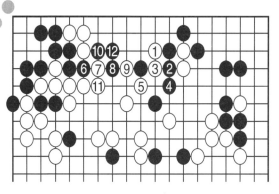

圖10-1-4　參考圖一

參考圖一：黑❻直接沖，這裏有棋嗎？白⑦必須擋上，不擋不行，不擋不行啊！黑❽夾時白⑨叫吃，操之過急，黑不失時機地叫吃，然後吃下白三子，也算是補償了。

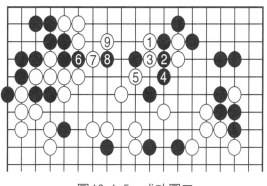

圖10-1-5　成功圖三

成功圖三：白⑨應該下扳，這樣黑什麼手段也沒有了。下棋要注意到整體，而不是一部分，要看清對方有什麼手段，這很不容易。

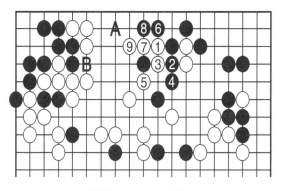

圖10-1-6　參考圖二

參考圖二：黑其實可以在二路爬，這樣白所得甚少，白只好彎，扳下是不成立的，黑繼續爬，白還是只有退，以下黑A是先手，瞄著B位沖出，白不得不應嗎？

由於黑二路拐後白所得甚少，白⑤求變化，見下圖。

參考圖三：白⑤立下，不讓黑有扳進來的機會，不行求變嘛！白⑦沖擊黑最薄弱的地方，黑❽緊緊地貼住，再下多一手即可吃下白四子，真的是這樣嗎？白⑨跳出，避免被吃！！黑❿粘右邊，則白⑪斷下黑左❽二子。黑❻也可下 7 位，則白6、黑A、白8斷。

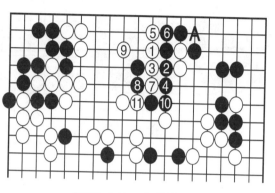

圖10-1-7　參考圖三

實戰中黑❿不甘心被白吃下黑❽二子，在 11 位粘，引起了鬥氣，這就有了下文。

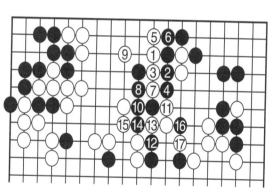

圖10-1-8　成功圖四

成功圖四：黑❿粘左邊，白⑪斷右邊，雙方鬥氣不可避免。白⑮一定要狠狠地緊氣，同時護住白二子，不讓黑有吃的機會。黑⑯貼，以為可以成功，殊不知白有⑰的妙手，黑僅有三氣，鬥不過白，太傷心了。

成功圖五：黑⓬改為貼還是不行，白⓭擋，防黑聯絡是必然的，黑⓮只好虎斷，但遭到白⓯的叫吃，黑氣還是不夠白氣長。

縱觀全部變化，雙方以參考圖三為正解。

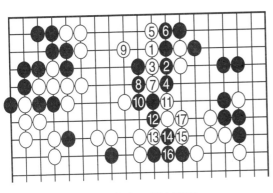

圖10-1-9　成功圖五

第二型
神出鬼沒

基本圖：黑中間九子被白包圍，要想逃出，恐怕並不是那麼容易，相信許多讀者會一頭霧水，不要著急，仔細地想一想，白的破綻在哪裏？想得出來不容易，勸君多學幾神手！

圖10-2-1　基本圖(黑先)

參考圖一：黑❶
上扳，白②不能在3
位擋，這很明顯，否
則黑❼叫吃，一下子
就沖出來了。白②
退，不得已。黑❸繼
續沖，此時到了關鍵
時刻，白④挖斷是不
妙的一手，以下是黑
的絕妙表演。白⑩苦
於不能提黑❼一子，
只好10位拐出，黑
❶後大龍一下子便沖
出來了，似洪水沖出
了閘門！

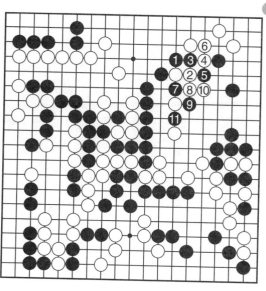

圖10-2-2　參考圖一

參考圖二：白④
應該斷，這樣黑就不
能沖出來，洪水就不
能氾濫了。白④斷後
黑❶、❸二子只有送
菜的份。白不能跟著
黑的意圖走，給人牽
著鼻子就不好了。弄
清敵意最重要，一著
不慎成悲哀。

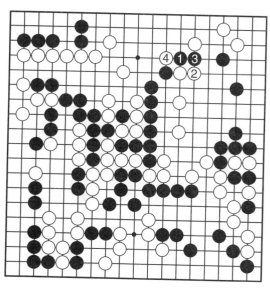

圖10-2-3　參考圖二

　　成功圖：黑❶跨是妙手，能想出這一手真不容易，黑❸
是與❶相關聯的手段，給人以神出鬼沒的感覺，黑❺叫吃，
一連貫的手段施展了出來，絕！妙！！黑❼再斷，白⑧如在
11位叫吃，黑向上長，可以吃下白子，白不甘心讓黑吃下
白子，白⑧改為上邊叫吃，此時黑❾扳相當好，又是一記重
拳！黑⓫後，白右下已經做不活了，白⑫斷，與黑鬥殺，黑
⓭、⓯是延氣手法，不可不會。

　　黑㉑是鬥氣時緊氣的好手，這樣黑一子被連回，白氣
特別的緊。白㉔、㉖也開始延氣，白㉘也是鬥氣常識，這樣
以後鬥氣可多幾氣，黑㉙粘上後白㉚開始緊氣，這一手應在
31位撲，黑少一氣，黑㉛不可錯過，這無形中多了一氣，
白下得不好，白㉜緊氣時黑一看自己的氣太長了，鬥氣肯定
能勝，黑㉝乾脆脫先。一場鬥氣沒鬥到最後一氣，也是遺
憾。

圖10-2-4　成功圖

第三型
找不到的要點

基本圖：選自曹薰鉉的對局。黑已經被包圍了，但勝在氣長，與左邊的白八子是可以鬥氣的。但如何來鬥卻不是一件簡單的事。熟能生巧事，計算最重要！

參考圖一：黑❶飛了一手，要求渡回，白②不答應，黑❸只好趕忙封鎖白棋，否則白3位尖，白就逃出來了。以下白⑥沖，黑❼有退和擋兩種下法，黑❼退見本圖，擋見下圖。白⑩斷在上邊不好，黑⓫叫吃，這一手不能下在13位，否則白11位長出，吃下黑❶、❼二子，氣就長多了。白⑫這一手下得不好，當如下圖，黑⓭提後角上已活，黑⓯沖，先不讓白做出真眼，黑⓱跳後雙方可能形成雙活。

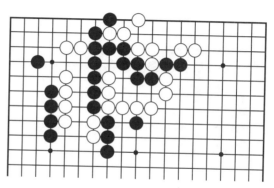

圖10-3-1　基本圖(黑先)

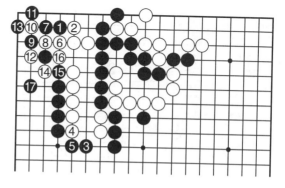

圖10-3-2　參考圖一

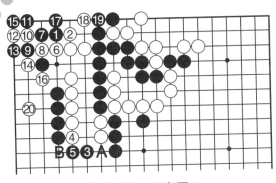

圖10-3-3　參考圖二

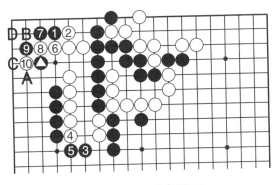

圖10-3-4　參考圖三

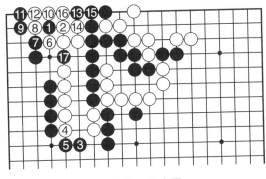

圖10-3-5　成功圖一

參考圖二：白⑫應當立下，黑為了活角只好叫吃，此時白⑭不能於 17 位叫吃，這樣形成不了鬥氣。黑⑮、⑰做活後白⑱先手防黑渡過，然後白⑳飛，由於黑存在 A 沖、B 斷的弱點，已不能和白鬥氣，形成有眼殺瞎的可能性大。

參考圖三：白⑩斷才是非常正確的一手，這樣黑上下為難，如接上邊，白吃下▲一子後黑角不活，如 A 叫吃白⑩一子，白 B 反叫吃，黑 C 提子後 D 位立下，白已經活了。

黑❼退的下法不成立，只有看擋的了。

成功圖一：黑❼擋，白⑧當然要將黑

❶一子吃下，黑❾叫吃，不讓白長氣，以下⓭、⓯皆是緊氣手法，白雖成一眼，但黑⓱挖後成長氣殺有眼。

黑❶飛的下法成立，那麼❶跳又如何？不行就收！

失敗圖一：黑❶跳下，白仍然不肯讓黑渡回。其實白可❸尖，黑渡回，雙方均可行。白②尖後雙方又開始鬥氣，不過黑❸匆忙了一些，讓白占到了6位，這樣鬥氣對黑非常不利，成有眼殺瞎。黑❸當A位先飛，這樣白成不了真眼，對黑非常有利，不過雙活的可能性很大。

成功圖二：黑發現了緊白氣的要點，那就是黑❶挖，白②擋時黑❸斷開。白只好提子，黑❺擋上，與白鬥氣，形勢一下子險峻起來。白⑥尖，力圖做出一隻真眼，黑擋上是必然的，這裏不能再讓白進來了，白⑧終於做出了一隻真眼。黑❾以下開始收氣，黑⓭、⓯不失時機地緊氣，白只有照應不誤，否則白成假眼，以下黑⓱撲是好手，黑⓳後白氣很緊，白

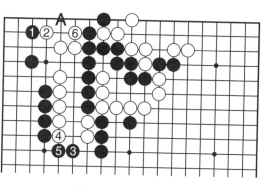

圖10-3-6　失敗圖一

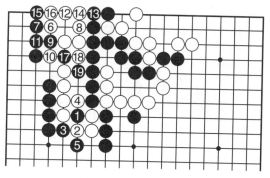

圖10-3-7　成功圖二

不行。

白⑥尖遭到了否決，白還有其他下法嗎？

成功圖三：白⑥飛，要在這裏搞搞新意思。黑❼跨，擊中了白的弱點，以跨應飛確實是一句名言。白⑩又做出了一隻真眼。叫吃確實是緊氣中有效的手段，對方又無力反擊，真是太妙不過。接下來黑❺挖是妙手，白氣一下子緊了許多，白又騰不出手來15位粘，讓黑大佔便宜。黑❼、❶使白弄出一隻假眼，白⑳扳，繼續延氣，黑㉑照粘不誤，還是形成長氣殺有眼。

成功圖四：白⑩不叫吃黑❼一子，而是向角裏長，反正❼一子也逃不掉，這一下黑該怎麼辦呢？黑❶、❶、❺還是老一套，但不同的是黑❼併了一手，這是為了什麼？黑❶又開始弄白假眼，黑㉑叫吃，白頓時出現接不歸，黑❼的作用顯現了出來。

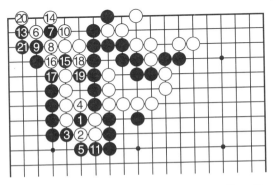

⑫ = ❶

圖10-3-8　成功圖三

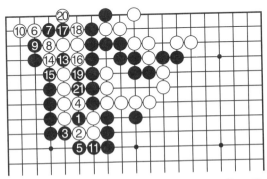

⑫ = ❶

圖10-3-9　成力圖四

成功圖五：白看到黑挖後會產生假眼氣緊的不好局面，決定在6位沖一手，然後8位飛，希望能起作用，但黑❾、⓫依然如故，黑⓱送吃後形成一個劫，這對雙方來說都是一個機會，但對黑稍有利，黑有A沖的劫材，白B後還有C位的劫材，D必須粘。這樣白⑧的下法又遭到了否決。

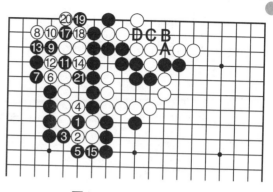

圖10-3-10　成功圖五　⑯＝❶

成功圖六：白⑧不飛而尖，可行否？白⑩團，開始做眼，白⑫後做出了一隻眼，黑⓭點，一方面緊白的氣，一方面想破眼，以下白不行。

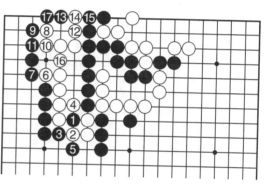

圖10-3-11　成功圖六

成功圖七：黑對上圖還有其他下法，黑❾可以改下在這裏。黑⓫扳下後與上

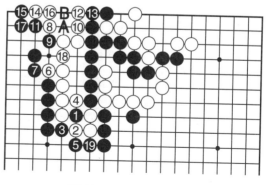

圖10-3-12　成功圖七　⑳＝❶

圖有細小的區別。白如著手做眼，如⑫、⑭、⑯便是，白⑱粘後以為可行，但黑⑲叫吃，⑰之前A要叫吃，白B提後黑下17位。

第四型
先有思想後有下法

基本圖： 看一下右中下，白要活棋應該沒有問題吧，但黑也有想法，觖否吃下白部分棋呢？白捨淂讓黑吃部分棋嗎？雙方鬥智鬥勇，下淂十分精彩，絕妙！

圖10-4-1　基本圖（白先）

參考圖一： 白要做活很簡單，只要在1位併就可以了，黑❷扳，想逃出去，能否成立呢？黑❹沖是好手，有此一手，黑就逃出去了。黑❻再拐，黑就沖出去了，但白也有手段，白⑦利用一下，這一下就活了，但黑有下圖的變化。

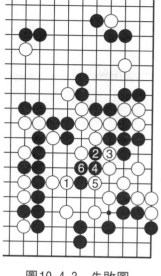

圖10-4-2　參考圖一　　　　　　圖10-4-3　失敗圖一

失敗圖一：黑❷擠是白不妙
的地方，白現在要成活也是可以
的，但必須犧牲白上方六子。高
手拼的就是這幾子呀！假如白不
甘心而在3位叫吃是不成立的，
黑❹長出，白能怎麼辦呢？白⑤
叫吃也沒有用，以下白捕捉不了
黑❷、❹、❻等四子，只有犧牲
上方數子了。白不甘心，太不甘
心了！

失敗圖二：白⑤改在上圖6
位叫吃，準備與黑鬥氣，黑❽斷
是解困妙手，白⑨只好接上，這

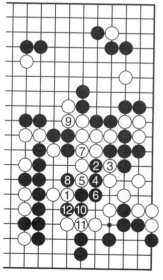

圖10-4-4　失敗圖二

裏不能被黑佔到。黑❿、⓬故伎重演，白還是犧牲了數子，不過這回是下邊的。至於上邊，還不知道！

參考圖二：白既不想丟失上邊數子，又想做活，於是有了白①的想法，這不容易得出，很費腦筋。黑❷如併則中了白的圈套：白③併，既緊黑五子的氣，又準備4位做眼，黑❹不得已。白⑦又是絕對先手，然後白⑨做眼，由於黑❷、❹等三子氣緊，白可以活了，但黑❷還有更強的下法。

失敗圖三：黑❷有上頂的下法，你想到了嗎？白③既準備吃下黑❷等二子，又做眼，是眼見的好手。黑❽擠入，準備吃白上邊數子，白如要上邊數子，則黑⓬擠入，白僅有一隻真眼，不行。白會這麼下嗎？請看絕妙的實戰搏殺。

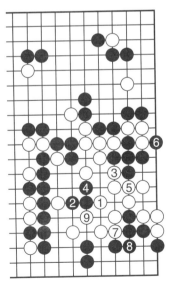

圖10-4-5　參考圖二

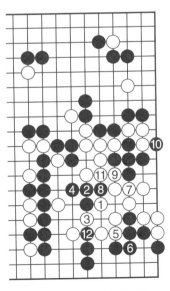

圖10-4-6　失敗圖三

實戰進行圖一：白⑤沖，開始動黑上邊三子的腦筋，這是很妙的一手！白⑦保持聯絡且做眼，黑❽擠入。

以下見下面各圖。

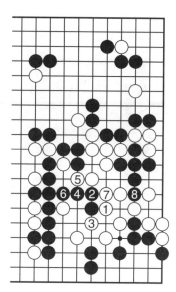

圖10-4-7　實戰進行圖一

失敗圖四：白①粘上，看似當然，實則無謀。黑❷也粘上，要戰鬥就來吧！白③連回，準備與黑❷一串對殺。黑❹簡明，白⑤逃出時黑❻是好手，既阻止白聯絡又殺出重圍。白⑨粘上也沒有用，黑❿長出後白想做眼非常困難。白就此甘心嗎？成功和失敗只是一念之別。

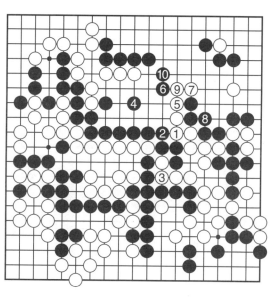

圖10-4-8　失敗圖四

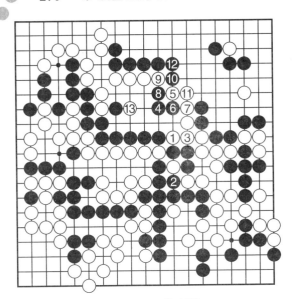

圖10-4-9　成功圖

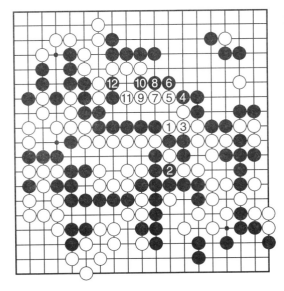

圖10-4-1　失敗圖五

成功圖：白①應該斷，白終於使出了絕招。這樣一來出頭容易，黑提子後白③粘上，看黑的下一手，黑❹如想強殺白棋是辦不到的。白⑤漂亮、瀟灑，一下子將黑包圍了，黑❻、❽沖則白⑦、⑨照應不誤。黑❿不能在 11 位斷，否則雙叫吃，只好在上邊斷。白⑪粘上後黑⓬如不補是有棋的，既可叫吃黑二子，又可叫吃黑❿一子，黑⓬應當自補一手，白⑬夾，滅黑眼位，以下形成鬥氣。

失敗圖五：黑❹拐頭，不想與白鬥氣，想得美呀！

白⑤扳，也只有這樣下了。黑❻再扳，白如⑦、⑨、⑪一路長下去，以為黑⓬只有在⑪上一路落子則錯了，此時黑有12位叫吃的妙手，白猝不及防，只好宣告失敗。白究竟中了圈套沒有!?答案是肯定的。

　　實戰進行圖二：白下到⑦時意識到了上圖的變化，亡羊補牢，為時不晚！白⑨叫吃，這是為了延氣，然後在13位擋上，阻止黑下出上圖，妙啊！黑⓮必然要斷，白⑮叫吃是好手，這一手如在16位粘，黑在白⑮下一路做眼，白不好辦。白⑲粘上後黑⓴、㉒開始緊白的氣，白抓住機會走㉓、㉕的手段去黑的眼位，以下收氣的結果是白勝。

　　白不願棄子的下法取得了勝利，計算不容易啊！

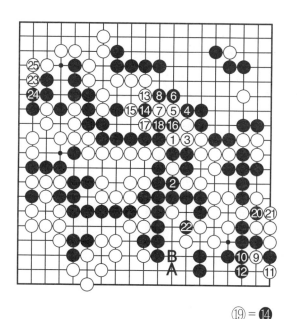

⑲＝⓮

圖10-4-11　實戰進行圖二

圖10-5-1　基本圖（黑先）

圖10-5-2　成功圖一

**第五型
退味妙**

基本圖：黑白雙方互相圍來圍去，鬥爭的複雜性由此可見一斑，黑先，第一手幾乎可說不用思考，但接下來呢？

成功圖一：黑❶扳是當然的一手，這一手有一定水準的棋手都會下。白②下扳不好，正好湊黑步調，黑❸爽快地叫吃，爽！黑❺叫吃也是不得不下，被白佔到5位，黑不行。

這裏白可以爭得⑧長出的先手，接下來白⑩想活角是可以的，這不是送吃，黑⓫擋後成功地將白④等一串吃下。白⑫、⑭都是活角的必要手段，黑佔得⓭後再佔⓯，白明顯不行。鬥氣的場面沒有出現，怎麼回事!?

失敗圖：白②上斷較好，這與下扳差別太大了，差了一手棋！黑❸雖然爭得了叫吃，但黑❺如敢在8位落子，白叫

吃黑❶一子，黑沒有眼位，對己方不利。黑❺虎，給了白棋機會。白⑧送子，妙手，黑一見有子送過來，且不9位斷不行，只好在9位斷，白⑩、⑫一連叫吃，黑只有一直連回，這都得益於送子！白⑭尖，一邊加強自己，一邊聯絡角上。白⑯虎，做眼緊要，這一手千萬不可隨手在17位扳，否則黑叫吃，白吃不消。

以下鬥氣對白有利。黑究竟哪裏下得不好？是黑❸嗎？是的。

圖10-5-3　失敗圖

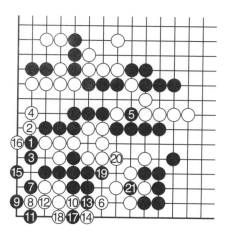

圖10-5-4　成功圖二

成功圖二：黑❸不叫吃，退的妙味就出來了，這樣可以爭得黑❼、❾的連扳，是相當有利的！！白⑩連回時黑叫吃好，這裏關係雙方的氣數之爭，不可不注意。白⑫可以做劫嗎？黑⑮是先手，免得將來被白點到這裏。黑⑰撲，減少白的氣，也防白在⑪右一路叫吃成劫，雙方形成劫爭，但局面對黑有利。

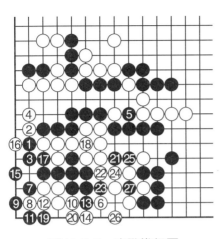

實戰進行圖：黑⓱叫吃後⓳沖是好手，黑㉑又是妙點，黑抓得真準，黑㉓逼白㉔連上，這些都是命令式，白只有照接不誤，黑㉕斷後白㉖只好做眼求雙活，但黑㉗提子後對黑有利。白打贏劫是雙活，白要輸劫則失敗，黑有賺無賠。

圖10-5-5　實戰進行圖

第六型
殘子的作用，一顆不放過

基本圖：殘子看似已被吃下，但又沒完全被吃淨，那麼它是有一定活動能力的，本局黑運用右中兩顆殘子，與白對殺，消滅了白⊘挖的手段。殘子作用別小看，用上對方不好受！

參考圖：黑❶叫吃，如在2位叫吃不好！在左邊叫吃有④斷後❺叫吃的好處，不要小看這一點，這與勝負成敗有密切的關係。白⑧想吃下部分黑子，但黑❾仍不答應，這與黑有⓫擠入吃下白下邊幾子的手段有關，能不被吃當然最好。黑⓭是此際妙手，起死回生的一招，一顆子也不給對方吃，千萬不可錯過，殘子也利用上了，妙！

這樣的下法不是白的最強下法，白⑥有更兇狠的下法。

圖10-6-1　基本圖(黑先)

圖10-6-2　參考圖

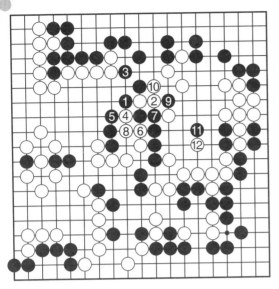

圖10-6-3　實戰進行圖一

實戰進行圖一：
白⑥叫吃是出乎意料的妙招，這回該輪到黑難辦了，唯一的辦法就是黑❼粘上，不管以後會怎麼樣了，只有這樣搏殺了，搏殺有時是看不清的。白⑧接上後黑能怎麼樣呢？黑❾叫吃，再❶❶拖出殘子，有了與下邊白棋對殺的資本。

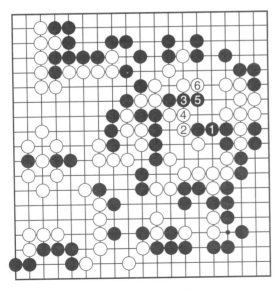

圖10-6-4　失敗圖一

失敗圖一：黑❶匆忙接上是大隨手，白②一尖，黑不好下了，儘管黑❸、❺盡力也毫無起色，白⑥連回後黑一敗塗地。

失敗圖二：這回比上回好了一些，黑❶先壓一手，這樣再使❸逃出殘子，以下❺、❼、❾形成不入氣，但這樣下仍然不行，白⑩這個地方出棋了，如何防止白⑩出棋呢？

黑❺撲，送子是關鍵一著，棄子的作用發揮得淋漓盡致，不可謂不用心！

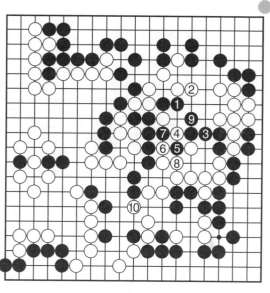

圖10-6-5　失敗圖二

實戰進行圖二：請看黑的精妙絕學：黑❸挖，這一手太不易想到了，這肯定是一盤慢棋，快棋想不了這麼多。黑在下邊獲得先手，阻止上圖白⑩的手段後再回到上邊，白⑭叫吃也沒有用，黑恰好能將白封鎖，黑⑰粘上後白投降。殘子的作用不小吧!?

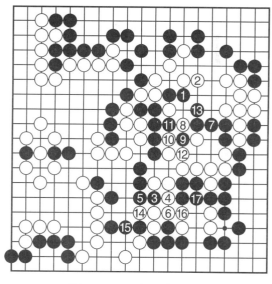

圖10-6-6　實戰進行圖二

基本圖：中腹的白棋還沒有活，補多一手活乾淨，黑棋連回鬥官子。是戰是和長與短，力戰行家顯神通。

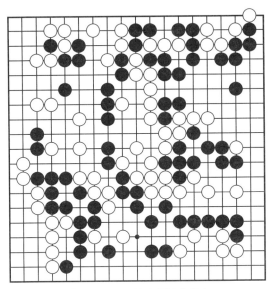

圖10-7-1 基本圖(白先)

參考圖：假如白①斷，想美美地吃下大龍是不容易的。黑❹點是好手，以下黑施展棄子戰術，至❷，黑反而將白吃下。

正解圖：白①應該先刺一手，黑❷如拐吃則白大歡喜，白③沖後不戰而成。

失敗圖一：黑❷自己接上是鬥氣的情形，但白⑤操之過急，黑⓮巧妙地吃下白棋，白⑤不好。

失敗圖二：白⑤退是好手，黑❻叫吃，及時。黑❽又是好手，白⑨無奈，只能紮實地粘上，否則更差，白⑪是臭棋，以下黑又活了，白問題出在⑪，當如何？請看實戰圖。

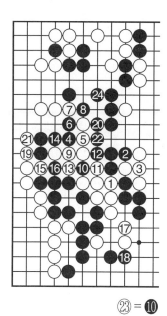

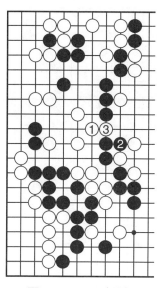

㉓ = ❿

圖10-7-2　參考圖

圖10-7-3　正解圖

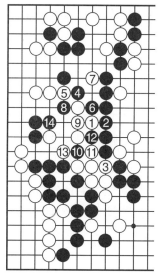

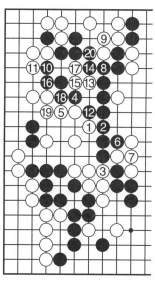

圖10-7-4　失敗圖一

圖10-7-5　失敗圖二

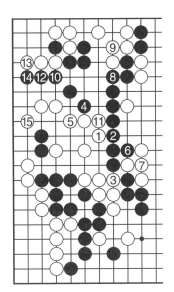

圖10-7-6　實戰圖

實戰圖：白⑪是急點，黑⑫、⑭沖下仍然是鬥氣的場面。白⑮連回後雙方鬥氣，最後白鬥氣勝。

**第八型
就要鬥**

基本圖：由於黑上邊大塊與下邊聯絡未完全，產生了鬥氣的場面，那麼，動手吧！

成功圖：白①是切斷的妙手，捨此別無二手。黑❷如急於扳出則給了白棋機會，白③斷，以下至白⑦形成一個劫爭，黑❽如粘，則白⑨粘，以下黑如A活棋，白B粘；黑如B斷，白C長出後向右邊發展，而黑上邊大塊還未活。

實戰進行圖一：黑❷選擇了退，白③壓，勢在必行，黑❹終於扳了，白⑤斷，黑❻在保持自身聯絡的同時準備斷開白，白⑦必補，黑❽擋下後黑看似已活，白真的不行了嗎？

參考圖一：白①點入是妙手，黑❷沒有辦法。白③抓住黑氣緊下得很妙，黑❽點入，厲害，白又該怎麼辦呢？

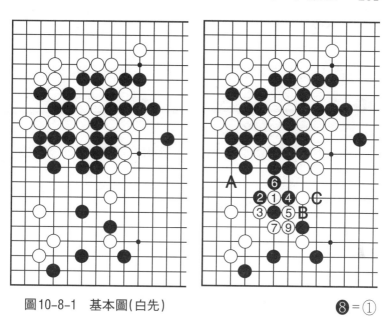

圖10-8-1　基本圖(白先)

❽＝①

圖10-8-2　成功圖

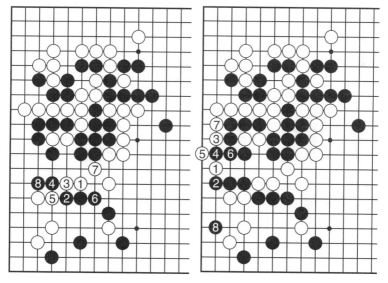

圖10-8-3　實戰進行圖一

圖10-8-4　參考圖一

參考圖二：白①不點入，而是①、③聯絡求活是不夠的。

實戰進行圖二：與參考圖一相似，不同的是白①先壓與黑❷交換了。白⑪以團來應付黑❿的強手，黑⓬要求聯絡，白⑬虎後又會如何呢？

參考圖三：黑❶如連上做眼，那麼白②斷是極其厲害的一手。由於上圖白⑬虎了，現在黑❸只好叫吃出頭，白⑥拐後⑧飛封鎖，黑❸、❺、❼等數子被吃。

實戰進行圖三：黑❶趕緊補了一手，白②開始破眼，黑❺飛，想吃住白棋，但白⑥精明地躲開了，黑❼只好向下長，與白對殺或做眼，白⑧貌似失策，見見解圖一。黑❾又長下，白⑩撲時黑⓫真的失策了，見見解圖二，白⑫扳後鬥氣不可避免。

圖10-8-5　參考圖二

圖10-8-6　實戰進行圖二

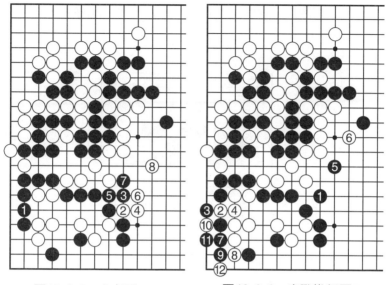

圖10-8-7　參考圖三　　　　圖10-8-8　實戰進行圖三

見解圖一：白⑧應該扳嗎？黑❾只有斷嗎？此時應該C接上。如果黑❾斷，那麼白⑩叫吃就爽快了，黑⓫破眼必然，以下黑能怎麼樣呢？黑⓭？白⑭連上後可A可B，黑不行，黑❾不好。

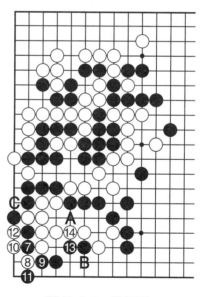

圖10-8-9　見解圖一

見解圖二：當實戰進行圖三中白⑩撲時黑⓫粘上，妙，以下 A、B 必得其一，不用鬥氣了。

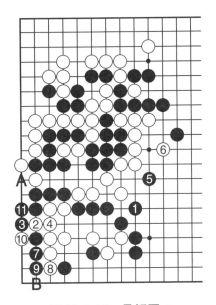

圖10-8-10　見解圖二

十一、劫救殺

第一型 守與攻

基本圖：白中腹一帶採用守還是採用攻？這是兩條不同的路，決不飪馬虎大意，當守則守，當攻則攻，只有攻防分明，才飪下妙棋。攻守只是一念差，修煉多年卻未成!?

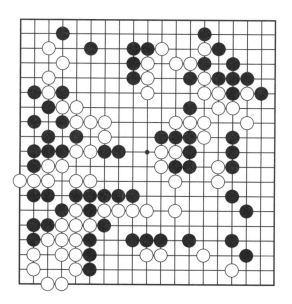

圖11-2-1　基本圖(白先)

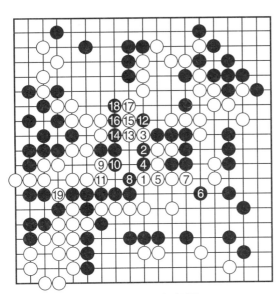

圖11-1-2　參考圖

參考圖：白①補好自身，黑陷入困境了嗎？只有盡力了，光盡力不夠，還要看運氣。黑❷扳，想與右邊連接，如連接上了，將來❻飛是有一些手段的，白對此不能坐視不理，白③就斷開，不讓黑施展這些未知有無的手段。

黑❹叫吃，這一手無可厚非，但接下來的黑❻大意了，以為白⑦沖後黑六子可以連回去，但白⑦沖時黑發現自己沒注意到黑六子氣緊。這是一個大失誤，太可惜了。黑又回到左邊，黑❽開始做眼，但這裏能做出一隻眼嗎？一隻？

白⑨著手破眼，黑❿併看似眼位有了，但白⑪後黑無論如何做不出眼來！黑可⓬後至⓲沖出，白⑲只好拋劫。

失敗圖：黑❷長出稍為複雜，但這卻是黑反擊的妙手。白③頂，要求切斷黑的聯繫，白⑦決定棄去三子，不行時就棄子吧！黑❽提子後白⑨可以叫吃，雙方鬥來鬥去，以下黑奮力在14位挖，白很為難，白⑮又只得做劫嗎？白在右邊可做出許多劫，白好下。白15A叫吃，黑B長出後C行嗎？不，至N，黑好下，A當B！

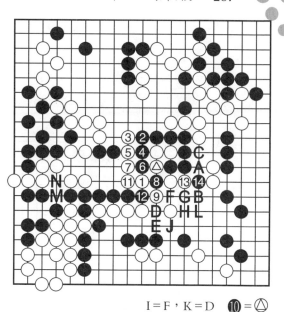

I＝F，K＝D　⑩＝△

圖11-1-3　失敗圖

成功圖：白①扳出有力，此時應攻不應守，黑❷斷是必然的一手，這樣可以抓住白三子的弱點，白③拐吃，也是意料中的事。白⑤尖，防止黑叫吃白①後逃出，黑❻擋是做眼的要點，有了眼後就好辦了，黑❽後這裏可以做出一隻眼，沒有辦法，這是黑的強項。白⑨撲入，黑❿提後雙方在這裏展開劫爭，以後白A粘，這裏也是一個劫材。黑可能打不贏這個劫。這裏被白吃下就打劫勝了。

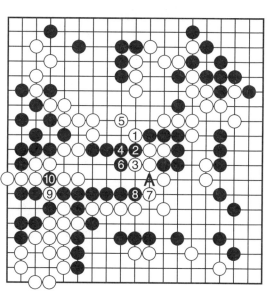

圖11-1-4　成功圖

第二型
無 生 有

基本圖：下邊的黑棋可以怎樣攻擊？又應該怎樣攻擊？這裏有令黑煩惱的手段，白千萬不可錯過，那一點是令黑難受加煩惱的地方，只此一手喔。

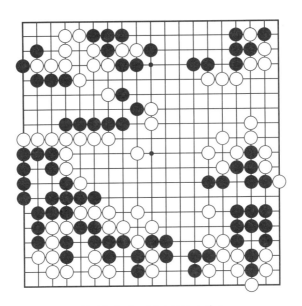

第11-2-1　基本圖(白先)

　　參考圖一：白打算開劫，在1位長出，如果白二子被連回，黑眼位全無，煞是麻煩。黑❷提劫時白③如急於連回則不好，黑頓時可施展手段，黑❹叫吃是很好的一手，白⑤只好提劫。白⑦長出，下一手如占到8位，黑左上角不活，這可是大事。黑❽粘，同時準備9位破白眼位，不破白不破，黑❿提回，白⑪不能粘，如粘，黑⑫叫吃，白如敢再提子，黑⑭撲入。白也很麻煩。

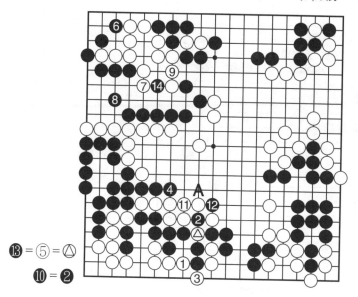

13 = 5 = △

10 = 2

圖11-2-2　參考圖一

參考圖二： 那麼白③不連回，而是在3位要劫，黑如不應，那麼白就5位吃下黑左上角，黑損失也很大，黑當然不肯嗎？不，黑❹接上了，白二子仍然存在渡回的可能。

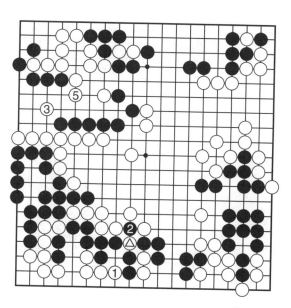

4 = △

圖11-2-3　參考圖二

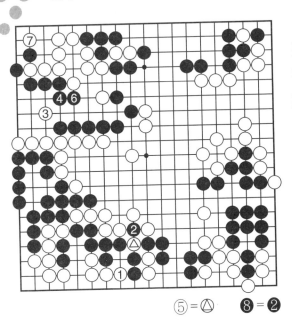

⑤＝△　　❽＝❷

圖11-2-4　參考圖三

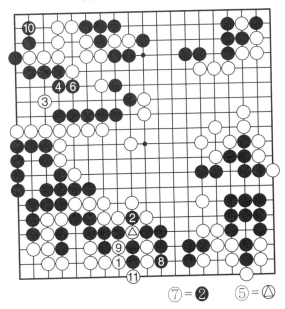

⑦＝❷　　⑤＝△

圖11-2-5　成功圖

參考圖三：白③要劫的時候黑❹不願被吃下，這樣下可能好一些，好一些也不容易。白⑤要回劫，但在剛才白要劫的地方黑又可以製造一個劫材，那就是黑❻，這令白防不勝防，白⑦如應，則黑❽提劫，白⑦這樣好嗎？

成功圖：白7棄子是妙手，不好下時棄子是訣竅。白⑦粘上後黑❽打吃也是經過考慮的。白⑨叫吃時黑❿脫先，不好，下邊一塊被吃也很大，但黑❿不脫先又能怎樣？提白二子？

透過打劫，白吃下了黑十八子，黑只吃了白十一子，大家都帶虛空，但白稍為好些。這就意味著局勢向白方傾斜了。

第三型
一點不放過

基本圖：白左中大龍還沒有活，要做活它並不困難，白兩眼活甘心嗎？在活之前運動腦筋，左下的三・3一顆子就此讓黑吃進，是不是有點可惜？白角如果出棋，那麼黑反而受攻，白三・3一子該如何動出？

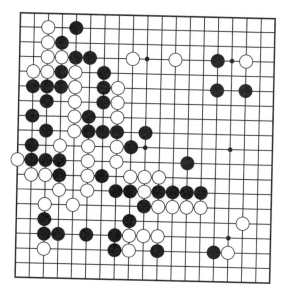

圖11-3-1　基本圖(白先)

參考圖一：白要活棋並不難，白①直接刺，一針見血，黑❷必須粘，否則白2位沖，黑難以收拾。接下來白③再刺，黑❹還是同樣必須粘，白⑤做眼，這塊棋輕鬆就做活了。輕鬆是輕鬆，但令人失望。

這是普通的想法，高手是不會這樣下的，高手會怎麼下呢？

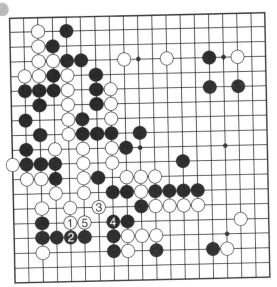

圖11-3-2　參考圖一

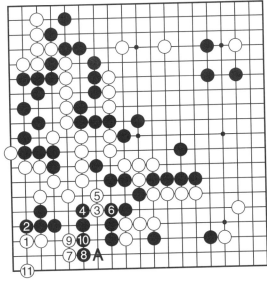

圖11-3-3　實戰圖一

實戰圖一：高手會下白①，對黑發起進攻，反守為攻，反過來要殺黑。

實戰中黑❷擋下了，不讓白托過，這一手有待考證。白③氣勢洶洶地要斷開黑數子，在白活棋前，這幾子是棋筋，不能讓白吃去。白不會輕易罷手，白⑦飛，下一手A跳十分厲害，黑❽不得不擋住，這是無可奈何的事。白⑨長起又是先手，黑❿又不得不下，否則白10沖，勢不可擋。白⑪回頭將角做活，黑一下子不行了……

外邊形成黑白的對殺，黑下一手會下哪裏？

參考圖二：黑下一手應該是黑❶扳，

這裏是要點。

黑如❺、❼扳粘，則白⑥、⑧活角，黑❾扳時白打劫漂亮，白⑭要劫形成與實戰差不多的局面。這意味著白成功了。

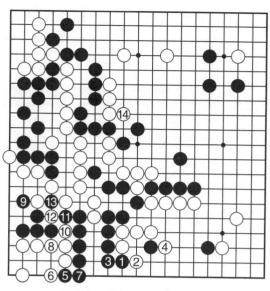

圖11-3-4　參考圖二

實戰圖二：白④後黑A沖，白B擋上後黑❺拐，這些都是必要的。白⑥跳下引起了劫爭，劫真是一個謎，有時好，有時壞⋯⋯黑抓住了這個機會，也是最強的手段，黑❼挖後❾做劫，寸步不讓，黑⓫沖，這裏連上白右邊幾子，白非常為難，黑⓭提子後輪到白棋要劫，全盤看起來白沒有好的劫材，但

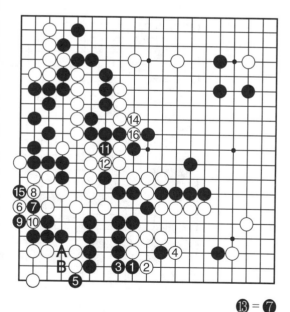

⓭ = ❼

圖11-3-5　實戰圖二

白⑭別出心裁，在看似無劫材的地方弄出一個劫材。黑⓯提子後黑大龍無恙，但白⓰斷後黑損，可以說白成功。白⑭功不可沒。

左下角誰先動手誰好，這是暫時的結論。

參考圖三：當初白①立下的時候，黑❷擋可行嗎？讓一點又何妨？如果白③托過，那麼黑很好下，黑❹沖，後❻扳，白⑦不得不粘，不然黑7位叫吃，白也很麻煩。

黑❽大跳後一邊對中上五子施壓，一邊擴大自己的模樣，黑顯優勢，但這裏白③可能在❷下一路扳，黑肯退讓嗎？退讓可以，肯定。黑只要爭得先手，在8位跳，足以挽回損失，一個角，十幾目而已。

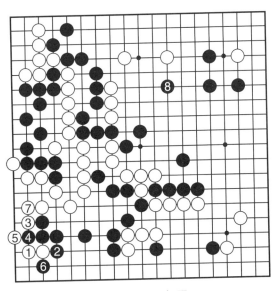

圖11-3-6　參考圖三

第四型
毫髮間

基本圖：戰鬥的焦點在左上，黑下一手千萬要小心，不可下隨手棋，如果下了一步對方可以不應的棋，被對方反過來先動手，那就失敗了。本型正是由於黑的不當，被白棋抓住機會，一舉獲勝。

圖11-4-1　基本圖(黑先)

成功圖一：黑❶應該先接起來，白如一心想殺黑，白②尖必不可省，接下來白④有兩種下法，如圖，白④扳是一種，但黑❺可以斷，極其厲害，白⑥如7位叫吃，黑粘上後既可雙叫吃，又可⑩連回，白不行。白⑥只有如圖退，白⑩斷，想殺黑棋是辦不到的，因為黑⓫擠入後，以下A、B兩點必得其一，白A如粘，黑B斷，白C時黑甚至可棄去四子。

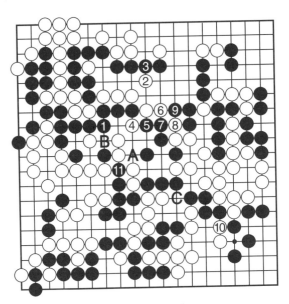

圖11-4-2 成功圖

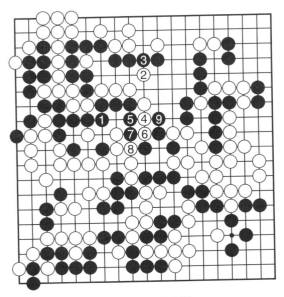

圖11-4-3 成功圖二

成功圖二：白④直接沖下也是一種下法，變化多多。黑❺就貼著走，不求變化。白⑥、⑧斷開白後黑❾粘，白④、⑥等七子被吃下，黑大豐收，但白有下圖的下法。

成功圖三：白⑥不長多一手，而是扳，黑執意要吃白，白高興還來不及呀。白⑧既斬草除根，又取得連接，黑❾還夢想斬盡殺絕。白⑫斷，黑如夢初醒，後悔還來得及，真的來得及。看❸！

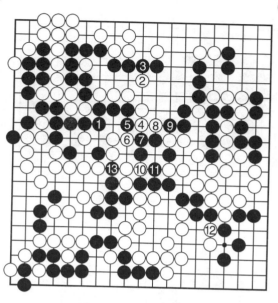

圖11-4-4　成功圖三

失敗圖：黑❶接上也沒有用，至白⑥，黑仍不行。

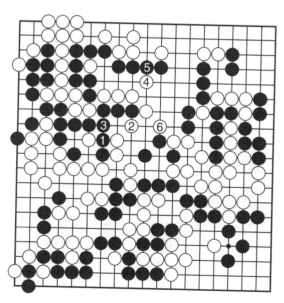

圖11-4-5　失敗圖

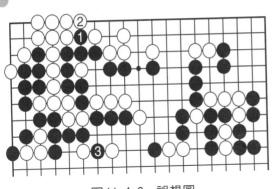

圖11-4-6　誤想圖

誤想圖： 黑❶沖，以為這是絕對先手，白②擋上後黑❸虎，這樣黑的目的就達到了，黑以為只有如此，萬萬沒想到在這狹小的空間白還有另一手。不要以為對方只會給你牽著鼻子走。

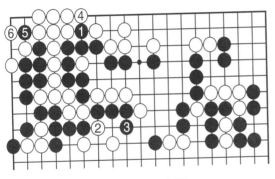

圖11-4-7　實戰圖一

實戰圖一： 白②斷，這是致命的一手，白④再回頭補上，白②斷後黑左上角只有靠打劫來決定死活了。誤想圖的黑❶太大意了，這裏本來可以不用打劫的。

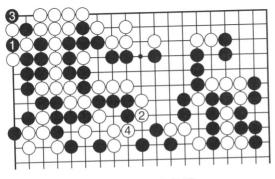

圖11-4-8　參考圖

參考圖： 接實戰圖。黑❶提子，這裏說的提子可不是你吃的「提子」喔。白②要劫，黑❸應該提子才對，可是黑……

實戰圖二：黑
❸叫吃無可非議，
但接下來的黑❺太
不好了，白⑥提子
後對黑❼理也不
理，相比起來，這
裏太小了。白⑧提
子後上邊已活，而
黑大串被吃下，勝
負立判。

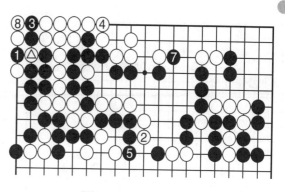

圖11-4-9　實戰圖二　　⑥＝△

糾正圖：實戰
圖二中黑❼犯了一
個大錯誤，應該在
本圖7位斷要劫才
對。

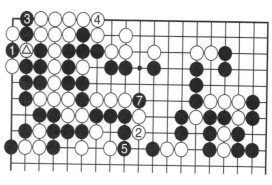

圖11-4-10　糾正圖　　⑥＝△

第五型
劫的魅力呀

基本圖：黑哪一塊棋還沒有活淨？
上邊一大塊白還有攻擊的可能嗎？談到
造劫，許多讀者都會會心一笑，是嗎？
那麼該怎樣來造劫呢？

參考圖一：白①長出好嗎？黑❷當
然要護住自己的斷點，不然豈不吃虧！白③走象步時黑❹連
回，白⑤也保護白③一子不會被吃。護來護去為什麼？只為
切斷與吃否。

圖11-5-1　基本圖（白先）

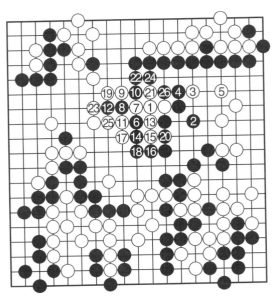

圖11-5-2　參考圖一　㉗＝❽

黑❻想吃住白①等二子能辦得到嗎？黑如想吃子只有❽扳，黑❿斷，白看來有一點危險，但白也有白的辦法，白⑪叫吃，在棋看來不好下時叫吃對方是一種技巧，對方只有長出吧？當然，不要叫吃廢子，而是要叫吃非廢子。白⑬叫吃，白的意圖是要將黑❽、❿二子吃下，黑也看到了這一點，但沒有辦法，只好讓白⑬、⑮連沖，黑⓰退則白沖斷，黑仍然不行。白終於爭到了⑰的叫吃，然後19位貼住黑棋，黑❽、❿二子只有犧牲了。手數雖多，但計算並不複雜。

參考圖二：白③
不準備斷開黑棋，而
是在角上扳一手，要
一點小便宜，黑❹不
敢大意，如果形成打
劫活，會增加負擔。

白⑤立下後也是
一盤棋，但白有所不
滿。

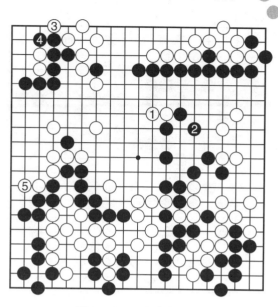

圖11-5-3　參考圖二

實戰圖：白①
併，這才是棋的精
華，勝負爭，逼黑開
劫，黑❷只好叫吃，
在3位扳更差，不能
考慮，這個劫白敗只
是失去幾子，而黑敗
則輸棋了，差別太大
了。

白⑤是一枚劫
材，黑❽也是一枚劫
材，但白⑪斷卻可以
產生好幾個劫材，這
個劫，黑恐怕打不
贏，那就意味著白成
功了。

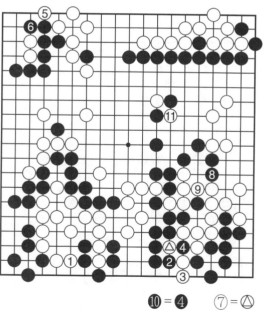

❿ = ❹　　⑦ = △

圖11-5-4　實戰圖

圖11-6-1　基本圖(黑先)

圖11-6-2　失敗圖

第六型
無中生有

基本圖：黑在這裏怎樣弄出劫來恐怕不易想到，全盤無劫呀，黑當然不是馬上開劫，而是製造了一個劫，製造這個劫很講功夫，黑的想法值得借鑒。

失敗圖：黑❶粘，不夠強烈，白②可以將殘子連回去嗎？黑❺是最後的機會嗎？這一手也沒有什麼不好，問題出在黑❶。

黑❶應該怎麼下才好呢？雖然中盤快要結束了，但也不能輕心大意。黑現在有一舉致勝的招法，在哪裏呢？如圖，白⑥托後黑沒有機會了。

實戰圖：黑❶連扳是妙手，白如棄去三子，那麼對官子而言是失敗的。白②叫吃是必然的反擊。白④叫吃時遭到了黑❺強有力的出擊，絕！白⑥如下在7位，見右圖。

如圖，白⑥提子，但黑❼叫吃是黑得意的一手，白不能粘，否則黑A叫吃，白不能兩全，只好在8位粘上再說，黑提子後對黑非常有利。

成功圖：白⑥粘上則黑❼叫吃。白⑧不長出來則黑8位叫吃，白在這裏只能做出一隻後手眼，必敗無疑。如圖，白⑧長出，是準備打二還一，但這樣下能行嗎？黑❾繼續叫吃，白終於如願以償地爭

圖11-6-3　實戰圖　　❾=❶

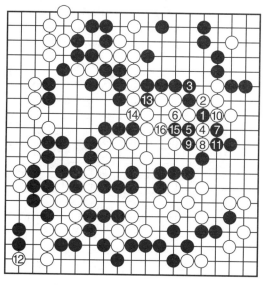

圖11-6-4　成功圖　　⓱=❶

到白⑫托，但上邊真的有一隻眼嗎？

黑❸沖是關鍵的一手，白⑭只好連，否則被黑14位斷下空不夠。黑⓱提子後白在這裏一隻眼也沒有，令人太失望了。除非早先白捨棄②、⑩等五子。

第七型
頑　強

基本圖：白下邊大龍僅有一隻眼，與上邊大龍對殺氣又不夠，該如何是好？講到劫，相信有一些讀者一定有了主意，是的，劫是圍棋中奧妙的東西，成功是它，失敗也是它，不得不令人好好思索和玩味。

圖11-7-1　基本圖(白先)

參考圖一：白①扳起，十分頑強，黑❷併，錯失良機，黑❷究竟應該下在哪裏？黑❹沖是當然的一手，白⑤在一線

渡過，白⑦上扳，這樣黑白終於形成一個劫，黑❽立下與9位叫吃區別不大嗎？白⑪叫吃後雙方劫爭，白有 A、C、D 等劫材。黑❽還是下9位的好。

圖11-7-2　參考圖一

　　參考圖二：黑❷應該緊緊地接上，白③跳入角內，黑❹沖後❻夾，白如⑦扳起，黑❽立下，白不行了。白只有這樣下了嗎？

圖11-7-3　參考圖二

　　參考圖三：白⑦一路下扳好，黑❽叫吃後雙方形成劫爭，但黑❻下得不好。白可先粘上其中任何一個劫，再來打另一個劫。

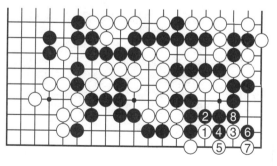

圖11-7-4　參考圖三

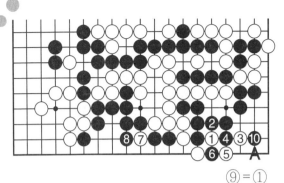

⑨＝①

圖117-4-5　實戰圖一

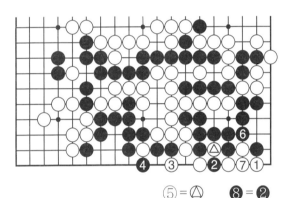

⑤＝△　　⑧＝❷

圖11-7-6　實戰圖二

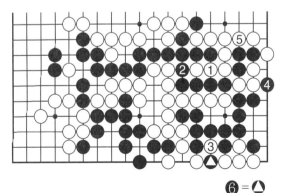

❻＝△

圖11-7-7　實戰圖三

實戰圖一：黑❻應該提子，白⑦斷是造劫材的手段，這樣還有一個劫，黑❿只好夾，讓一讓，不讓不行啊。白如❻粘，黑A立下，白活不了。

實戰圖二：白①只有再下扳，白下得非常頑強，白③又是一枚劫材，白⑤提回後黑❻叫吃不得已。白有兩處劫，總要粘一處，如粘2位也是可行的，白粘7位當然也可以。黑白雙方在此勾心鬥角。

實戰圖三：上圖黑提劫後白在本圖1位要劫，好歹這也是一個劫材，黑❹叫吃又是一個劫材，黑❻提後白又會去哪裏尋劫呢？

實戰圖四：白①要劫，白提子後黑沒有劫可以要了，只好在4位讓步，白⑤粘上後黑❻過急，這裏還可以拼氣活下來的。白⑦叫吃後黑一大串被吃，這裏本來是可以雙活的。

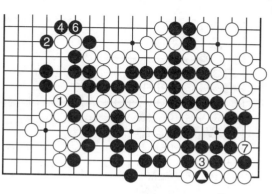

圖11-7-8　實戰圖四　　⑤＝△

第八型
不打劫

基本圖：能不打劫而戰勝對方當然最好不過，不過這需要準確的計算和巧妙的下法，本型白的下法值得欣賞，能在實戰中下出最好不過。

參考圖一：白①夾並不是不可行，然而白棋想吃住上邊黑子，這種想法就

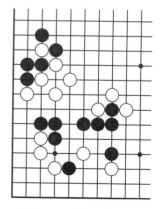

圖11-8-1　基本圖(白先)

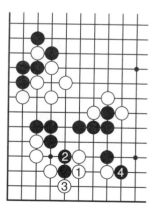

圖11-8-2　參考圖一

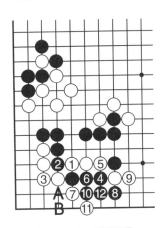

圖11-8-3　實戰圖一

圖11-8-4　參考圖二

不行了。黑❷退，這是基本的下法，白③渡過，防止黑將白一分為二，黑❹扳下，白已很難對付上邊的黑棋。問題出在哪裏？

實戰圖一：白①斷下黑三線的一子，看似要吃它，其實白準備分開黑，準備吃黑一塊，黑❷當然要斷，如果不斷，則出不了棋，棋從斷處生嘛！白③粘，這裏不粘被黑佔據白吃不消。白③下A位似乎也可以。

黑❹下扳是好棋，如❻長，白4，黑不行。白⑤斷，與黑戰鬥，這太漂亮了！黑❻粘上二子，也開始戰鬥，雙方在這裏都不甘示弱，十分精彩。白⑦扳，這是唯一的一手，其他下法都沒有這一手妙。黑❽叫吃也是唯一的一步棋，「雙唯一」。白⑨長出，這樣①、⑤等三子將來就可以打出了，而且⑨長後瞄著12位吃黑，黑❿扳下，這一手既補好⓬的斷點，又準備吃白⑦一子，雙方都是一子二用，妙。白⑪叫吃，將來黑A位叫吃，白B位可以反叫吃，黑⓬粘上後告一段落。

參考圖二：接下來白①如拐，那麼打劫勢在必行，黑❷叫吃，按上圖黑A白B的下法進行，但白沒有這麼下，本型白一直避開打劫，卻取得了勝利，確實不容易。

實戰圖二：白①打出，白③跟著再打出，然後白⑤粘上，這樣白三子就溜出來了。黑❻扳不是好棋，黑想吃角的心情是可以理解的，但黑顧及到了自身的安危嗎？

白⑦擋上，將黑包圍，黑❽、❿提子，白⑨叫吃，也不與你打劫，然後 11 位擋上，黑如將❻一子粘回，擔心 A刺，索性黑⓬叫吃，看白以後的下法，這有一定的風險。

參考圖三：白①如長出，正中黑下懷，黑叫吃，命令白長出，然後黑❹拐頭，白粘上後黑虎，不是做劫就是渡過，這不是白所希望的。白太急於出動了。

實戰圖三：白不長出，在 1位併，這真是藝高人膽大。白③堅決不讓黑渡回，黑❹要提，上邊關係死活，這裏就不提了。

白⑤立下，準備做活這塊

圖11-8-5　實戰圖二

圖11-8-6　參考圖三

圖11-8-7　實戰圖三

棋，白⑦擋上，忘乎所以了，黑❽不得不叫吃，否則白8長出，黑下邊數子成打劫活。

參考圖四：按理說，白該1位做活了吧，這樣黑❷如將白一子吃下，白③虎是好手，但黑❹擠後黑❻撲入，又成打劫，這又是白所不希望的。

實戰圖四：白①點入，不顧自身角上的死活，這令人吃驚。黑❷選擇立下，白③粘不可省，黑❹吃下一子時白不是像上圖一樣與之開劫，而是在5位團，白⑦擋上後黑❽還想開劫，白⑨粘上，就是不打劫，看你怎麼辦!?白⑪提子後變化如下圖。

實戰圖五：黑❶是刀五的要點，但刀五有八氣，氣很長，而且黑下邊不入氣。黑氣不夠白長，不行了。

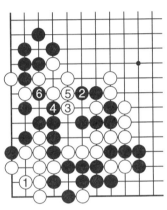

圖11-8-8　參考圖四

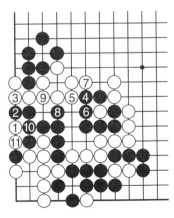

圖11-8-9　實戰圖四

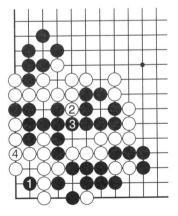

圖11-8-10　實戰圖五

　　這塊棋白儘量避開打劫，採用不打劫的戰術，實在高明，且最終勝利了。不能不令人嘆服。

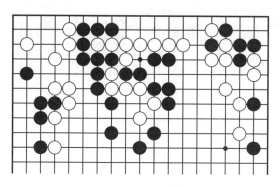

圖11-9-1　基本圖(黑先)

第九型
不可思議

　　基本圖：憑感覺，誰敢說右上角黑四子還有生還能力？但透過計算，卻發現真的有棋，看來感覺和計算還真有點矛盾。

　　實戰圖一：黑❶虎是萬里長征的第一步，白②當然不會坐視不理，任由黑在角上做活。黑❸扳，避免白②一子渡回，且是先

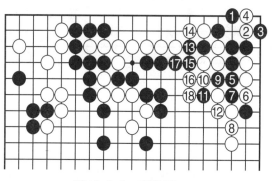

圖11-9-2　實戰圖一

手。以下黑❺、❼、❾一路衝殺，但均被白化解。黑攻是有目的的。

　　白11叫吃，這是出棋的地方，黑打算幹什麼？白必須看清楚。白⑭在二線叫吃，正確，黑⑮長出則白再叫吃，黑⑰連回後白⑱叫吃，黑⑪被枷死了。這個故事就結束了

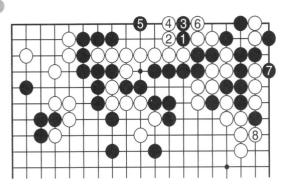

圖11-9-3　參考圖一

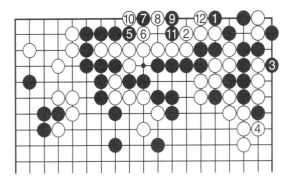

圖11-9-4　實戰圖二

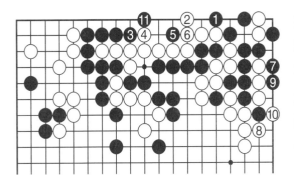

圖11-9-5　變化圖

嗎？

接下來黑有什麼棋？

參考圖一：黑❶如隨手斷開白，想這樣出棋是不可行的。黑❸立下也沒有用，黑❺只好破眼，黑❼扳後鬥氣黑應該不行。

實戰圖二：黑❶扳，這樣就有了一個劫，真是美妙。實戰中黑❸、白④交換後黑❺長進來，不懷好意，白⑥不能不擋了，否則氣更短。黑❼扳，黑❾趁勢叫吃，白⑩提後劫爭不可避免，黑⓫長起，白只有一個眼，白⑫擴大眼位，盡力長氣。

變化圖：黑❶扳時白②如虎，黑

❺可以先刺一手，以下❼、❾與上圖差不多，然後黑⓫扳，白氣也很緊，這裏仍然是有棋的。

　　實戰圖三：黑❶粘，吃住白角上二子，黑❸再送吃一子，造出一個打二還一，黑❺叫吃，白已不能粘了，只好在 6 位提，黑❼提回，在此形成一個劫，黑❾提子後白氣更緊。

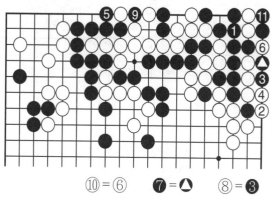

⑩＝⑥　　❼＝⓵　　⑧＝❸

圖11-9-6　實戰圖三

　　黑在看來沒棋可下的地方利用劫來與對方對殺，不能不說這是一種本領。

第十型 正面作戰

　　基本圖：下面的黑空太大了，白只有寄希望於殺掉上邊的黑棋，那麼該怎麼動手呢？就算形成一個劫活，也好過沒有劫活。

圖11-10-1　基本圖(白先)

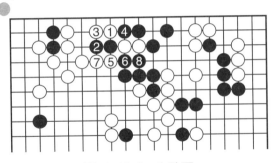

圖11-10-2　失敗圖

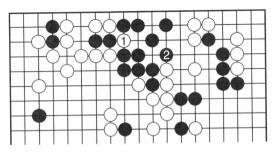

圖11-10-3　失敗圖續

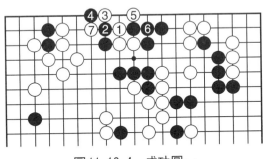

圖11-10-4　成功圖一

怎麼弄出劫活呢？

失敗圖：白想殺死黑棋，在1位扳，這可行嗎？黑❷退完全可行，白不能4位粘，否則黑❸拐，將白四子吃下，白③只好繼續爬。這時候黑❹必須將白二子吃下了，讓白連上則黑遭滅頂之災。白⑤扳出是要使這裏成為假眼。黑❻斷兼叫吃是最強應手。黑❽提白二子，以下變化見下圖。

失敗圖續：白①撲入，希望黑❷提白①一子，然後白占2位，黑僅有一眼，但黑看穿了白的陰謀，在2位做眼，這樣白雖然可以吃下黑二子，但整體作戰失敗。

成功圖一：白①拐，是不是下錯了？黑❷夾後白僅有三氣，怎麼鬥得過黑❷等二子？黑❷等二子有四氣呀。且慢，請看白在這裏施展妙手：白③一路扳，黑❹如著於7位見下

圖。本圖黑❹扳下叫吃，以為白只有粘上，沒想到白下出了5位的妙手，黑❻只好粘上，這裏被白提子，右邊白一路扳仍是一個劫。白⑦叫吃，這樣黑棋無端弄出一塊劫活，很是失敗。

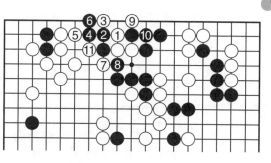

圖11-10-5　　成功圖二

成功圖二：黑❹不想做劫，在4位退，這樣如能真的避開就好了，但白不會輕易讓黑得逞。白⑤頂，妙，要黑著於6

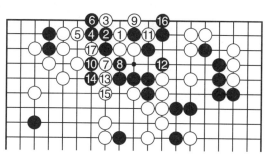

圖11-10-6　　成功圖三

位斷開白的聯絡，然後白⑦扳出，仍然要和黑打劫，黑❽只有斷，如著於⑦左一路，白可下一路叫吃。白⑨叫吃，這裏仍然是白做劫所在，黑❿粘上後，仍然是一個劫活的棋。白算度精準。

成功圖三：成功圖二的黑❿不粘，而是叫吃白⑦一子，那麼會形成不打劫的變化嗎？

白⑪提子，這樣白有了一隻眼，黑⓬雙虎是極力的抵抗，不容易啊！白⑬趁勢逃出來，黑沒有辦法，只好14位繼續叫吃，黑⓰立下，準備殺白，但白立刻在17位撲了進去，打劫仍然不可避免，黑躲也躲不過打劫。劫？劫！

　　成功圖四：黑❷不夾，而採用了尖的下法，這種下法又
會帶來什麼樣的變化？白⑤一路托是妙手，接著白下出了7
位扳的棋，黑連做劫的機會都沒有了。

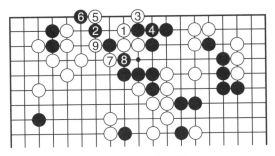

圖11-10-7　成功圖四

十二、吃棋殺(一)

**第一型
氣數之爭**

基本圖：白五子被困在黑陣中，怎麼樣才能吃住黑方的棋而突出重圍呢？這裏有氣的關係，白如何創造黑氣繁而逃出或吃棋呢？

參考圖一：白①壓，試探黑的應手，黑❷如扳則上當了。白③斷，要求在A位打出，黑❹不得不在此長出，否則白就沖出來了。接下來白⑤斷是手筋，不要猶豫不決，該出手時就出手。白⑦叫吃時黑接不歸，白棋由吃棋逃出來了。這樣就認為白可以成功了嗎？黑❷有另外的下法嗎？

失敗圖一：白如下不出手筋，只會①、③叫吃是不夠

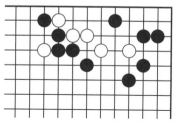

圖12-1-1　基本圖(白先)

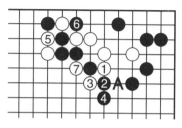

圖12-1-2　參考圖一

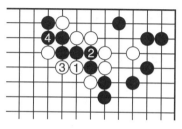

圖12-1-3　失敗圖一

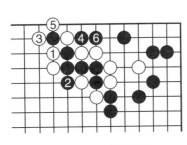

圖12-1-4　失敗圖二

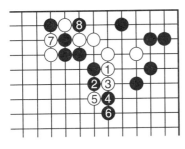

圖12-1-5　失敗圖三

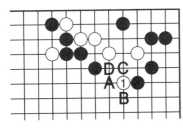

圖12-1-6　參考圖二

的。黑❷、❹粘上後白毫無作為。白的下法屬於極低水準的下法。下棋要瞻前顧後，只會一味地叫吃，到頭來只會失敗。

失敗圖二：白①在這裏叫吃行得通嗎？白認為這樣下也可行。但黑❹、❻叫吃後將白數子吃下，白不覺得吃虧嗎？白由於失敗圖一犯了次序上的錯誤，已經不好辦了！

失敗圖三：參考圖一中黑❷不應急於扳住，而應在本圖2位退，雖然只是簡單地退了一手，意義已發生了極大的轉變，質的改變！這樣白還是只有③、⑤的沖斷嗎？這樣下已經不行了。白⑦斷時黑❽叫吃，這回不存在吃接不歸了。白數子難道就這樣白白犧牲了嗎？

白難道沒有辦法吃住對方的棋嗎？要拿出本領來。

參考圖二：白①改在右邊壓才能有所作為，這是手筋，有此一手，便可救出了嗎？黑A夾則白B長出，黑C只有斷開，否則白將全部逃出。黑先C扳，結果也是一樣。白①後不會輕易死去，接下來白有手段。請看……

參考圖三：上圖的繼續。黑❶只好粘上再說。這裏被白佔到則白連通了。白②叫吃後4位斷，這樣究竟行不行？將形成與參考圖一相似的情形。黑❺長出是極具誘惑力的一招，但並不好，白⑥如接上則上當了，黑❼叫吃，以下形成對殺，但白⑥不好，白可以避開對殺。白⑥是有機會吃接不歸的，但黑❺可直接在7位叫吃。

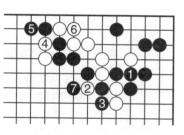

圖12-1-7　參考圖三

參考圖四：黑無論走A或B，白都應當C位吃黑接不歸。這樣可行，但其中參考圖三中黑❺有變。圍棋就是這樣子，變來變去，要考慮周全並不是一件容易的事。

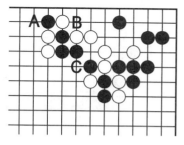

圖12-1-8　參考圖四

參考圖五：黑改在1位叫吃，這樣參考圖二的白①也起不了作用了。白②為了避免對殺在2位叫吃，但擺脫不了被吃的命運。黑❸叫吃後5位爬回，白大部分子力仍然被吃下，這一下白頭大了，白⑥只好挖入，試圖與黑拼氣，但黑❼、❾應對正確，小心翼翼，白⑩夾時黑⓫長，白不行。白僅僅差了一氣，那麼開動大腦，可能會想出對策。可能……

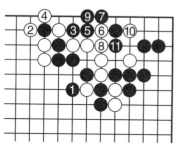

圖12-1-9　參考圖五

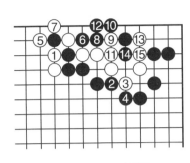

圖12-1-10　正解圖一

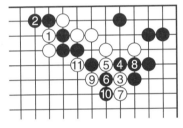

圖12-1-11　正解圖二

正解圖一：白①應該先斷，這是在經歷了磨鍊後得出的正解。黑❷壓，看白下5位還是6位，想改變命運。這時，白③先虎一下是要點，這是計算的成果，以下可以看到它的作用。黑❹擋後如參考圖五進行，但由於有了白③，黑⓮長時白⑮可以吃下數子。一步棋改變了成敗，這在下棋中也屢見不鮮。

正解圖二：白①斷時黑❷如併一手，白可照前述方法吃黑接不歸。

先斷還是應該先壓將產生兩種截然不同的結果。

```
第二型
小　心
```

基本圖：白可以吃哪裏的黑子？這大概是天方夜譚，但白可以創造機會嘛。怎麼創造機會你懂嗎？斷可行嗎？本題創造的機會可說是絕妙的一手，製造了三叫吃，黑厚勢強大，如何瓦解它？

失敗圖一：白①、③希望做劫來吃棋，但是漏看了黑❹的好手，白⑤粘和黑❻叫吃就不必說了。白接不歸。失敗的原因在於白③，這一手下得非常不好。

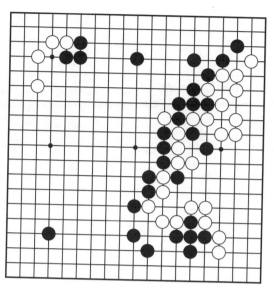

圖12-2-1　基本圖(白先)

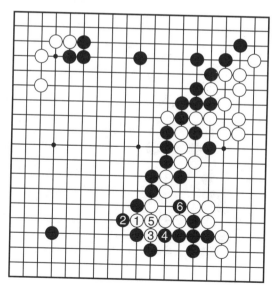

圖12-2-2　失敗圖一

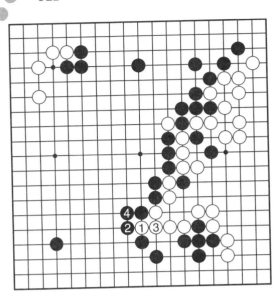

圖12-2-3　失敗圖二

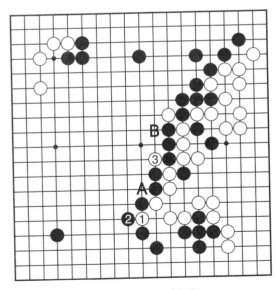

圖12-2-4　正解圖

失敗圖二：白①挖是創造吃棋的好機會，但白③粘太沒有思想了，叫吃就一定要粘上嗎？黑❹粘上後白什麼辦法也沒有了，但較上圖還是強了一些，沒有送子給對方吃。

正解圖：白①挖，相信99%的圍棋手都會在2位叫吃，白有什麼棋嗎？但是當白③斷上去的時候，相信黑的臉色都變了，還有這樣的事！

在半生半死的棋子幫助下去吃棋恐怕不是那麼容易想到。

白③後白A、B必得其一，白達到了吃子的目的。繼續努力吧，向勝利衝擊。

基本圖：本題有一定難度，黑殺白浪不容易，白棋在聯絡上有問題嗎？黑的殘子有什麼作用？白哪裏存在問題？黑如何順水推舟？在中間黑舨弄出些什麼花樣？

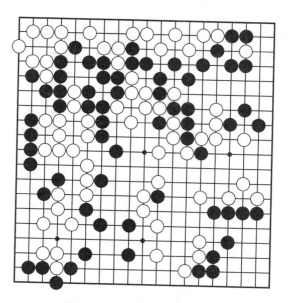

圖12-3-1　基本圖(黑先)

參考圖：黑❶尖，是不易發覺的妙手，以下有什麼手段你明瞭嗎？白②擋，白不會輕易放棄，不見到最後的一招，誰都不會輕言放棄。❸、④、❺、⑥沒有其他變化。黑❼叫吃是黑預謀已久的一手，然後黑❾沖，白如沖出則正中黑意，黑叫吃，白⑧、⑩數子被吃下。根據本圖就能說黑成功了嗎？白其中的某一手有變化嗎？如果有，是哪一手？

第三型
妙

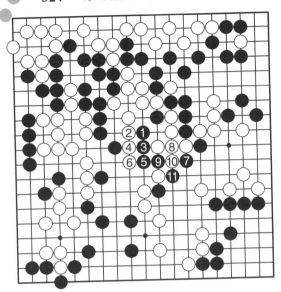

圖12-3-2　參考圖

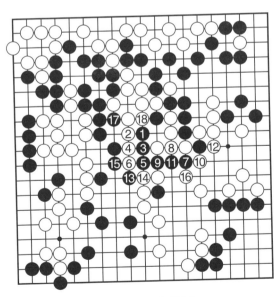

圖12-3-3　失敗圖

失敗圖：白⑩叫吃一子是好手，至於能否逃出是另一回事，至少不會集體送死。以下黑⑪叫吃必然，沒有第二手，白⑫提後黑不行，如圖黑⑬扳出，想強殺白數子，則白⑭可以斷，當黑⑰叫吃時白切不可隨手粘上，那樣白將被吃，應改為白⑱叫吃，黑接不歸。參考圖的變化由於白⑩的變招而不行了，像這樣的事還很多，要成功得出正解不是那麼簡單。

正解圖一：黑❺不長出來，而是先叫吃，這有什麼不同的呢？順序不同。次序在圍棋中是很重要的，白⑥接上，因為白方沒想到黑❼絕妙的一挖，神來之著。以下只能眼睜睜地看著黑❾、⓫將白②、④等數子吃下。由於黑❼下得太絕妙了，白防不勝防，輸了也沒辦法。那麼白⑥有變招不被殺嗎？

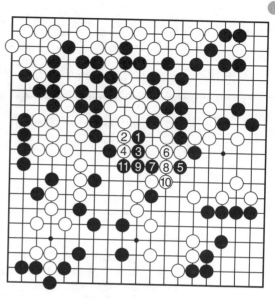

圖12-3-4　正解圖一

正解圖二：白⑥意識到了危機，在6位粘，雖然黑❼提子帶響，但白方總算連回去了，白⑧不得不在此落後手連回，但黑❾一沖，白潰不成軍。白右邊想活棋實在太難了，黑勝利在望。

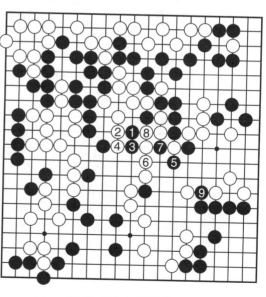

圖12-3-5　正解圖二

白還有最後一招——做劫。能成功嗎？

正解圖三： 白⑥做劫，但白陣中的三顆黑殘子恰好起到作用，黑一直叫吃，黑❼剛好還有兩口外氣，這是不可多得的兩氣，少一氣都不行呀。❾又恰好打上，實在是太巧妙了，太恰到好處了。黑⓫叫吃，沒有比這更爽的了。白做劫的手段也遭到了否定，看來黑的下法是成功的，經得起考驗。妙啊！

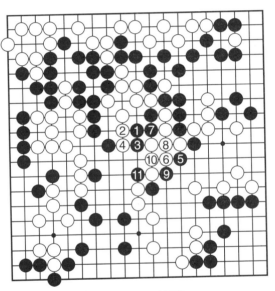

圖12-3-6　正解圖三

**第四型
醒悟已晚**

基本圖： 白中下五子如能吃住，則黑大佔優勢，黑的一系列下法存在偶然性，白實戰中下得不好，給了黑棋機會。

圖12-4-1　基本圖(黑先)

失敗圖一：黑❶扳，期望白B扳，黑2退，但這是不可能的，白②夾是手筋，以下黑A白B，黑B白A，黑不行。不能把對手想得太弱，對手也會下出令你想不到的手段。

圖12-4-2　失敗圖一

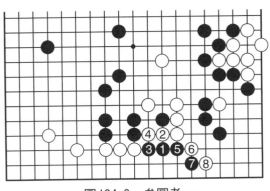

圖124-3　參圖考一

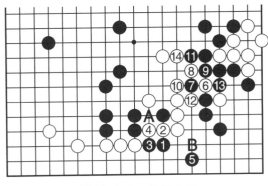

圖12-4-4　參考圖二

參考圖一：黑❶似是而非，既想斷開白方又想確保自身安全。白②拐即可應付，黑❸若長進來，白④斷不可省略，這將形成搏殺。黑❺爬，這一手極須商量，失去變化，當下第三手，即❼，事情就是這麼奇怪，下第一手與下第三手的差別竟然這麼大，大到讓你吃驚，這要看下圖。如圖，白⑥、⑧連扳後黑不好辦，這對白非常有利。

參考圖二：黑❺飛，白在下邊沒有手段了嗎？白B是值得考慮的一手。白⑥扳是局部好手，白⑧連扳是連發好手，黑❾粘，及時回頭，以下白⑫、⑭後這塊棋並不那麼好殺。由於存在A、B的手段，白一連串的下法還是起到了一定的作用，恐怕還是要打劫。

實戰圖：黑❶沖，俗手，但卻有用。白②必擋無疑，這裏沒別的下法，別的下法也無用，如A飛，則②頂。黑❸

沖，看白的態度，否則4位扳出，以下❺、⑥一樣，白還不明就裏，黑❼挖，兇相畢露，這一下白難辦了，為時已晚？白⑧是最後的敗招，這裏還有希望做活的，如在A位立。黑❾叫吃，一切已經難以挽回了。黑抓住對方不肯棄子的弱點，在最後亮出殺招，一舉吃下白中腹數子，白下得不好。

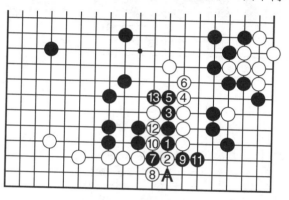

圖12-4-5　實戰圖

第五型
又是征子

基本圖：征子雖然簡單，但如運用得當，卻能收到意想不到的好處。哪裏可以征子浪明顯，但接下來如何收手是不是個問題？

圖12-5-1　基本圖(白先)

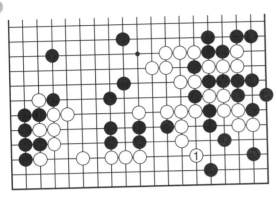

圖12-5-2　失敗圖一

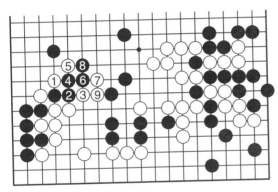

圖12-5-3　正解圖一

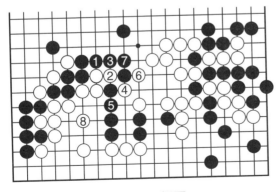

圖12-5-4　正解圖二

失敗圖一： 白在1位尖，這樣保持聯絡，過於簡單，白有極好的機會吃下黑中間幾子，這不是更好嘛。

正解圖一： 白①、③、⑤、⑦一直征吃，黑白均沒有其他變化，白⑨粘，看黑走哪裏，以下黑有幾種變化，分別介紹。這樣能吃住黑中下部嗎？

正解圖二： 黑❶壓，那是看輕底下幾子了嗎？白②可以跟著拐，仍然想吃棋，黑❸壓，那是徹底放棄了，白④叫吃後，白⑥叫吃，白⑧虎，吃下了黑方一片子。失敗圖的白①也就

省下來了，黑這樣下甘心嗎？

黑有其他辦法逃出來嗎？

失敗圖二：黑
❶圍是狡點的一
手，但也逃不過好
獵人的槍吧！白
②、④、⑥叫吃後
再8位尖，黑徹底
結束了？對方變招
了，己方也要跟著
變，不然，是不行
的，不可忽略了黑

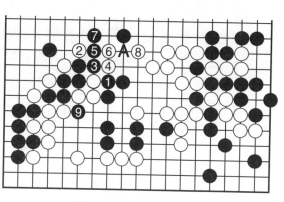

圖12-5-5　失敗圖二

❾的叫吃！白②當3位叫吃後A靠！

正解圖三：黑❶併又當如何？這一手看來頗難對付，白
②壓，看黑捨不捨得，黑❸如虎，白④、⑥、⑧叫吃後⑩
沖，黑不行。黑變了幾次，但都被白輕易化解了，黑在這裏
真的沒有手段嗎？也許是還沒發現吧？

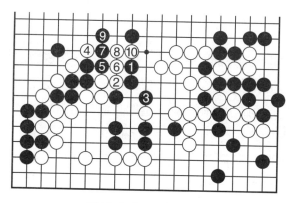

圖12-5-6　正解圖三

<table>
<tr><td>

第六型
飛跳用

</td><td>

　　基本圖：殺棋並不是一件容易的事，黑自身也很薄弱，哪裏可以下出好棋？白右下一團正是攻擊的目標，黑可以在那裏封鎖白棋，黑白如形成對殺那稍微有一點遺憾，舷沖斷嗎？你想得出來嗎？

</td></tr>
</table>

圖12-6-1　基本圖（黑先）

　　參考圖一：黑❶壓，企圖採用組合拳，黑❸將白封鎖，但自身存在斷點，以後會說。白④托是延氣？還是做活、連通？白⑥退後做出一個大眼，這對殺氣非常有利。以下白⑧沖，為什麼要沖？對了，防黑緊急時 A 沖。白⑩夾，黑白對殺對白有利，這樣下黑恐怕不行。白⑩以後黑被斷開，想殺白棋反而被白棋包圍，黑用本圖的手段殺不了白方。

圖12-6-2　參考圖一

失敗圖一：黑❶寬罩，想一舉消滅敵軍，但白②靠時黑❸隨手，白④簡單地一虎就出去了。黑❸應該怎麼下呢？不能因為黑❸下得不好而全盤否定，黑❶的成敗還有待探討。

圖12-6-3　失敗圖一

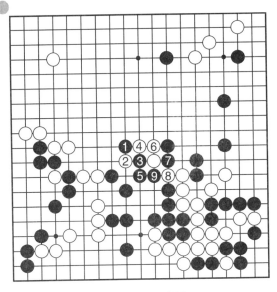

圖12-6-4　成功圖一

成功圖一：黑❸挖是好手，白④如上打，黑❺長出的可行性極大。沒有人準備棄子吧？白⑥粘又能怎麼樣？由於有了黑❺，黑❼、❾的沖斷成立了。黑不再被白牽著走，而是開始了❸以後的反擊，白在黑的反擊下無能為力，只有被吃了。

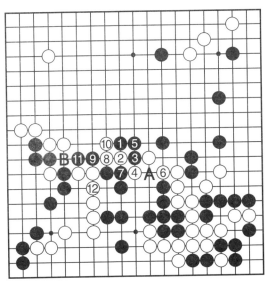

圖12-6-5　參考圖二

參考圖二：白④下打，黑又能如何？這一點也必須考慮到。白⑥拐防黑A尖斷，這裏有必要補一手。黑❼叫吃，這一手有待考慮。黑❾叫吃後11位貼，這又牽涉到另一塊白棋的安危，白⑫接上後由於黑存在B的弱點，黑想吃棋恐怕不易。而黑反過來被白包

圍，攻防頓時逆
轉。殺與被殺是兩
回事。

　　成功圖二：黑
❼應該在左邊叫
吃，不同的叫吃方
向會造成不同的後
果，一定要想清
楚。白⑩斷時黑棋
要想清楚，不能亂
來，應該救❶、
❸、❺三子嗎？這
樣又回到與參考圖
一相似的情形，不
好。黑⓫在左邊叫
吃，棄去三子吃白
左邊一塊。白雖然
吃了三子，但黑吃

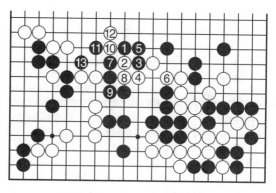

圖12-6-6　　成功圖二

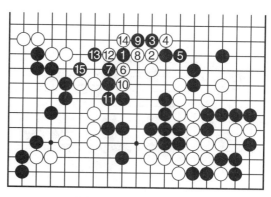

圖12-6-7　　成功圖三

下白八子加虛空，應該滿足。黑採用棄子戰術，捨小就大，
獲得了豐厚的回報。

　　成功圖三：白②決定壓出，黑❸扳是必然的，如退則失
敗。白④斷，希望在5位吃，但這是不可能的。黑❺退，必
然，白轉身在6位靠，希望在這裏玩出點花樣，黑❼必擋，
這是眾人皆知的一手。白⑧、黑❾交換後白⑩、黑⓫再交
換，白已經被包圍了，⑫叫吃時黑⓭掉頭一槍，棄去❶一
子，而將白左下封鎖，這樣白左右必死一塊。白⑭雖然吃去

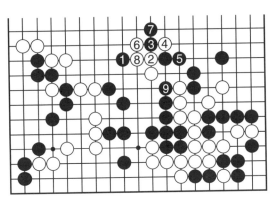

圖12-6-8　成功圖四

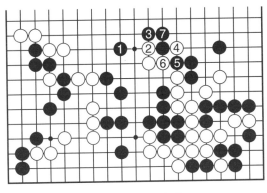

圖12-6-9　成功圖五

一子，但失去的更多，白⑥的下法仍然不行，白還有什麼下法呢？

成功圖四：白⑥決定打出，但這卻是錯誤的一手，白7長出後白⑧粘更為錯誤，錯上加錯。黑⑨沖後白無力回天，這樣一來，白損失慘重。黑吃下白數子後可以說是勝利在望，黑❶的下法取得了成功，黑❺退是非常冷靜的一手。

成功圖五：黑飛罩後白雖有各種變化，但黑已算清楚這裏的變化。如圖，白④夾是一種變化，但黑❺斷後白能怎麼樣呢？白已陷入困境，⑥叫吃一點用也沒有，黑❼接上後白被一網打盡。白所有反抗的手段都使用上了，但仍沖不出去，大龍被殺。黑❶是不可不會的一手，但不易學。

基本圖：選自劉昌赫執黑的對局。白在右下斷的一子十分有用，黑要抓住白這一棋筋，設計一個小圈套，讓白十分難辨淀而趁勢吃住白的棋子，圈套雖小，得來卻不易。

圖12-7-1　基本圖(黑先)

選擇圖：黑應當選擇A還是B？白不會輕易棄掉這一子，以後會怎麼變化，你算得出來嗎？

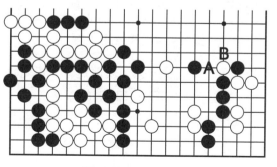

圖12-7-2　選擇圖

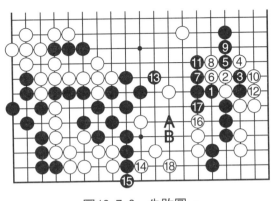

圖12-7-3　失敗圖一

失敗圖一：黑在這裏的選擇必須謹慎，一失足成千古恨，黑❶選擇A，黑❸貼的下法行得通嗎？白④扳下雖然可以吃下黑二子，但也給黑形成了一道厚勢，如圖黑⑬封鎖後白苦心做活，首先是白⑭夾，接著白⑯刺後⑱虎，這塊白棋很難吃。黑採用這樣的下法所得無幾，不可取。以下黑A白B，黑B白A，黑總殺不了白。

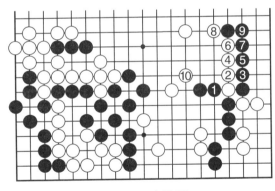

圖12-7-4　失敗圖二

失敗圖二：白②、④、⑥一直長，白⑧扳時黑❾如粘，則大不妙，白⑩尖後黑反而被吃乾淨。黑用本圖不是不行，是❾不應粘，而應救出❶等七子，但這樣一來，攻防逆轉，不是殺白而是殺黑了。

黑A看來不行，那麼B位呢？

參考圖一：B位行嗎？白②必長，黑❸、❺與白④、⑥是正當的應接嗎？黑❼壓，想殺死白棋，白⑧斷是好棋，但

白⑫不好，被黑⑬尖回，⑫當如下圖。博殺是不允許悔棋的，應當思考詳細了才動手，隨手的一招都會招致失敗。

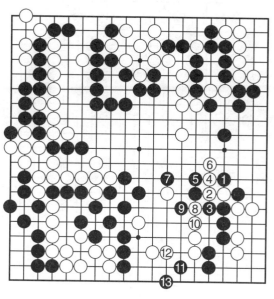

圖12-7-5　參考圖一

參考圖二：白⑫當沖，這樣變化簡單，⑭尖頂是好手，黑⑮沖也沒辦法改變被圍的現狀。白⑯拐後由於存在白 A 的手段，黑棋反而被吃下。上圖是白被殺，本圖是黑被殺，看來博殺的危險很大呀！

成功圖一：黑❺尖是意想不到的妙著，有此一手，就可以吃棋了。簡單是簡單，但你能想得出來嗎？白⑥

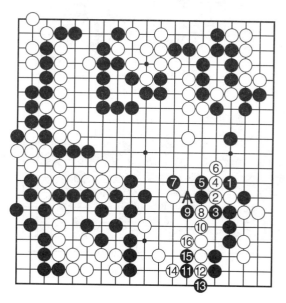

圖12-7-6　參考圖二

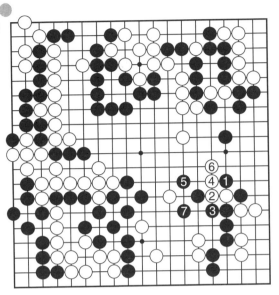

圖12-7-7　成功圖一

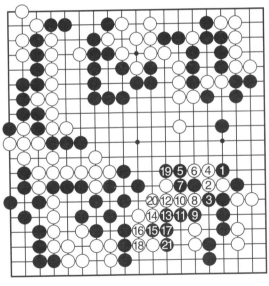

圖12-7-8　成功圖二

長起防止白被吃，但黑❼尖後白中下四五子被吃。黑❺這樣的棋也只有高手才下得出來，隨後的❼尖更為尖銳，一拳斃命。

成功圖二：白⑥比較刁鑽，該怎麼應付這一手？下棋要想到對方的各種應手，如果你漏算了一種，那麼你就有可能失敗。黑❼粘是紮實的一手，以下看白的應法，白⑧斷則黑❾打出，至⓭，黑沖了出來。考慮到白上下的結構，黑⓯挖是充分可行的一手，白⑯只能在左邊吃，在右邊吃更不行。白⑱粘後黑⓳抓住時機拐一手，以下黑㉑沖下，白大塊被吃。白⑥貼，想擺脫，但黑有粘上的好手，白在與黑的鬥爭中失利，黑❺經得起考驗。

十三、吃棋殺（二）

第一型
要　害

基本圖：哪裏的黑棋有希望可以殺？中腹一塊是也。但哪一點是殺棋的妙點？與之相連的白棋還沒有連接上，這是白的弱點。現在輪到白走，白是大有機會的喲！

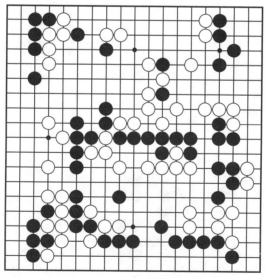

圖13-1-1　基本圖(白先)

失敗圖：白①長，想殺黑中腹的一塊棋，這辦得到嗎？黑❷壓，抓住白中腹與右下聯絡未完全的毛病。白由於自身

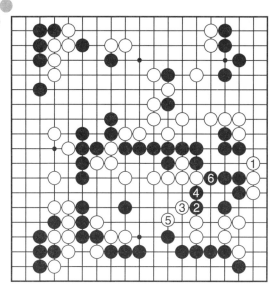

圖13-1-2　失敗圖

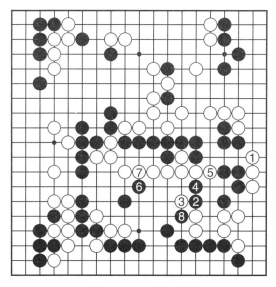

圖13-1-3　雙活圖

也存在黑沖斷的可能，白⑤虎上，防黑沖斷，黑❻頂一手做出了兩隻眼。黑很簡單就化解了白的殺招，但白⑤下得不好，應該下在哪裏可以雙活呢？

雙活圖：白⑤頂，佔據要津，這樣黑的眼位全無，黑能怎麼辦呢？活是活不了了，那白棋的棋形還有什麼缺陷嗎？哪裏可以挖？哪裏可以斷？哪裏可以刺？……黑經過思索，發現了白⑤一塊與右下聯絡尚未完全，於是採用了黑❻刺，❽斷的下法，這樣總算找到了一線生機，以下極可能形成雙活。

白的下法遭到了否決，那麼白的正確殺招在哪裏呢？

成功圖一：白①頂，妙，這裏才是黑破綻所在，黑眼位的要點，白終於找到了黑的死穴。黑❷虎下是最頑強的抵抗，白的後招在哪裏？白③拐是也。黑❹如捨不得八子被吃，連了回來，那麼損失更大。白⑤防止白二子被吃，否則黑活棋機會很大。黑❻扳是做眼的手段，但白⑦擋後黑無論如何做不出兩隻眼。白爽快無比，沒有比屠大龍更刺激的了。

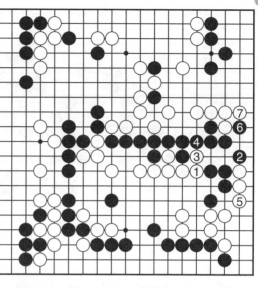

圖13-1-4　成功圖一

成功圖二：黑❹忍痛割愛，棄去八子，在4位扳下，這樣右邊部分活了下來。但白⑤沖斷後收穫甚大，白呈勝勢的局面，黑尾巴被截下。

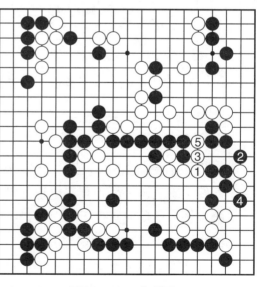

圖13-1-5　成功圖二

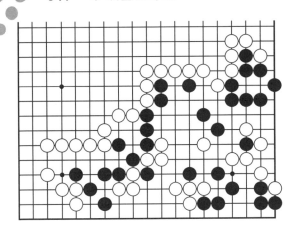

圖13-2-1　基本圖(白先)

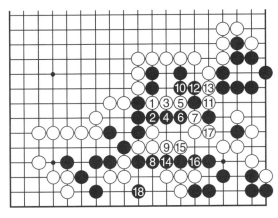

圖13-2-2　參考圖一

第二型
試應手

基本圖：黑白雙方零亂不堪，互相可以殺來殺去。要找到要點恐怕不是那麼容易。白如只顧自己活棋，黑也連回，白稍感不滿。

參考圖一：白①直接斷，有盲目的嫌疑，黑可以趁勢棄子打出。白③長出後黑❹仍可貼住，表明棄子，黑❻寸步不讓，此時白可吃黑二子，但

白⑦不甘心被黑占到7位，那樣黑就連通了。白⑦斷，心想最好黑吃三子，反正直三也是死棋，但由於有了❷、❹、❻三子，黑❽成為先手，白想殺棋看來有點困難了。黑❿叫吃，這一手走14位更好。白⑪、⑬還是不肯放過黑棋，白這樣下不好，當在14位連上，放黑一條生路。但白自身存在白⑨等四子的弱點，黑❶、❶都是先手，白⑮、⑰只

有單官連回，這樣黑⓲跳下後白反而吃虧。不要只顧一味地殺對方，白⑪、⑬都應下14位，攻彼而不顧己是不行的。

参考圖二：白見直接斷不行，改在1位飛，黑❷接上，是最穩妥的下法。白③退，這一手下得不好，造成了所有的失誤。黑❹併，輕鬆解決問題，白沖、斷，仍想與黑廝殺，但黑自有對策，首先是黑❽叫吃，白為了殺棋，不得不9位

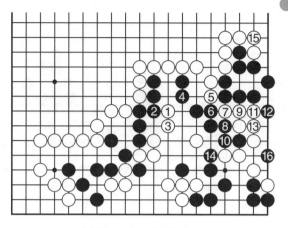

圖13-2-3　参考圖二

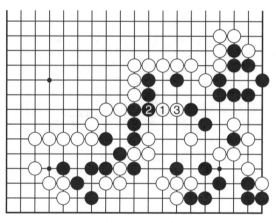

圖13-2-4　成功圖一

粘上，但白又不顧及自身的防守，只顧進攻，白⑪又得連回白⑦、⑨等三子，不然殺不了黑棋呀，黑⓮擋上後白凶多吉少，白內部已做不活了，只好在15位粘上，與黑鬥殺，但黑⓰點後白不行。白③另有下法，見下圖。

成功圖一：白③併是出乎意料的好手，這一下黑沒招了，但黑❷有下圖的下法。用併來殺棋也是常識之一。

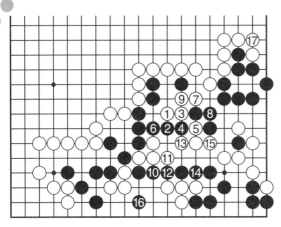

圖13-2-5　參考圖三

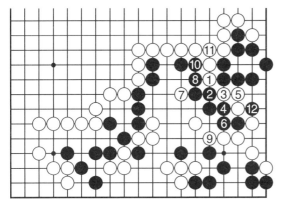

圖13-2-6　實戰圖一

參考圖三：黑❷托可以化險為夷，就是這麼簡單。白③如④位扳下，黑3斷，白斷不開黑。白採用了③長後⑤斷的下法，這樣能行嗎？黑❷、❹二子不能被吃，在6位連回是必要的。黑❻甚至可下9位。

白①、③二子也不能被黑吃下，白⑦、⑨叫吃連回，但黑❿以下至❶仍然是先手，白這裏漏洞太多，白⑮連回後黑❶跳下，白方仍然不好。白⑰後白還未必吃得下黑。白一味地想殺棋是不行的，還有其他辦法嗎？

實戰圖一：白①改為沖，白終於發現了殺之要點。黑❷擋也是有問題的一手。白③斷，這樣有用嗎？白⑤粘上了，白難道又要與黑對殺嗎？

黑❻連回一子，下一手就可以吃下白③、⑤二子了，白⑦竟然頂，是不是下錯了？哦……原來白想棄子。有了白⑦

之後，黑左邊顯得危險，黑❽拐，保持聯絡，這一手下在9位可以殺掉白五子，但白8後黑左邊更加危險。白⑨不失時機地逃出，黑不吃白③、⑤三子已經不行了。在此之前黑❿叫吃，仍然想保持與左邊大塊的聯繫。黑⓬終於將白③、⑤等三子吃下，白棄三子的目的還沒完全顯現出來，請看實戰圖二。

成功圖二：實戰圖一的黑❽走本圖的1位已經來不及了。白②立刻斷了上去，如同老鷹抓小雞，黑❸只好拐出，白毫不客氣地再貼住，白⑥索性棄子，然後白⑧補好自己，吃下了黑數子，比白被吃得明顯多多了。白局勢好是無疑的。

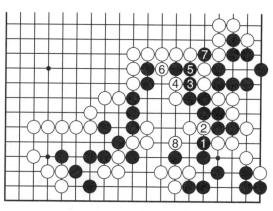

圖13-2-7　成功圖二

參考圖四：白①沖時黑❷不擋而退，行嗎？白③再沖，黑將出現兩個斷點，棋從斷處生啊。黑❹顧及大塊，白⑤將黑右邊

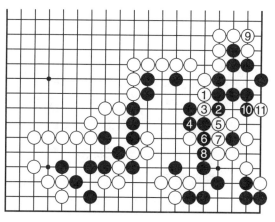

圖13-2-8　參考圖四

切斷，黑❻、❽為了保持聯絡，不得不走，走為上計嗎？白⑨終於爭得粘的一手，當黑❿想成活的時候白⑪破眼，以下的對殺對白有利。

　　實戰圖二：白棄三子後白①終於可以斷了，黑❷只有叫吃沖出了，當白粘上時黑❹再沖，無論有無出路都只有這麼辦了。白⑤拐，白棄三子的作用愈發明顯，棄子漂亮！白⑦叫吃，穩健，黑❽不能斷下白①、③、⑤等四子，白自身又無問題，黑明顯失敗。白終於吃下黑大龍。

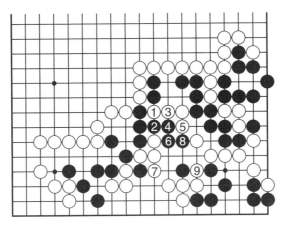

圖13-2-9　實戰圖二

　　基本圖：黑中腹有一擊即中的地方，白不舨只顧吃幾顆子，而是要吃大龍，淙哪裏開始？以下又會怎樣呢？奇怪的第一手。

　　失敗圖：白急於吃子，在1位提，但這僅是區區十幾目而已，中腹黑趕緊補好自己的毛病，白錯過了一個中盤戰勝對手的機會，不可以說不可惜，令人嘆惜！

圖13-3-1　基本圖(白先)

圖13-3-2　失敗圖

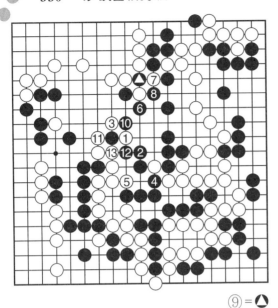

⑨＝△

圖13-3-3　成功圖一

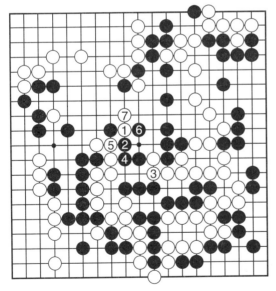

圖13-3-4　成功圖二

成功圖一：白①靠是好棋，下一手再佔到2位則不得了。白③扳，切斷黑與外邊的聯繫，黑只好在裏邊想辦法活棋。黑❹叫吃，開始做眼，白⑤破眼，否則黑下5位，黑就活了，下一手又可使黑吃一子成假眼，再妙不過。黑❻叫吃，然後占得8位，力爭使這裏出現一些眼位，黑也著急呀。黑❿斷，搏鬥進入了白熱化階段，白⑪叫吃，正確，不能讓黑吃下白①一子，這與眼位密切相關。黑⓬繼續叫吃，但白⑬提子後黑活不了。白搏殺大成功，可喜可賀。

成功圖二：黑❷尖斷行嗎？白③這時顯得重要，黑❹沒有

其他辦法，下邊的子力太多了。白⑤斷開黑棋後黑還有什麼辦法？黑❻叫吃白就長出，黑仍然困難。

成功圖三：黑❻在上邊叫吃一樣不可行，白⑦長出後黑仍然一籌莫展。

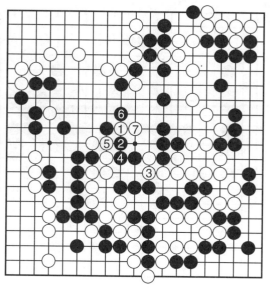

圖13-3-5　成功圖三

實戰進行圖：黑❹改為退一手，還是想聯絡，但效果並不怎麼樣，白⑤退，讓黑徹底與外邊失去聯繫。以下與成功圖一相似。

黑❿斷後白⑪貼住黑❹等二子，黑還是活不了。白①靠的下法太棒了，又學會了一手。

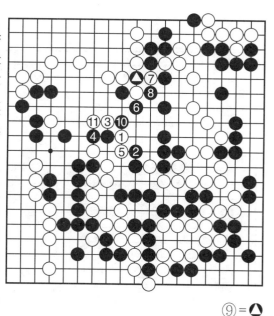

⑨＝❶

圖13-3-6　實戰進行圖

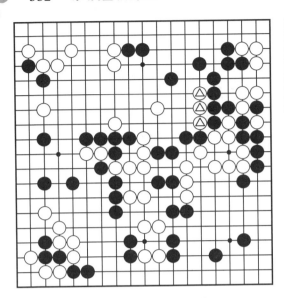

圖13-4-1 基本圖(白先)

圖13-4-2 參考圖

第四型
隨手的後果

基本圖：本型頗為有趣。高手有時候也會走隨手棋喔，白△三子與左邊一子還沒連接上，白下一手會怎樣救出這三子呢？白下出了一手帶有迷幻色彩的棋。

參考圖：白①靠，與其說是對黑棋發起進攻，不如說是為了挽救右邊三子更好看些。如果白不下1位，黑A是可以吃下白三子的。

白①還有其他什麼目的嗎？下一手如果是你走，你會下哪裏？這很重要。

　　實戰圖：你會下黑❷扳嗎？實戰中黑就是這麼下的，但這一手招來了不必要的損失。

　　白③沖，黑在下邊已毫無辦法，若A沖則白可暫時不理下邊四子，黑可試下B位，黑❹轉而在上邊謀求出路，黑❹靠，白⑤扳，這一扳相當正確，黑❻還想連接，由於有了白①一子，白⑦、⑨的下法成立，這裏的計算並不複雜，主要還是看你看到白③沒有。白①當初的下法不僅是為了救三子，更為了吃黑六子，就看黑能不能發現了。

　　黑❷正確的下法應當在A位雙，上邊白①後並沒有很厲害的後續手段。

<p align="center">圖13-4-3　實戰圖</p>

圖13-5-1 基本圖(白先)

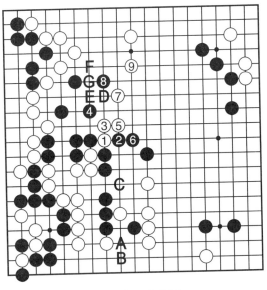

圖13-5-2 成功圖一

第五型
妙殺也

基本圖：在看似沒有棋殺的時候創造機會來殺棋，正是力戰型棋手的作風。一盤棋如果沒有廝殺是不可能的，特別是對方有弱點的時候。

成功圖一：白①斷是此局面下有力的一手，不如此不叫勇士。黑頓時被一分為二，黑❷如右邊叫吃，不如3位叫吃好些，下面會談及。白③長出一手，開始作戰，①不應犧牲，現在它是棋筋，棋筋怎麼能被吃呢？但有時也能……白⑤拐是重要的一

手，這是天王山呀，黑❻不得不長。白⑦向上跳出，對左邊的黑棋發起進攻，黑❽跳是形之所在，白⑨飛後白連成一片，而黑左邊能不能活還是一個問題。⑨之前D、F能先手走掉更好。

至於白左邊，有的讀者會擔心黑A位虎的手段，但白早有B位扳的準備，由於有C點的先手，白B可以成立。

實戰進行圖一：黑不應右邊叫吃，在上邊叫吃才是正確的手法，不要小看這小小的變化，差之毫釐，謬以千里。黑❹貼，兩邊都要求得到處理。黑在右邊叫吃只顧及了右邊一塊，而黑在上邊叫吃則顧及了兩塊，當然是下在上邊好。以下又會怎麼樣呢？

成功圖二：接上圖。白①拐，對此黑❷如長出則白③正好順勢貼起，黑又長起，白不再跟著貼起了，白⑤飛，妙。黑左邊又必須忙活了。白佔據主動權，而黑左邊活不活的了還是一個大問題。

參考圖：黑❷不應長出，在2位扳很好，白①等三子氣很緊。白③叫吃，接著⑤靠的下法很好，這時黑❻長起會失敗嗎？白可以7位扳下，黑❽後❿斷，再⓬斷，變化複雜，雙

圖13-5-3　實戰進行圖一

圖13-5-4　成功圖二

圖13-5-5　參考圖

方棘手。

實戰進行圖二：
很可惜，白⑦長出去
了，失去了一個機會
嗎？黑❽補好自身的
弱點，白⑨是有心計
的一手，以後會看到
它的作用。黑❿開始
著手出頭，這一塊棋
死裏逃生，⓬貼出後
白⓭長，放黑一條生
路，白⓭如扳下則複
雜。此時黑反而不想
逃出了，黑⓮虎下，
這與成功圖一已經不
一樣了，黑局部已多
了❽、❿等幾子，白
⓯於 A 位扳成立嗎？
見下圖。

白活圖：白①
扳，老調重彈是可
非？黑❷叫吃，只有
這樣下了。黑❻接上
後還是不用畏懼的，
黑❹叫吃時白⑤叫
吃，將黑斷開了。白

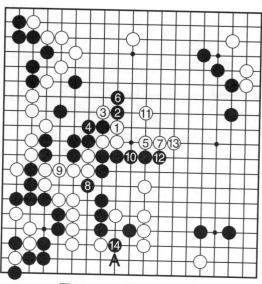

圖13-5-6　實戰進行圖二

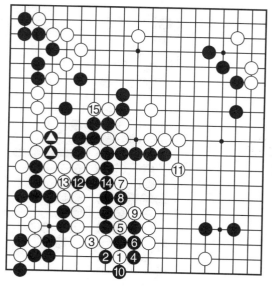

圖13-5-7　白活圖

⑦此時如在10位立下是不成立的，黑在9位叫吃，白反而被吃下。白⑦此時點比成功圖一的C點效力已小多了，白不可⑭斷開黑棋了，黑❽叫吃後黑❿趕緊提一子做活，白能怎麼樣呢？只好在11位飛封，這樣雙方要鬥氣了，黑⓬先去了白的眼位再說，否則到時弄個有眼殺瞎就麻煩了。白⑮緊氣後雙方形成雙活否？雙方滿意嗎？不，白方另有高招。白⑮後●等二子已逃不了了，請自行驗證。

　　實戰進行圖三：白下出了①併的妙手，對此黑❷只有中招，走其他地方也不行。白③叫吃，黑出現接不歸，黑❹為整塊黑棋而忙碌。白騰出手來在5位刺，這一下，白準備吃黑棋了。黑❻沖，白⑦如下下一路，黑則省去了❽補的一手，白⑦虎，黑就有了一隻後手眼。白⑨拐，徹底將黑包圍，以後黑被吃了。棋結束了，你執黑，還敢繼續嗎？

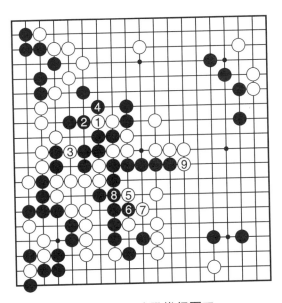

圖13-5-8　實戰進行圖三

第六型
捨不得的後果

基本圖：戰鬥的焦點在左中腹，白五子還沒和左邊連上，現在是直接連上還是哪裏有棋？越是高手，越是敢下不平凡的棋。

圖13-6-1　基本圖(白先)

參考圖一：白①直接將快被包圍的五子連回，黑❷也走好自己，免得被白攻擊，這樣下，就出現不了殺棋的場面，那就不精彩，也就成不了高手了。

失敗圖一：白①跳，看你捨不捨得兩顆子，這要求並不高，但這給黑出了一

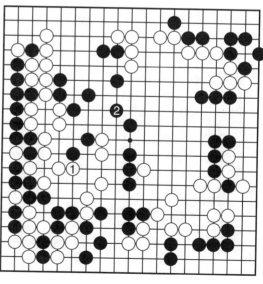

圖13-6-2　參考圖一

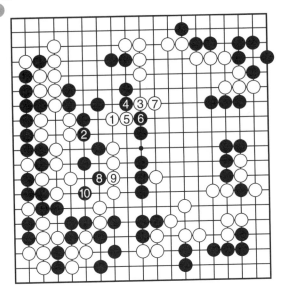

圖13-6-3　失敗圖一

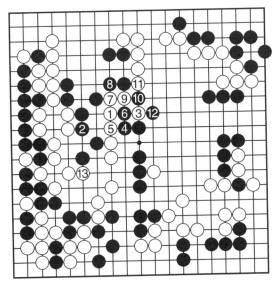

圖13-6-4　成功圖一

個難題，黑❷捨不得兩顆子，於是，戰鬥開始了：白③飛出，但這反而不好，是急功近利的具體體現。黑❹、❻直接沖斷了事，白⑦為了防黑打出，不得不退，像白③這樣的棋在網絡快棋中極易出現。白⑦應下參考圖一1位。以下白⑨可以不粘，逃回一部分。黑❿在保持自己聯絡的同時阻止白棋的聯絡。白⑦帶來了一大串的被吃，白③時就應該改變。那麼白③應該下哪裏才是攻擊要點呢？

　　成功圖一：白③不飛而搭，這一下才是抓住了黑棋

的棋形要害。黑❹併，要白出現兩個聯絡弱點，白⑤接左邊恰當，黑❻沖時白⑦切不可急於9位落子，而應沖一手，看黑的態度是戰是逃。黑❽決定和白鬥爭，由於白聯絡還不完全，黑正是抓住了這一點，才敢在8位擋。白⑨沖出時黑很為難，在⑪沖則白⑩位粘，黑仍然出不了頭，此時黑仍有機會和左下聯絡，黑❿封鎖過於著急，白⑪、⑬後聯絡上了，且黑❷、❽等數子被斷下了，要做出兩眼很不容易。黑❿不好，是罪魁禍首。

　　實戰進行圖一：黑❻不沖了，而是尋求聯絡，在6位刺，這樣可以連回家了，白⑦必須粘。黑❽既要求自己聯繫，又阻斷白的聯繫。以下又會怎樣？

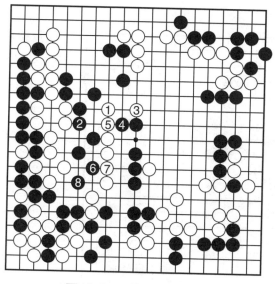

圖13-6-5　實戰進行圖一

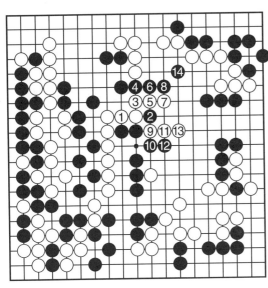

圖13-6-6　失敗圖二

①如果貼的話，有點危險，黑❷扳時白③拐出不妙，黑❹、❻、❽一路沖出，白整串處於黑的包圍圈中，可以說凶多吉少，死亡在即，上下被纏繞。

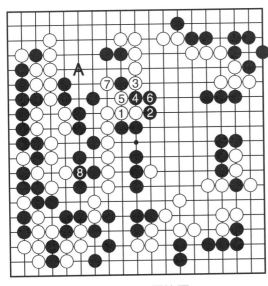

圖13-6-7　反抗圖

反抗圖：白③不應拐，應該沖，這與拐有天壤之別，雖是一路之差，黑如不甘心被白聯繫上，硬要在4位斷的話，則要遭受損失，白⑤叫吃，白⑦後A飛極好，而黑❽又不得不補。白隨時都可A飛。

參考圖二：黑❷不阻擋白的出路，而是自己也出頭，雙方在此平穩進行，雙方都可以接受，但白實戰下出了更好的著法。①粘的下法並非最妙。

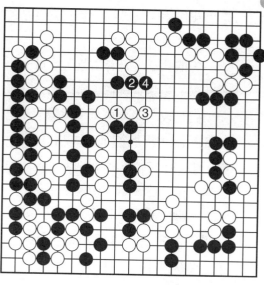

圖13-6-8　參考圖二

實戰進行圖二：白①沖，抓住黑的缺點，對於對方的缺點一定不能放過。白③併後與上邊聯繫上了，沒有了後顧之憂，妙，黑趕緊於4位護住自身，白⑤沖只是試一下而已。白①、③的下法看似平凡，但所起的作用卻不小：阻止了黑棋向右邊發展；確保了①、③後與左上角的紮實連接。①、③又是絕對先手，以下可攻黑中腹一塊。平凡

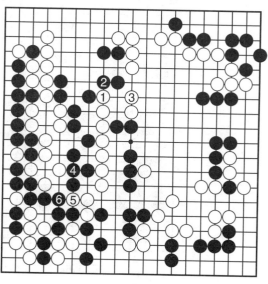

圖13-6-9　實戰進行圖二

之著起作用，人人都能想到它嗎？難呀！努力吧！

失敗圖三：對於圍棋，有時會出現兩個正解，下哪一個都可以。先講第一個，第二個是實戰。

白飛攻，完全可行。黑❷只有搭出，這是唯一的出口，如③長出，白繼續飛攻。白③如利劍般將黑切斷，黑只有❹、❻叫吃沖出，捨此別無他途，黑❽擋嗎？這時白⑨、⑪將黑一分為二，毫不留餘地。

黑⓬點時白⑬相當不好，一瞬間就讓黑反過來吃下白棋了：黑⓮叫吃，⓰擋，當白⑰拐時就可以發現黑⓬的作用了。黑⓬妙不可言。

白⑬當如下圖。

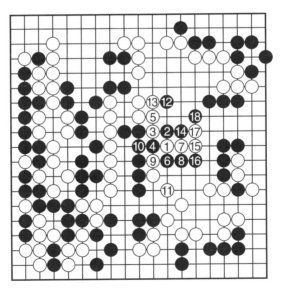

圖13-6-10　失敗圖三

成功圖二：白②
應該沖，毫不妥協，
黑❸、❺是必然要下
的，不然就殺不了白
了，但白有了②的呼
應後可⑥、⑧、⑩一
氣沖出，黑⓫阻擋已
來不及了，白⑫斷後
黑全體被殺。白憑寶
貴的三氣勝利了。

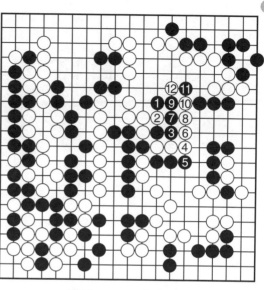

圖13-6-11　成功圖二

實戰進行圖三：
實戰中白更為小心，
在1位包圍，黑❷見
機行事，這樣下邊就
有眼位了，但黑❹跳
出不好，被白⑤跳尖
後黑就投子了。黑❹
應在5位附近落子，
尚有生機。

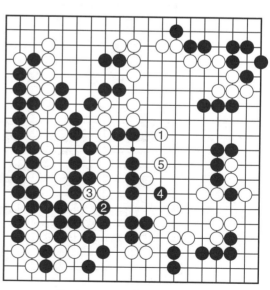

圖13-6-12　實戰進行圖三

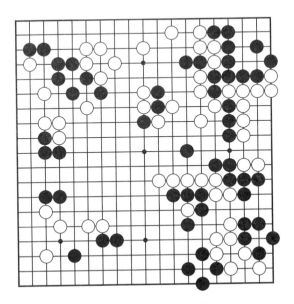

基本圖：白棋有漏洞是很明顯的，如何認真對待這些漏洞，僅僅救出二子是不能令人滿意的，那麼黑應當如何，在什麼地方下多一子呢？這就有了質的飛躍，吃的子也相較「少下一子」多得多，白上下都可以攻擊，這一點對黑相當有利。

第一型
強　手

圖14-1-1　基本圖(黑先)

參考圖一：黑在這裏是有手段，簡單一點的如本圖。黑❶叫吃，白②必須長出，否則黑2位提子，中腹力量大大增強，產生對右下白龍A鎮的好點。黑❸、❺再連續叫吃，這裏也沒有其他變化，然後黑❼將白二子吃下。這在一般人看來，也只有這樣下了，滿足了。

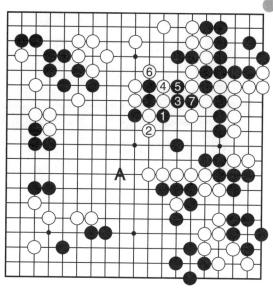

圖14-1-2　參考圖一

但高明的棋手追求的遠遠不止於此。

參考圖二：黑❶夾，白②不能再被黑占到了。黑❸回過頭來叫吃，白的弱點仍然在這裏。白④長出時黑❺貼是有思想的一著，白一瞬間難以兩全，如⑥立下援助下邊，則上邊被黑先動手，可以吃下白數

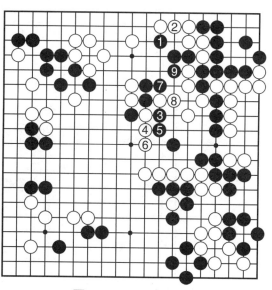

圖14-1-3　參考圖二

子。即黑❼叫吃，由於有了黑❶一子，白⑨位逃出的手段不
成立。在這方寸之間，顯示了黑的功力，展示了黑的棋力。
白退出後黑❾是很妙的一手，這一下黑白要鬥氣了，很明
顯，是黑棋勝出。

　　實戰圖：白⑥不立下，而是叫吃黑二子，這樣黑在上邊
沒有手段，但下邊生出手段，白沒有想到問題的嚴重性。黑
❼叫吃，意在走重白棋，白棋果然上當，白⑧拐吃這一手可
以考慮提黑二子，這樣黑占不到9位，就沒那麼好封鎖白棋
了。黑❾再叫吃，此時白棄④、⑧三子還來得及，只須在
11位跳出，則大龍不會被包圍，白⑩無謀，恐怕也沒想到
黑⓫的強手。沒有想到對方的強手是很悲哀的。黑⓫將白包
圍，由於白右下角是一隻眼，而在中腹又很難做出第二隻
眼，可以說黑成功。白龍能否逃出，就看你是不是「治孤聖
手」了。

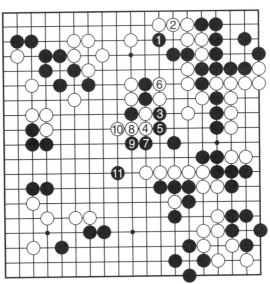

　　　　　　圖14-1-4　實戰圖

第二型
撒　　網

基本圖：骰夠包圍的棋並不多，除了上邊就是下邊，包圍應淀哪裏入手呢？

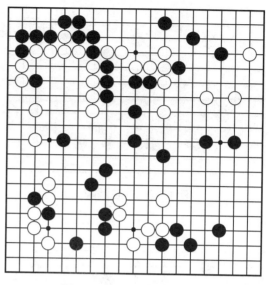

圖14-2-1　基本圖(黑先)

參考圖：黑大小不分，在1位靠，白②如扳出則黑有機可乘，黑❸斷後局面一下子混亂起來，白只有貫徹初衷，白④、⑥開花將角做活，黑❼虎後白上邊一條大龍要謀活，白②應該以❸併為正解。

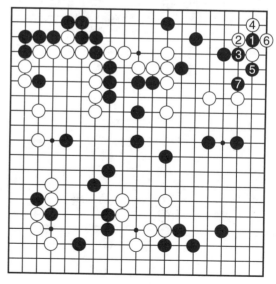

圖14-2-2　參考圖

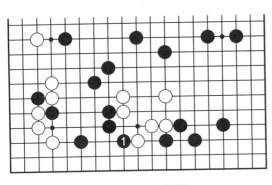

圖14-2-3　正解圖

正解圖：黑❶尖頂，很嚴厲，白已經被包圍了。

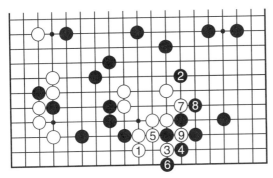

圖14-2-4　正解圖一

正解圖一：白①如立下則黑❷再度包圍，以下成劫，但白上邊一條龍有很多劫材，黑好下。

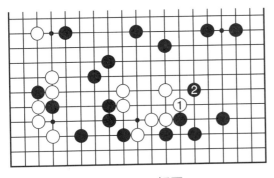

圖14-2-5　正解圖二

正解圖二：白①虎出，黑不可湊成白虎，在2位尖攻，先下對方的那一手。

基本圖：白舨包圍住黑，並一舉消滅它，但如果對方舨淂到的更多，那這種包圍是失敗的。白現在如被黑A飛下，中間六子就不好辦了，如何防止呢？

圖14-3-1　基本圖(白先)

失敗圖：白①直接斷，想混水摸魚，吃下黑三子，黑捨不捨得這三子呢？黑❷撲入，那是不捨得了。當然應該不捨得，捨得那還叫圍棋嗎？白提子後黑❹叫吃，這樣先手保持棋子的聯絡。白⑦後四子雖然不致被吃，但黑已順利出頭，以後A位的飛斷相當有力。黑❷直接下4位好一些嗎？一氣與一目的差別，判斷甚為難。這是搏殺呀，當然緊一氣妙。

參考圖：白①直接飛封，看起來相當不錯，黑❷沖，看白在這裏給不給出去，如圖，白③擋，戰鬥已不可避免。黑

⑤＝❷

圖14-3-2 失敗圖

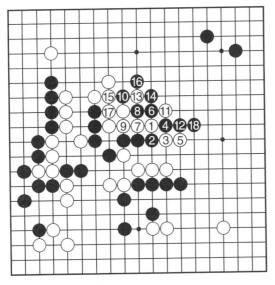

圖14-3-3 參考圖

❹斷，對此白⑤長出，黑現在陷入困境，但能說形勢就一定不好嗎？黑❻、❽、❿採用棄子戰術，要求白⑪、⑬連送兩子，這樣黑在中上形成極強的勢力，雖然損失了九子，但棋並不難下，厚勢的威力加無憂角正好發揮。

成功圖：白見好就收，在 7 位虎，非常漂亮，黑已不敢在 9 位粘，這與上圖相比勢力相差極大。白⑨斷後白較好下。黑中腹現在不是厚勢了，很有可能成為孤棋，成為白將來攻擊的目標。

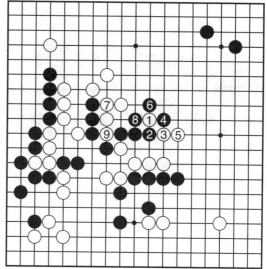

圖14-3-4　成功圖

第四型
難　得

基本圖：包圍有時並不是那麼明顯，這就要充分利用自己的先手，下一些對方必應的棋，然後再對對方發起進攻。

圖14-4-1　基本圖(黑先)

圖14-4-2　失敗圖一

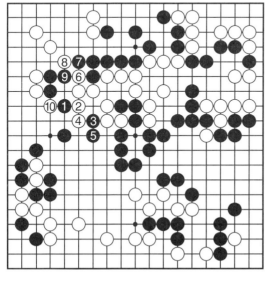

圖14-4-3　失敗圖二

失敗圖一：黑❶直接就尖，破眼，準備工作做得不夠。白②輕靈地一飛，棋就充滿了生命力。黑❸、❺沖斷，不沖斷白就連回去了，但這能行嗎？

白⑥拐，兼做眼，是出棋的地方，黑❼不得不破眼，不然白下7位就活了，那就沒戲了。白⑧再飛，乾脆俐落地將黑❺三子吃下。黑直接破眼的下法行不通，那就思考另一條路吧。

失敗圖二：黑❶尖，在補強自己的同時要求破眼，較上圖有進步，白②、④均是要求做眼的手段。黑❸、❺只有這樣一直長出，不給黑做眼

的機會，真是令人感到悲哀。

　　白⑥沖，是吃下黑子的妙手，這裏的變化可以說沒有。黑❼只有擋上吧？白⑥如果下9位也是成立的，但不如本圖簡單。下棋時能簡單就簡單，不要貪多。白⑧扳出是早有預謀的一手，黑斷，不讓白棋連在一起，但這時白棋下出了手筋，那就是白⑩夾，這一下黑❾等三子逃不走了。黑❶尖又不行了，難道就此罷手了嗎？愛迪生發明電燈絲用了一千多次試驗，我們兩次太少了。

　　參考圖：黑應該先將白的出路封鎖。黑❶長，❸扳都是要求白必應的地方，這兩手棋反映了棋手細心的準備，白在這兩個地方又不願吃虧，這也是一種心態：看你怎麼殺我中間的大龍？黑❺尖不好，這一手只顧破眼，不顧自己的弱點。黑❶、❸後黑的包圍並不是沒有破綻的。白⑥扳起，充分抓住了對手的弱點，白⑧斷後白A、B兩點必得其一，白成功了。

　　黑❺應好好反省一下。進行第四次「試驗」！

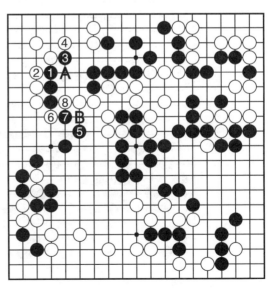

圖14-4-4　參考圖

失敗圖三：黑❺應該尖，在攻擊對方的同時不忘補好自身的弱點，白已很難和左上角聯繫上了，白⑥也尖，準備做眼，也準備逃出。黑❼破眼是顯見的一手。

白⑧跳，很平凡的一手，平凡的手段就容易對付嗎？黑❾刺是大惡手，這一手幫白補好了毛病，成敗只此一手。白⑩接上後黑只有⓫頂來防止白逃出了。

白現在只要扳任何一邊都可以逃出了，黑❾太隨手了。後悔有用嗎？嘿嘿。黑⓭斷，不得不斷，也不能不斷，不然白就連在一起了。白⑭開始著手吃下黑⓫一子。

黑⓯長出，看白是否有機可乘，白⑯擋，正好可以吃下黑⓯二子，而且緊跟著可以17位連通，黑⓱斷，和黑⓭一樣，沒辦法呀。

白⑱叫吃後20位連上，黑三子已被吃下，白順利和下邊聯繫上了。雖然失敗了，但距離成功不遠了。

圖14-4-5　失敗圖三

　　成功圖一：上圖的黑**❾**，如果直接在7位挖是不成立的。但黑**❺**先點一下，起到畫龍點睛的作用，白⑥立下，被黑再佔到6位，白就被封鎖了。

　　接著黑**❼**挖入，這一下黑成功了，白左右叫吃均產生兩個斷點，不得不佩服黑**❺**的作用。「試驗」終於成功了，白還有其他下法嗎？

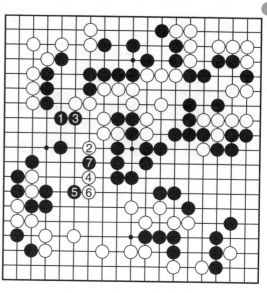

圖14-4-6　成功圖一

　　成功圖二：白②飛出，這一下又會怎麼樣呢？黑跨斷好嗎？不好，這樣白容易做眼。黑**❸**飛，阻止白出頭，就看白能否在中間做眼了。白④跳，稍有迷惑性，黑**❺**就併一手，這是絕對的先手，白⑥總不能被黑沖斷吧。黑

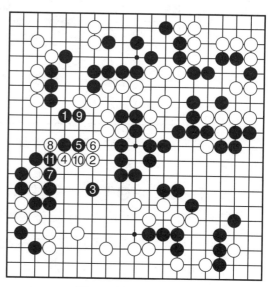

圖14-4-7　成功圖二

❼再提子，次序井然。黑❾併一手後上下可連通，自身並無多大關係，白⑩跟著貼粘則黑⓫斷，白總歸不行，太妙了。

<table>
<tr><td>

第五型
這樣來包圍

</td><td>

　　基本圖：有時包圍有多種方式，可以先刺一下對方再包圍，也可以直接包圍，但都爲了一個目的，那就是殺掉對方，爭取勝利。

</td></tr>
</table>

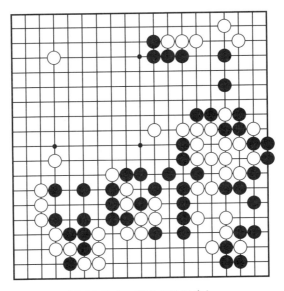

圖14-5-1　基本圖（黑先）

　　參考圖：黑❶先點一下，要求白在2位連，然後黑❸尖，包圍，白一下子落入了圈套，這裏黑如應對得當白是活不了的，但如本圖，則黑下得太不好了。

　　白④沖，⑥再沖，黑如果只會擋上，那麼白⑧提黑❶一子，以下產生兩種手段：A位雙叫吃；B位叫吃，黑C長

出，白Ｄ恰好可以征吃。

只會沖沖擋擋的下法是很不夠的，要多學一些退讓的手法反而更實在。哪裏應該退呢？

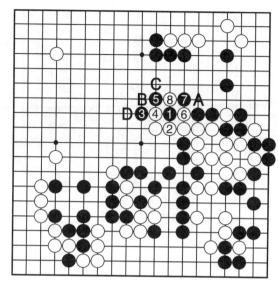

圖14-5-2　參考圖

成功圖一：白④沖時黑❺退，表面上看來吃虧了，但實際上卻是最妙的下法。白⑥叫吃和白⑧沖，黑都退讓。當白⑩拐時，黑⓫扳可以起到作用。白⑫扳後⑭再沖，看黑是否有破綻可尋。黑⓯再退，白存在斷點，要想逃出來是不可能的。

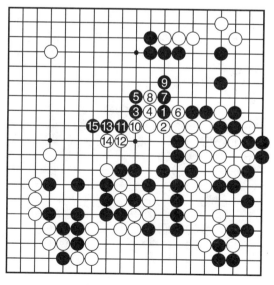

圖14-5-3　成功圖一

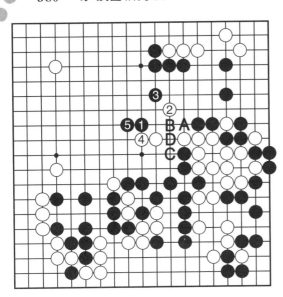

圖14-5-4　成功圖二

成功圖二：黑❶直接包圍也可行，白②如飛是形，但黑對此早有準備，黑❸也飛，白借用不到。白④壓，謀求出路能行嗎？黑❺退即可，白還是逃不出來。白②後 A 或 B、C、D 應走掉。

第六型
靈機一動

基本圖：說到包圍白棋，誰也不敢相信，現在怎麼敢包圍白棋呢？但黑隨機應變，想出了一個包圍的辦法，這大大有利於黑的進程。

圖14-6-1　基本圖(黑先)

　　參考圖：黑如 A 接，是非常不好的一手，白白送吃。白 B 扳後黑無計可施，如 C 沖，白 D 擋，黑 A、C 四子烏龜不出頭。白 B 扳後黑如 E 跳，白 F 挖，黑 A 三子被滾打包收吃。

　　成功圖一：黑❶長出，先下對方的那一手，有時會起到意想不到的作用。黑❺飛是此時的佳著，請看後面兩圖的分析。

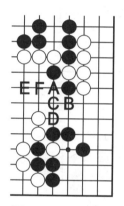

圖14-6-2　參考圖　　　　　圖14-6-3　成功圖一

　　成功圖二：白大龍必須謀活，於是在 6 位飛，邊上完全可以做出兩隻眼。黑❼飛，白下邊一塊還沒有兩隻眼，在 8 位尖，保證上邊可以做出一隻眼。黑❼飛並非想殺白棋，而是為了圍空，接下來黑❾擠是先手，然後 11 位併，圍住了一塊空。

　　成功圖三：白⑥扳出黑又該如何應付？黑❼不應懼怕，與白開劫，這個劫白重黑輕，而且全盤黑可以要劫的地方並不少。如果黑很看重這個劫，還有許多本身劫，那麼，應該知道這些劫都是損劫，沒有必勝的信心千萬不可用。

圖14-6-4 成功圖二

❾ = ▲

圖14-6-5 成功圖三

歡迎至本公司購買書籍

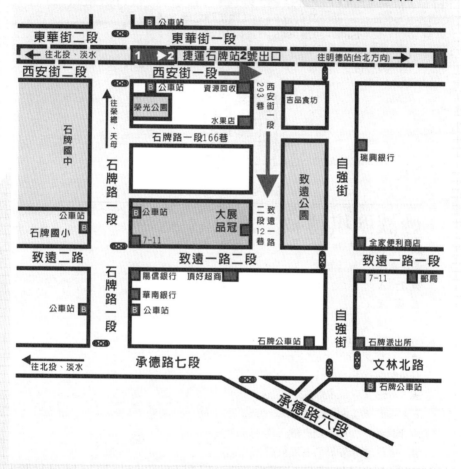

建議路線
1. 搭乘捷運‧公車

　　淡水線石牌捷運站下車，由石牌捷運站2號出口出站(出站後靠右邊)，沿著捷運高架往台北方向走(往明德站方向)，其街名為西安街，約走100公尺(勿超過紅綠燈)，由西安街一段293巷進來(巷口有一公車站牌，站名為自強街口)，本公司位於致遠公園對面。搭公車者請於石牌站(石牌派出所)下車，走進自強街，遇致遠路口左轉，右手邊第一條巷子即為本社位置。

2. 自行開車或騎車

　　由承德路接石牌路，看到陽信銀行右轉，此條即為致遠一路二段，在遇到自強街(紅綠燈)前的巷子(致遠公園)左轉，即可看到本公司招牌。

國家圖書館出版品預行編目資料

妙談圍棋搏殺 ／ 馬世軍 編著
——初版，——臺北市，品冠，2014〔民103.10〕
面；21公分 ——（圍棋輕鬆學；16）
ISBN 978－986－5734－10－7（平裝；）
1.圍棋
997.11 103015588

妙談圍棋搏殺

編　　著／馬世軍
責任編輯／倪穎生
發 行 人／蔡孟甫
出 版 者／品冠文化出版社
社　　址／台北市北投區（石牌）致遠一路2段12巷1號
電　　話／（02）28233123 · 28236031 · 28236033
傳　　眞／（02）28272069
郵政劃撥／19346241
網　　址／www.dah-jaan.com.tw
E - mail ／ service@dah-jaan.com.tw
承 印 者／傳興印刷有限公司
裝　　訂／承安裝訂有限公司
排 版 者／弘益電腦排版有限公司
授 權 者／安徽科學技術出版社
初版1刷／2014年（民103年）10月

售 價／300元

大展好書　好書大展
品嚐好書　冠群可期

大展好書　好書大展

品嘗好書　冠群可期